凝固的波浪
科羅拉多高原

林心雅◎文
李文堯＆林心雅◎攝影

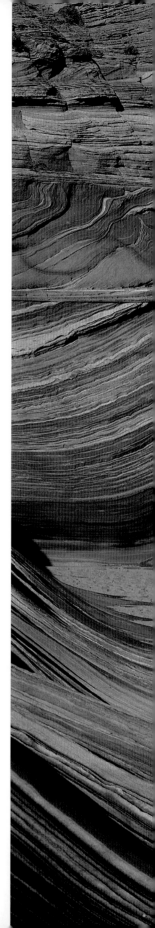

" Treat the Earth well:
「要善待這片大地：

We do not inherit the Earth from our ancestors,
我們並非從祖先那裡承繼了這片大地，

we borrow it from our children."
而是向兒孫們先借用它。」

Ancient Indian Proverb
古印第安諺語

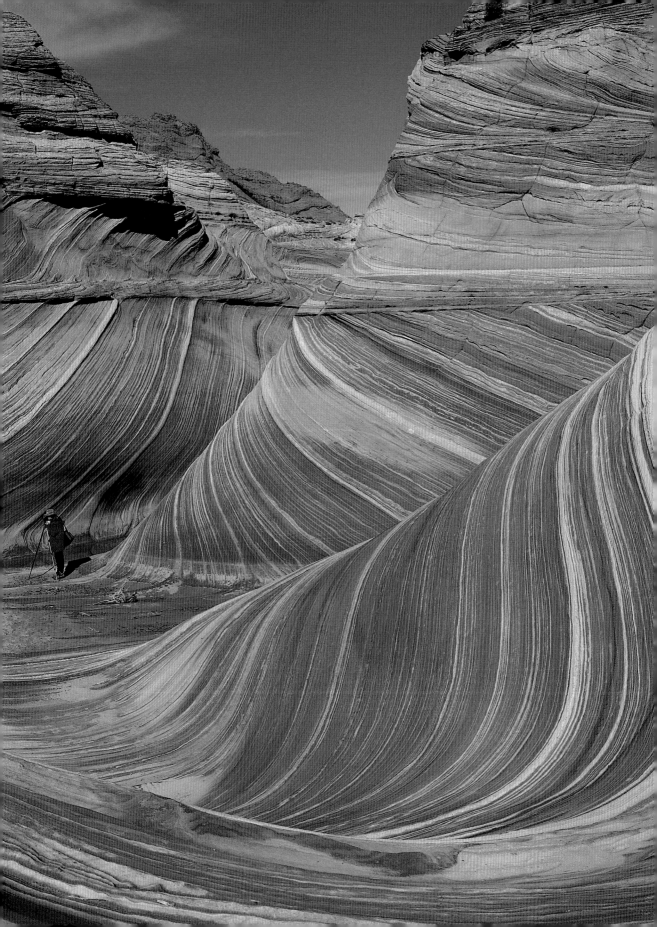

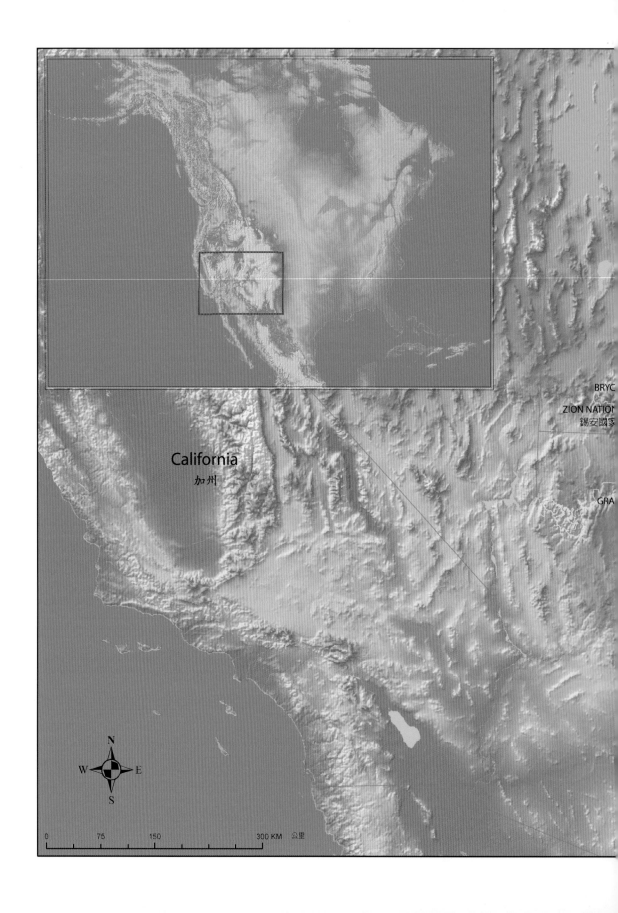

California
加州

BRYC
ZION NATION
錫安國家
GRA

N
W　E
S

0　　75　　150　　　　300 KM　公里

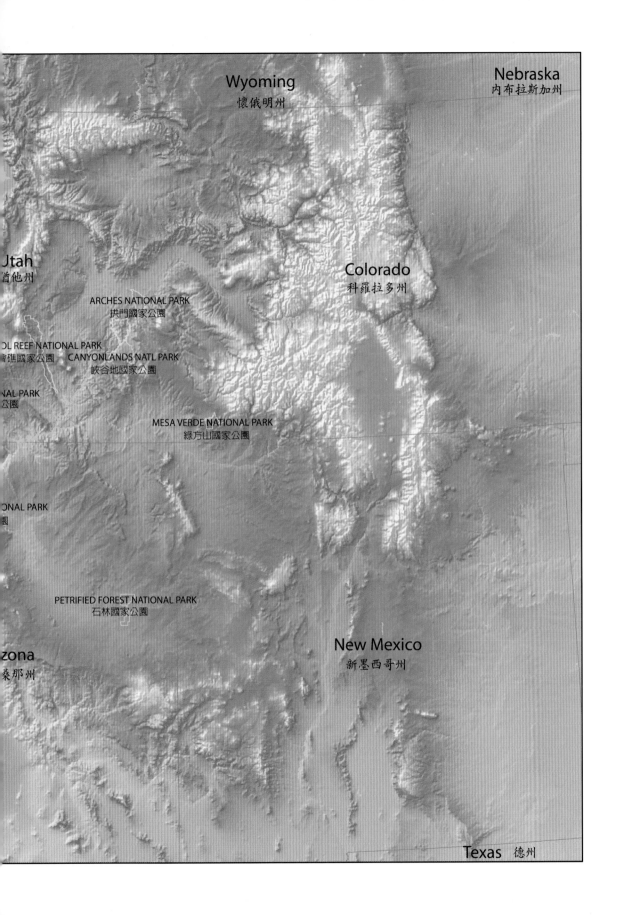

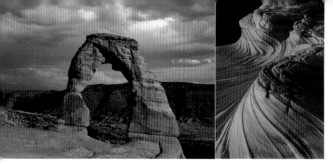

CONTENTS

目次

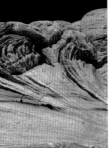

Chapter 5 ｜ 裂隙中的曙光
羚羊峽谷

【楔 子】

紅岩荒漠

Red Rock Wilderness

Preface

紅岩荒漠

Red Rock Wilderness

在一處深邃峽谷中，他貼著崖縫，攀岩下降。突然，岩壁間一塊三百多公斤重的巨石滾動下來，瞬間將他的右手緊緊壓住，動彈不得。

那麼遙遠而荒僻的地方。過了24小時，不見一個人經過，也沒人聽到他求救的聲音。這樣日復一日，整整過了五天，他吃完身邊僅存的乾糧和水，眼睜睜看著被巨石壓夾的手因血液循環不暢，逐漸瘀青壞死。

他知道再耗下去，自己將失水失溫而死。在堅強的求生意志下，他做了常人無法想像的事。他自行弄斷右手兩截手臂骨，忍著劇痛，用一把工具刀割斷肌肉組織和韌帶，掙脫巨石禁錮。重獲自由後，他淌著血爬下20公尺深的峭壁，又步行11公里，終於被搜救直升機尋獲，送到附近醫院急救。

這並非探險小說中的誇張情節，而是發生於2003年5月的一則真實事件。主角名叫艾朗·羅斯頓（Aron Ralston），是位27歲的年輕登山

在科羅拉多河上游的峽谷地國家公園，高原被切割成峽谷的景觀。

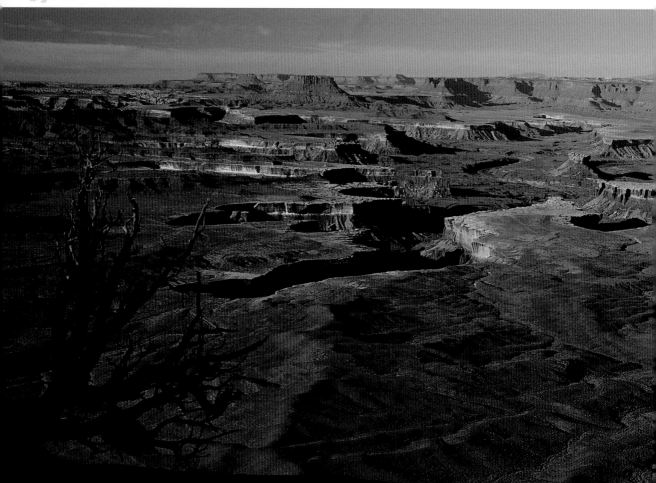

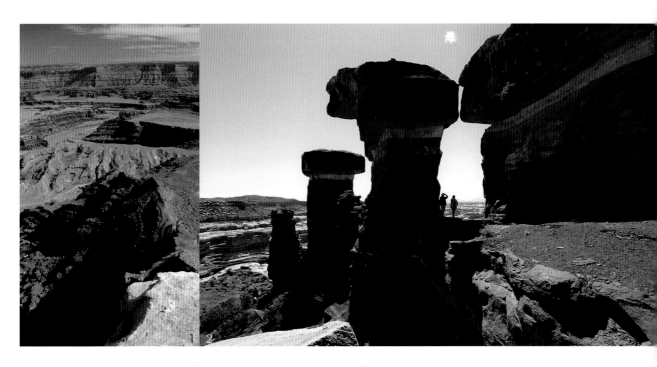

1. 在峽谷地公園高處眺望遠方的
 科羅拉多河。

2. 在迷宮眺望點（The Maze
 Overlook）附近的奇特石墩
 地形。

家，而鋸臂求生的出事地點，就在美國科羅拉多高原（Colorado Plateau）的峽谷地（Canyonland）國家公園裡，一個稱為「迷宮」（The Maze）的地區。

　　迷宮那一帶，我們去過的。那裡是荒漠中的荒漠，空曠寂寥的蒼穹大地，觸目盡是炎陽曝曬下的光禿裸岩，方圓百里內不見任何人影。記得是坐學弟其彬的車，我們特地隨車多帶了汽油和備胎，還有兩大桶水。無邊無際的地平線，一路碾過的不是柏油路和土路，而是岩坡。遇到驚險陡斜的地形，車子不知不覺像在走岩梯，一如電視廣告誇示四輪傳動車off-road（越野）的場景。人在車裡神經緊繃，好幾次真想棄車步行算了，車身歪斜成這樣，這還能叫路嗎？

　　所以，我知道迷宮附近是怎樣荒僻的地勢。而羅斯頓是停下車再往更深的峽谷鑽。也難怪五天來都沒人經過那裡，也難怪在進退不得的困

紅岩荒漠
Red Rock Wilderne

境下，他必須鋸斷手臂才能死裡逃生。當我看到新聞時，心裡直發毛，卻十分佩服他過人的膽識與勇氣。羅斯頓後來將這段經歷寫成《進退不得》（*Between a Rock and a Hard Place*）一書，開頭便說：「*我出外追求冒險奇遇，以讓自己感到真切活著。*」同樣嚮往自然荒野，也同樣被科羅拉多高原遠離塵囂的奇岩險地所深深吸引，我很能了解他說這句話的心情。

尤其對從小在海島長大的我，看慣濕潤氣候的蓊鬱蔥綠，習慣福爾摩沙的地狹人稠，乍然來到這以紅色為基調、星垂平野一望無際的高原上，那感覺是無比震撼的！彷彿穿過一道彩虹時空隧道，從綠藍靛紫的這端進入了紅橙黃的那端——無比亮麗奇異的另類世界。

科羅拉多高原，多麼開闊坦蕩又鮮麗赤裸的大地呵！除了到處渲染的瑰麗色彩，更讓我驚豔的，是在那乾燥荒蕪的深處，貧瘠得再不能貧瘠的地方，總悄悄藏著巧奪天工、壯麗懾人的自然藝術雕琢。奇蹟似

孤立崖上的精緻拱門（Delicate Arch），因造型細緻優雅，成為拱門國家公園及猶他州的象徵標記。

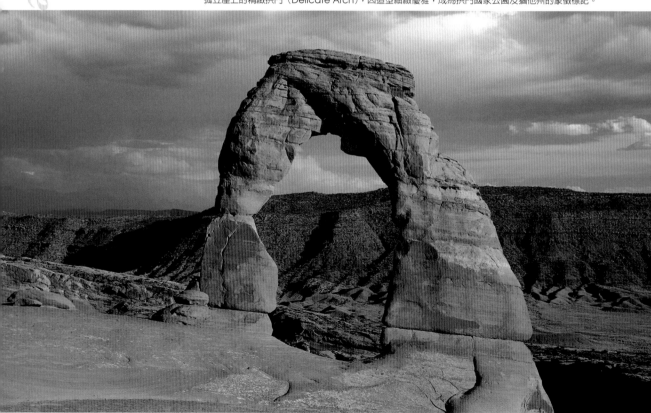

地，乍然出現。這般孤絕而荒美的驚奇，是很容易擄獲人心的。讓人充滿期待想再回到她的深處探索，更往無人祕境鑽尋⋯⋯

　　從1991到99年之間，和外子文堯探訪科羅拉多高原已不下30次，近幾年又來來去去不知幾回，也就懶得再細數了。比起天涯海角的阿拉斯加，科羅拉多高原近若比鄰，從南加州開車過去，七、八個鐘頭就到大峽谷南緣或錫安（Zion）國家公園。這樣頻繁走訪並不是沒有原因。家裡書架上有一本鄒豹君教授著的《小地形學》，學生時代唸自然地理的文堯研讀此書，便立下宏願，有生之年要踏遍書中圖片所描述的那些絕美奇特的地形景觀。後來我也看了這本書，踏遍書中奇景便成為我們共同的人生夢想之一。

　　而說到奇岩地形，全世界大概再沒有比科羅拉多高原來得更精釆動人了。大峽谷、錫安、布萊斯峽谷（Bryce Canyon）、峽谷地、拱門（Arches）等美國西南最著名的幾個國家公園，原來都座落在科羅拉多高原上。地球過去20億年來的地質史，也如書頁一般，層層刻寫於此區的亙古岩層中。

　　很多人對「科羅拉多高原」這個地理名詞感到陌生，或許是因為這塊高原正式被定名定位，不過才一百多年前的事。1848年，美墨戰爭結束，今日的加州、亞利桑納州與新墨西哥州在戰後併入美國版圖，科羅拉多高原才全歸美國所有。那時，這塊西南地區非常偏僻，高原又多險惡地形。為了繪製這塊新疆域圖，當時任職美國地質測量署的約翰．鮑爾少校（Major John W. Powell, U.S. Geological Survey）於1869至71年兩度親率探險隊，從科羅拉多河上游── 懷俄明州的綠河（Green River）啟航，泛舟探勘整個科羅拉多河流域，成為美國第一位乘舟穿越大峽谷的白人。鮑爾少校在深入探勘後，不但描擬出高原的概略位置和地質結構，並將之命名為「科羅拉多高原」，填補當時美國新版地圖中最後那幾塊空白。

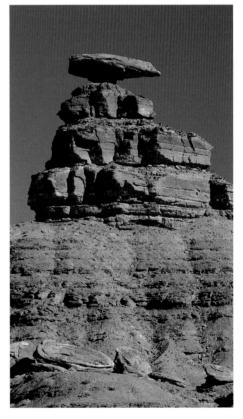

墨西哥帽（Mexican Hat），地形學上也稱為平衡石。

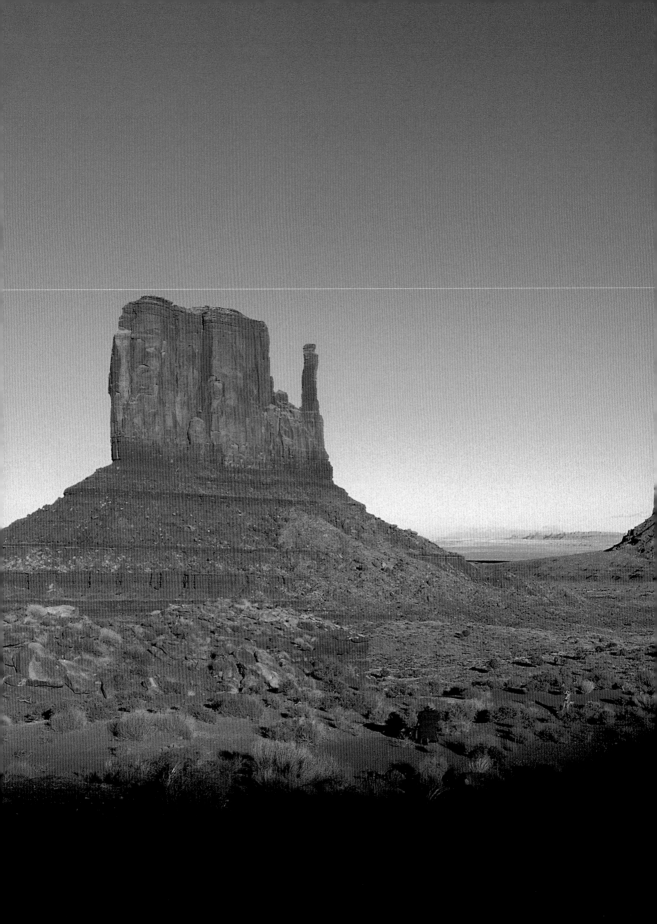

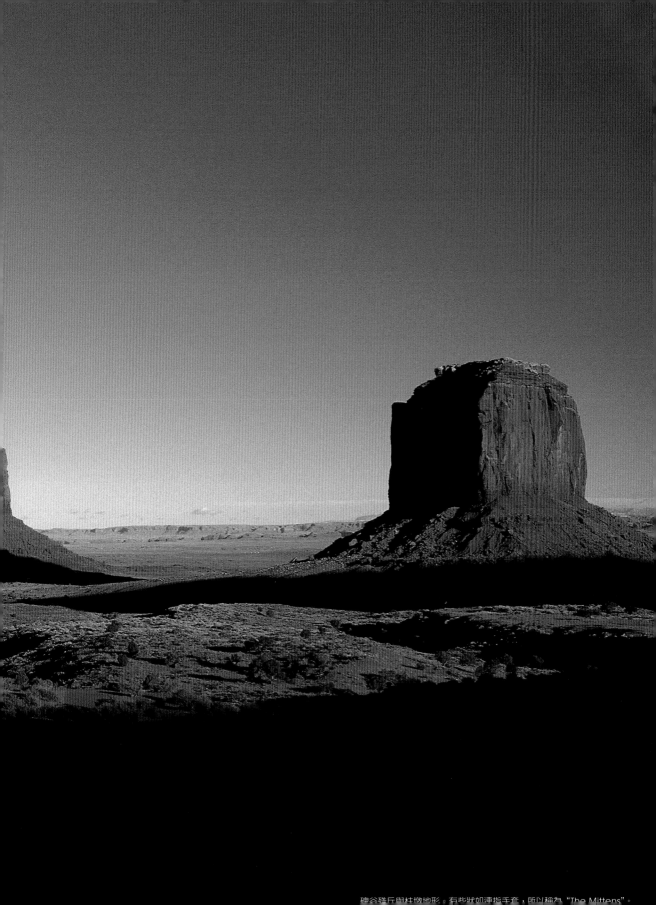
硬谷殘丘與村塊地形。有些狀如連指手套，所以稱為 "The Mittens"。

　　"Colorado"在西班牙語中意指"red-colored"，即「著上紅色」之意。如果你也曾到過這高原，便會覺得這名字取得極貼切。岩石的含鐵化合物讓她散發出泛紅色彩，在夕陽輝映下尤其顯得神祕詭譎。高原面積約337,000平方公里，盤踞於猶他、亞利桑那、新墨西哥與科羅拉多等四州接壤處，海拔介於1500至3300多公尺。高原上有不少印第安保留區及古印第安部落文化遺址，因此也稱為「印第安疆土」（Indian Country）。平均年雨量僅約兩百公釐，可能還不及台灣一次颱風雨量。在大陸性半乾燥氣候下，植被分布稀疏，更赤裸呈現了這塊高原最迷人之處——被大自然雕塑而成的各種峽谷奇岩地形。

　　這偌大紅岩荒漠自有一股神奇魔力，吸引我們一再返回，回到這活生生的自然地理教室恣意打轉、盡情瀏覽。十幾年一路走來，如今再翻閱《小地形學》，驀然發覺自己在過去所看到所拍攝的影像，不但比書中的圖片還出色，更在這紅色高原上發現了好些書裡不曾提到的奇特地景。原來，在不知不覺間，我們已實現了年輕時曾有的夢想，並超越了夢想。

　　每個人都有探險的基因，只待伺機釋放。給平淡的日子一些新奇、一些挑戰的可能，人生之旅將更愉快而豐實。但，冒險誠可貴，生命價更高。欣賞科羅拉多高原奇岩之美，大可不必那般挑戰極限，獨自走在危險邊緣。

　　只要踏上未曾經歷之境，看到從未見過的綺麗景象，便可能成為一次獨特的人生探險、一場令人惋惜難忘的生命宴饗了……

→ # The Wave

凝固的波浪
裴利亞峽谷-赭崖荒野區

明明再堅硬不過的岩石，
卻這般密密疊疊層層次次地，
細緻宛若波浪起伏般蕩漾開來。
從腳底一直向上向前，恣意蕩去。
更詭異的是，
波浪並非深沉的藍，而是
鮮麗的橙，橙與橙之間的夾白，
就彷若層層白色浪花。
最最不可思議的，
是這流動的波浪中，
一切都是凝固的、靜止的……

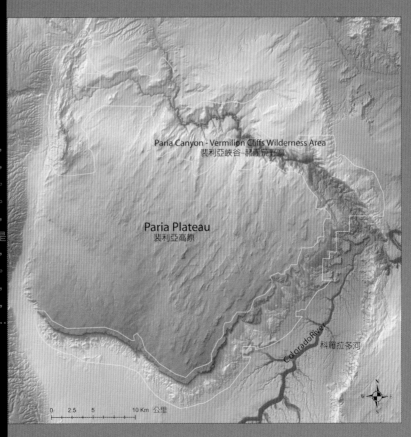

Paria Canyon - Vermilion Cliffs Wilderness Area
裴利亞峽谷-赭崖荒野區

Paria Plateau
裴利亞高原

ColoradoRiver 科羅拉多河

0 2.5 5 10 Km 公里

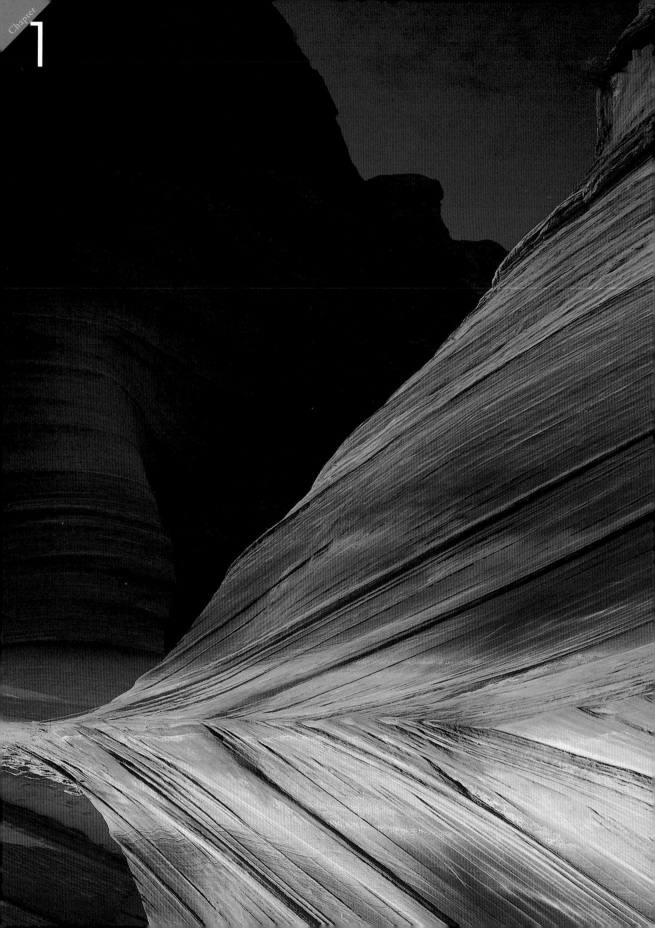

第三次造訪波浪，入口附近因積水，映出了多彩岩層倒影。

The Wave 凝固的波浪
裴利亞峽谷－朱崖荒野區

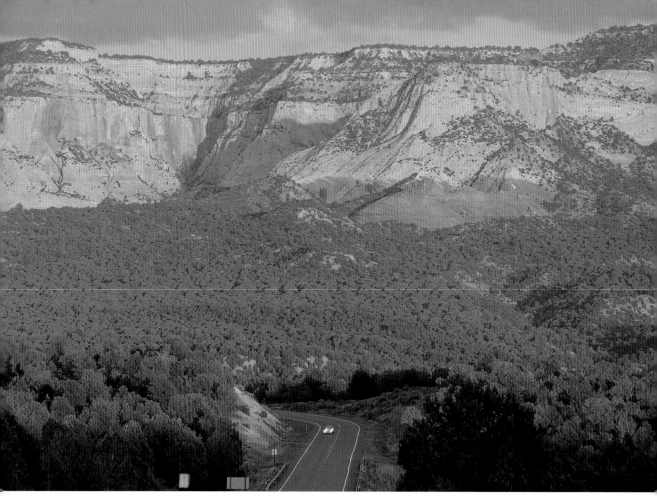

夕陽映照著高原上泛橙的方山
（Mesa，也稱臺地）。

I-I　　尋尋覓覓尋尋

「使沙漠美麗的，是它在什麼地方藏了一口井⋯⋯」法國飛行員作家聖修伯里（Antoine de Saint-Exupéry）筆下的小王子曾這麼說。

「使科羅拉多高原閃耀動人的，是她藏著很多峽谷，還有寰宇間獨一無二的──凝固的波浪⋯⋯」我真的這麼認為。

波浪，凝固了，在荒漠中？如此不可思議的地方，且極其隱密。朋友問，如果用全球定位系統（GPS）加上精密等高線圖，總該能找到那個地方吧？我認真想了一下，還是搖搖頭說：「不見得⋯⋯」

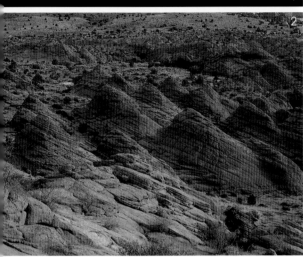

1. 第二次造訪波浪區，在登山口望見一片朝霞滿天。

2. 進入裴利亞峽谷-赭崖荒野區，沿途分布許多小土丘。

那個奇美的神祕之境，名字就叫做「波浪」（The Wave），位於「裴利亞峽谷-赭崖荒野區」（Paria Canyon-Vermilion Cliffs Wilderness Area）。海拔1500公尺，地理位置在亞利桑納州與猶他州交界的三不管地帶，一個真正的荒野區，沒有任何柏油路可通達。而當我們第一次到達那附近，連通往「波浪」登山口那條唯一的土路都找不到。

荒野中沒有任何標示，如果沒人帶路，真不知「波浪」該從何找起。

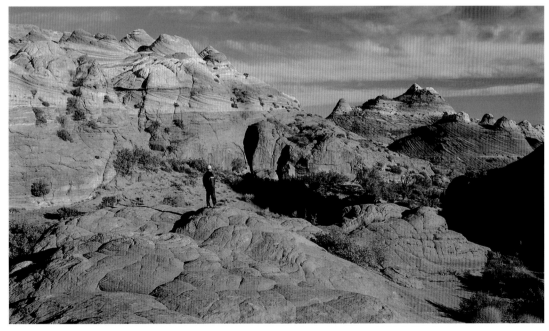

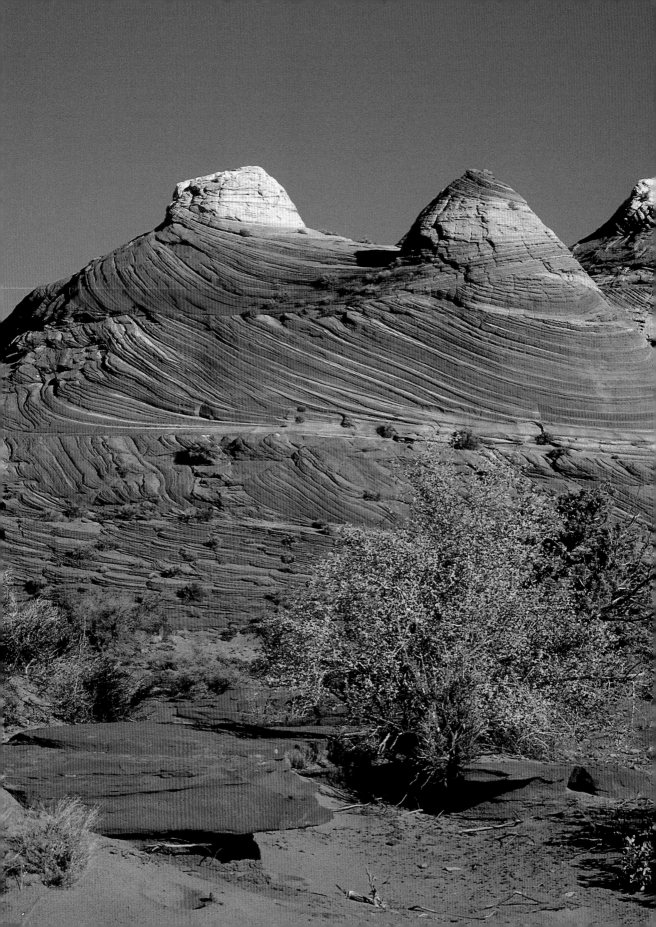

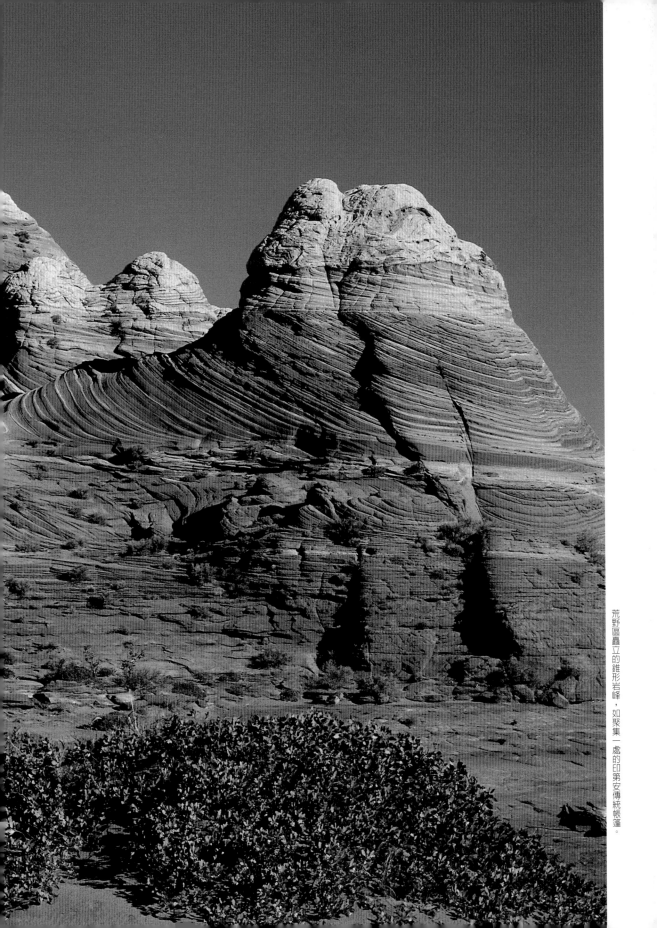

荒野區矗立的錐形岩峰，如聚集一處的印第安傳統帳篷。

凝固的波浪

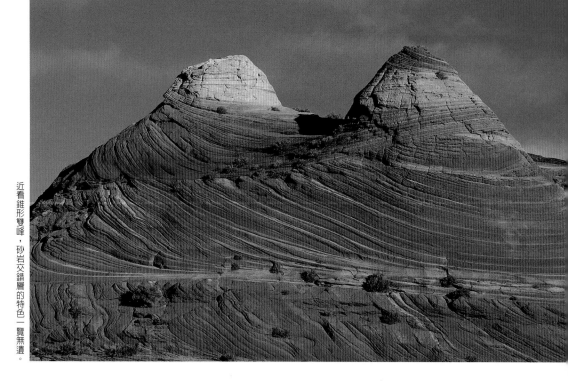

近看錐形雙峰，砂岩交錯層的特色一覽無遺。

那是1995年，近十年前的事了。翌年向美國土地管理局申請入山許可，並蒐集更多相關資料，還租了一輛高底盤的車再度前往探勘，在89號公路上來回仔細尋覓，總算找到那條很不起眼的土路——貼著轉角山坳側的羊腸小徑。

土路泛紅，是天然的細細紅沙鋪成的。下大雨時無法通行，因為輪胎會打滑。我們特別選在少雨的3月去那兒。車子轉進鬆軟的紅土路，一路崎嶇不平，身子跟著顛躓搖晃。金色陽光大剌剌灑下，點亮了遠近赭紅岩壁，映著胭紅的路，給人一種說不上來的奇幻感覺，多麼詭譎神祕的赤色荒野呵！

蜿蜒走了十幾公里，仍沒看到任何標示，再度深切體認老美保護荒野的方式，就是讓它徹底荒野。前路漫漫無際，卻不知置身何處，開始懷疑此行是否又將前功盡棄，鎩羽而歸了？

「咦，前面居然有車停在那邊——！」我指給文堯看。此時有迷路

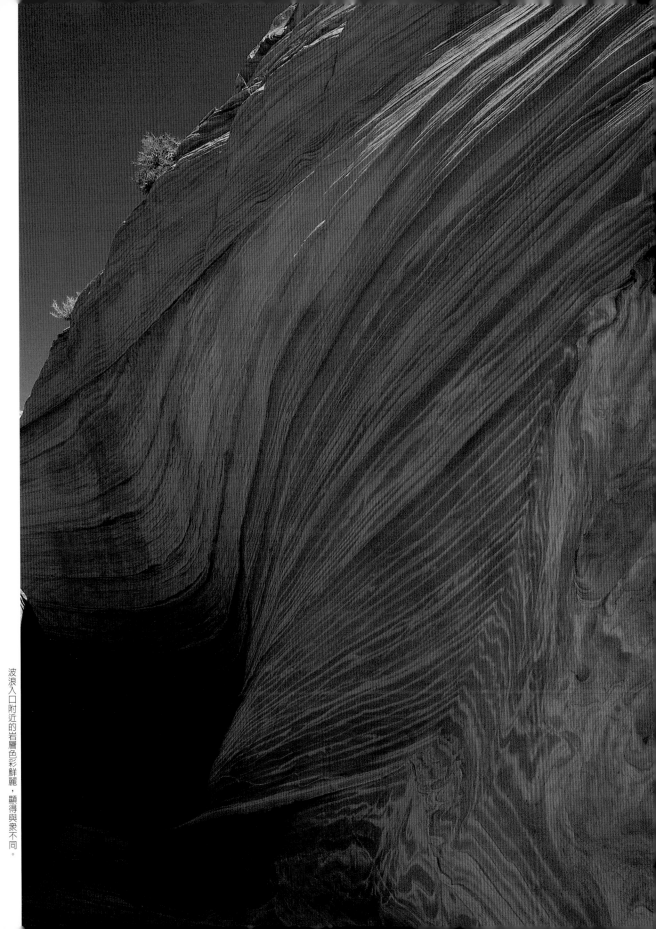

波浪入口附近的岩層色彩鮮麗，顯得與眾不同。

幾根小草，被風前後左右不斷吹著，在沙地上畫出了圓形軌跡。

之虞，乍見人影，不禁喜出望外。車旁有對中年情侶忙著打理小背包，一副準備輕裝健行的模樣。直覺認為他們一定對這個地區蠻熟悉的。

「哈囉，早安……」一下車先招手致意。

「嗨，早呀！」女子禮貌地點點頭，男子看看我們，指著藍天微笑說：「多棒的天氣啊！」兩人看起來年紀都比我們稍大些。

客套閒聊幾句，我們就轉入正題：「請問，你們是要去那個……波浪區嗎？」

男子顯然有些詫異。大概奇怪這兩個東方人怎麼會知道這荒野藏有「波浪」？不過他還是很坦率地回答：「是啊，你們也是要去那兒？」

「是的……只不過……」我們支支吾吾欲言又止。心忖這荒野之大，要找到那傳說中的祕境實在沒半分把握。和文堯對望一眼，鼓起勇氣坦白說：「我們第一次來這裡，聽說波浪很難找，怕會找不到……」

　　男子點點頭，原本談笑語氣變成認真的口吻：「是的，是真的很難找。這是我第四次進來這裡，可是你們知道嗎，頭兩回我都沒找到波浪在哪兒，直到上次來了第三趟，才終於給我找到了！」

　　我們聽了，瞠目結舌說不出話。天啊，這麼困難，第三趟才找到？那麼，彼此素不相識，他們會這般好心讓我們一路尾隨，然後不費吹灰之力就發現那個祕密所在？

　　一時不知是否該大膽提出「跟走」要求。男子見我們沒吭聲，接著問：「你們有拿到荒野健行許可嗎？」

　　「有的有的，我們幾個月前就申請好了……」我點頭如搗蒜，文堯又補上一句：「而且我們有四個名額！」

　　「真的，四個名額？」男子想了一下，聳聳肩說道：「這樣吧，老實說，我們遠從德州來的，到了這附近就忍不住溜進來看看。因為臨時

決定，所以我們並沒申請許可。如果你們願意讓出兩個許可，我們就組成一隊一起去找波浪，如何？」他很誠實地說。

這樣美好的條件，簡直是天上掉下來的禮物！因為多餘兩個名額對我們根本沒用，卻因而讓人家自願當嚮導帶路。他們不用擔心違法被捉，我們也不必掛心迷路，攜手互相幫忙，無形的心防頓時消失，大家都笑開了。

「我叫傑夫（Jeff），她叫卡蘿（Carol）。卡蘿從沒來過這一帶，所以我才想帶她來看看……從現在起，大家都是親密隊友了！」

I-2 荒漠長路漫漫

這段荒野奇遇，至今回想起來歷歷在目，清晰鮮明就像昨天才發生似的。如果我們晚一步抵達登山口，或者傑夫他們早一步離開，我真的

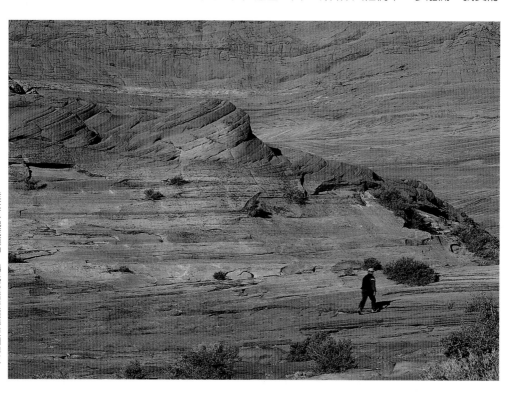

走在紅色荒漠中，陽光將岩壁照得更加鮮紅。

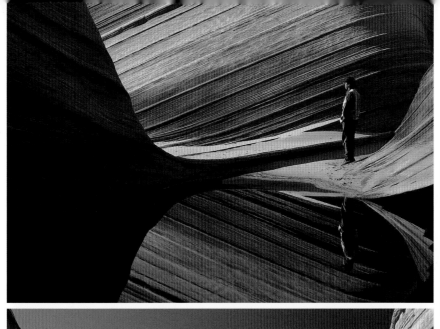

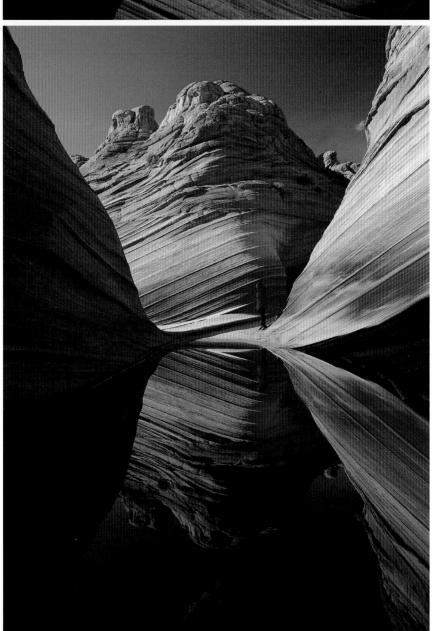

波浪區平常是沒有水的，若遇下雨積水，就會出現這般罕見的岩層倒影。

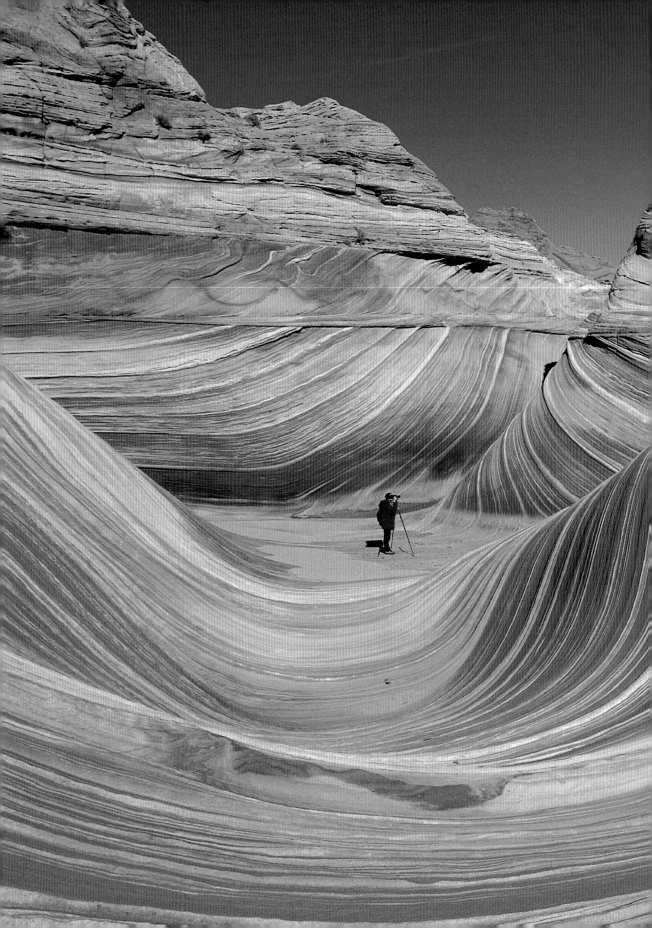

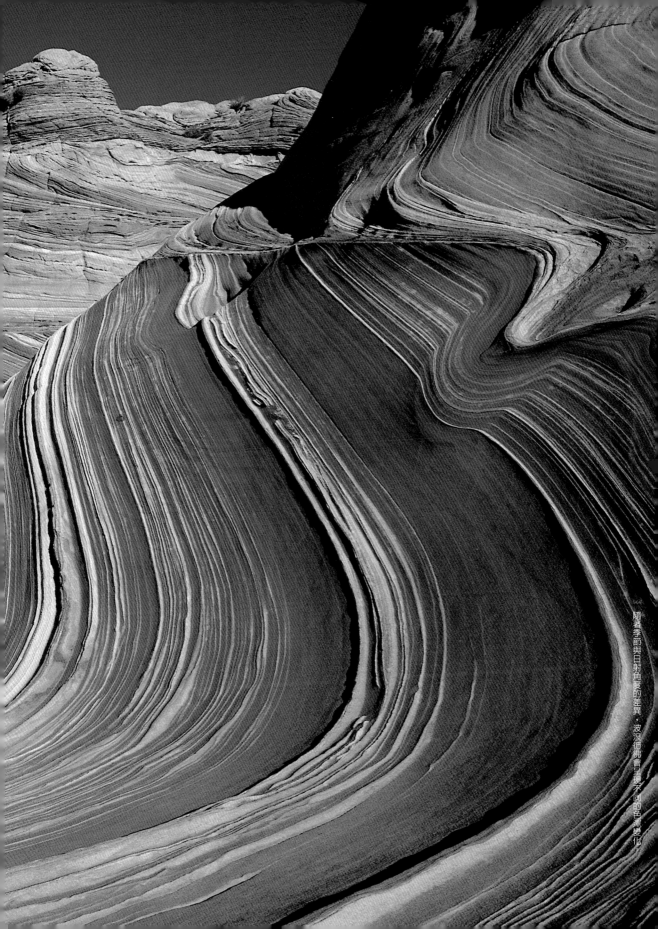

隨著季節與日射角度的差異，波浪彷彿會呈現不同的色澤變化

凝固的波浪

很懷疑，當時光靠手中的指北針和一張等高線圖，我們是否就能尋到荒漠五公里外那深藏的神祕境地？

近五公里的步程，從頭到尾只有在剛開始一處主要岔路上，豎著一塊與人等高的舊木牌。牌上寫著：「進入此荒野區，須先申請許可」，所以如果你沒許可而擅自闖入，除非是文盲，不然就知法犯法了。牌下釘有木盒，盒裡有一本登記簿，讓健行者自行註冊。填寫表格時，我不禁想著，不曉得會不會真有個巡山員每天定時來查？用這樣的榮譽制，老美還真相信民眾的守法。

亦步亦趨尾隨著傑夫和卡蘿。雖是跟走，為了下次能獨立找到波浪，我和文堯邊走邊牢牢記住沿途地形地勢。先是順沿一段乾溪床，接著爬上一座沙丘，往前下到另一條乾溪，再翻過一處岩稜最低鞍。指北針一路指著東南。太陽高高照。渴，喝水，繼續走。最前面的傑夫走得並不快，有時還四處張望，像要從記憶庫裡搜尋出什麼似的。後來他帶我們走在一大片斜岩坡上，每個人都右腳高左腳低的，走得很彆扭。我不禁開始擔心傑夫是不是記錯路了？

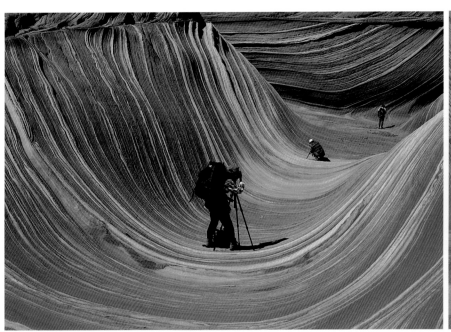

第一次跟著傑夫和卡蘿，一起前往探勘神祕的波浪區。

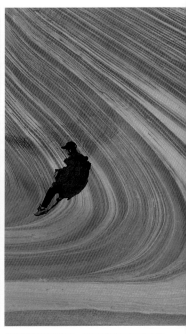

坐在凝固的波浪中，看起來卻好像要被浪推出去似的。

「你確定是這樣走嗎？」趁傑夫回頭時，趕緊追問一句。

「當然確定！相信我，不會有問題的……」

我點點頭。心裡忍不住嘀咕，怎會這麼難走呢，難道沒別的好走一點的路麼？極目四望，盡是赤砂裸岩，無盡的荒漠。此時除了相信傑夫，大概也別無選擇了。沿途不見任何遮蔭之處，想稍喘息一下，也得頂著力道十足的太陽，再加上四周裸岩盡數打回的反射光。好曬，真該帶把遮陽傘的。渴，喝水。不一會兒又口乾舌燥。這樣喝法，隨身帶的水怎夠撐上這一天？

一陣風起，沙土席捲，漫天飛揚著。整個世界，乾燥枯澀，除了低矮灌叢，似乎只剩下我們四個生命體。四下一片寂靜，只聽得到風聲。

走了很長一段斜岩坡，又跨過一條乾溪床。抬頭一看，不知不覺到了一座巨大的砂岩孤丘面前。傑夫顯得極輕鬆愉快，像剛完成一項艱鉅任務，表情篤定地指著上方高處說：「這是最後一段路了，爬到那山腰坳谷，轉進去，你們就會看到了……」

而當我爬得上氣不接下氣，上了最後一段極陡坡，終於一腳踏進波

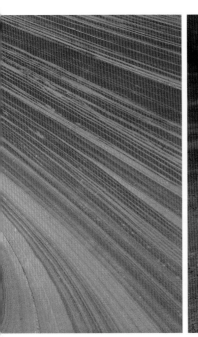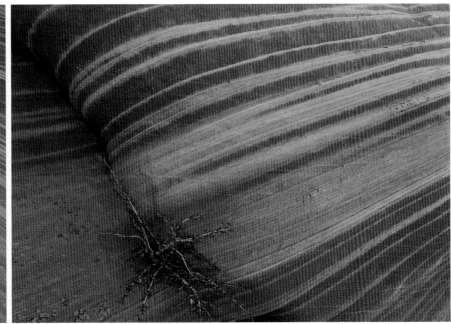

具有紅橙黃色彩的納瓦荷岩層，岩縫中還長著一株植物。

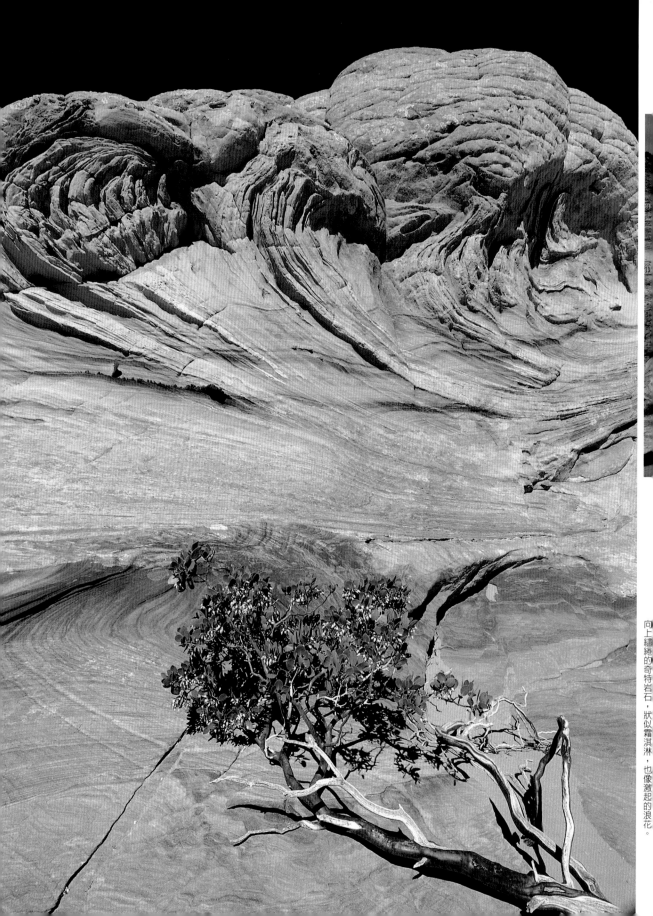

向上繚繞的奇特岩石，狀似霜淇淋，也像激起的浪花。

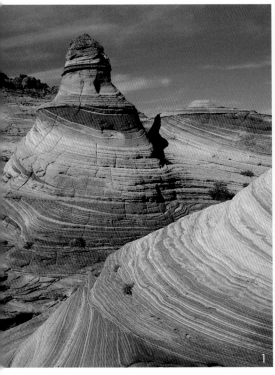

浪裡時，竟幾乎忘了喘氣，驚訝地久久說不出話來。

是怎樣奇異的天地啊！明明再堅硬不過的岩石，卻這般密密疊疊層層次次地，細緻宛若波浪起伏般蕩漾開來。從腳底一直向上向前，恣意蕩去。更詭異的是，波浪並非深沉的藍，而是鮮麗的橙，橙與橙之間的夾白，就彷若層層白色浪花。最最不可思議的，是這流動的波浪中，一切都是凝固的、靜止的⋯⋯

「This is unbelievable！So incredible！」身旁一向沉靜的卡蘿都忍不住出聲讚嘆。每人臉上都是難以置信的驚訝表情，傑夫像帶領大家成功登頂般，露出滿足開心的笑容。眼前的景象簡直太神奇了，如夢幻般美得不像真的！

進入「波浪」這臻於至善至美的藝術殿堂，再往裡走，發現附近有

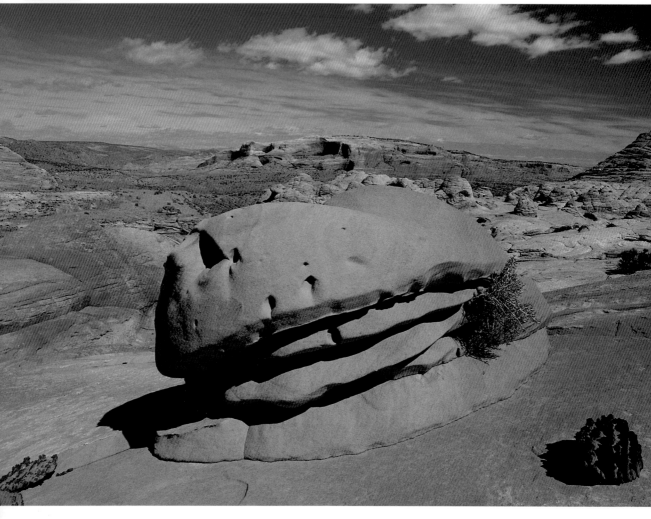

形似漢堡的岩石,中間還剛好夾
有像生菜的植物,十分逗趣。

許多有趣的岩石地形:有一座座如印第安圓錐帳篷的,俗稱tepee-
shaped rocks;還有一糰糰如發糕,或岩紋繾綣若霜淇淋;我還發現
有外型長得像漢堡的岩石。

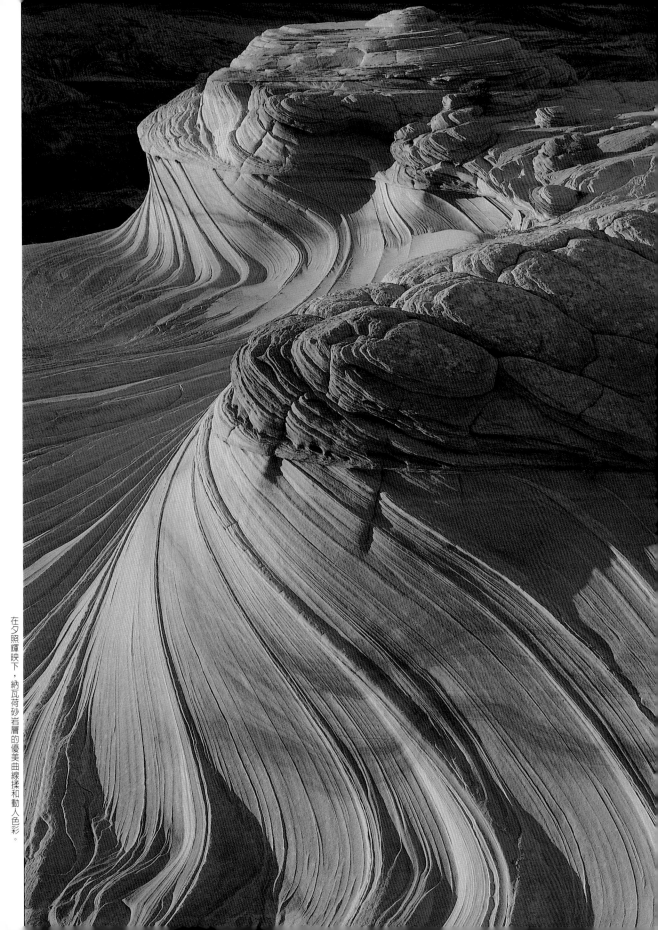

在夕照輝映下，納瓦荷砂岩層的優美曲線柔和動人色彩。

滄海桑田交錯

　　驚嘆之餘，不禁要問：「波浪這麼奇特的地形到底是如何形成的？」傑夫說他知道此區屬於納瓦荷砂岩層（Navajo Sandstone），經過大自然長久侵蝕風化，就變成這樣了。

　　「應該不只這樣吧，我們去過有些也是納瓦荷砂岩層構成的地方，但地形完全不一樣啊？沒見過這麼奇特的⋯⋯」我繼續質疑。

　　傑夫搖搖頭說：「如果我是地質學家，或許就能告訴你們答案了。不過，嘿，不知道波浪的成因又有什麼關係呢？至少我找到她了，而且發現她是我所見過最神祕美麗的地方⋯⋯」看他眼睛閃著亮光，我知道他真心這麼認為。

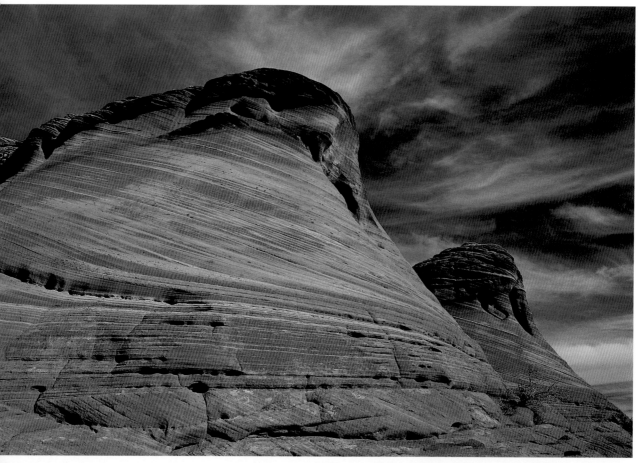

白雲藍天相襯，讓波浪區的多彩岩層更顯出色。

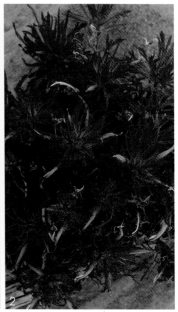

1. 在乾燥荒漠中，野花 Stork's Bill（Erodium texanum）仍生機盎然。

2. Indian paintbrush花色紅豔鮮麗，且相當耐旱。

　　這個荒野區規定不准過夜。我們穿梭於橙色波浪間，一直興奮地忙著到處取景拍攝，根本沒察覺太陽已快下山了。傑夫不時看錶連聲催促，說再不走就肯定要摸黑，我們才依依不捨踏上歸途。回程不忘再一次辨識方位、熟記附近地形地勢。還沒回到登山口，天色已昏暗下來，取出隨身備用的手電筒。終於安全返回停車的紅沙路，抬頭一看，黝黑夜空中已閃爍著萬點繁星。

　　是麼？只要找到她，不知道成因又有什麼關係？但我還是很想知道波浪是怎麼形成的。家裡的《小地形學》並沒提到這地方。資料比想像中難找，因為她不是什麼國家公園或紀念地，只是罕為人知的荒野裡一塊很特別的地方；最精采的那一小區，面積可能還不及一個足球場大。所以我始終找不到專書介紹。後來總算在一本介紹科羅拉多高原的書冊裡看到相關圖案說明。

　　波浪的故事，原來要追溯至一億五千萬年前的侏羅紀時期。那時

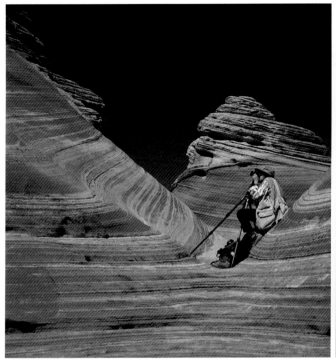

裴利亞峽谷-赭崖荒野區的開闊地勢與夕陽餘暉。

在波浪區拍攝波浪，處處可取景，
讓人不知時間之飛逝。

候，西起今日的內華達州，東至科羅拉多州，北起懷俄明州，南至亞利桑那州，除了少數湖泊綠洲，均覆蓋在一片廣大沙漠下。當今波浪所在之地，在那時遍布厚厚的沙丘，層層堆疊著。歷經千百萬年不同時期的風向變化，愈堆愈厚的沙丘區形成了風積交錯層（cross-bedding）。更到後來，陸地升降，滄海桑田，海水淹沒了偌大沙漠，深厚沙丘層便在海底下凝固為砂岩層，並保存了原有的交錯層紋。

直到近兩百萬年前，科羅拉多高原數度抬升，居上位的其他岩層被刮蝕殆盡，納瓦荷砂岩層這「沙丘化石」（fossilized sand dunes）才漸漸露出地表。接著就像傑夫所形容的，經過風化侵蝕，岩層被雕塑出細緻宛若波浪的迷人容貌。而含量不等的鐵經吸水或氧化後，更為原本奇特的地形渲染上橙黃橘紅等絢麗色澤。

一言以蔽之，就是彩繪的風積砂岩交錯層。看似輕描淡寫，但納瓦荷砂岩層與這荒漠波浪形成的過程，錯綜複雜的程度應能成為博士論文

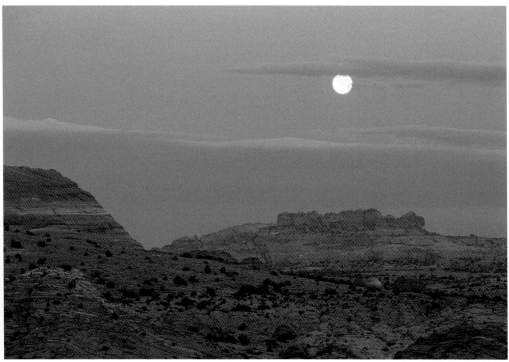

第三次造訪也是拍攝到天黑，
所幸明月高掛，照亮了歸途。

的研究專題了。我並不想鑽研，只想要個合理的解釋，滿足渴求解答的
好奇心。

　　對她有了更深一層了解後，當我們又數度探訪，除了懷著欣賞自然
雕塑藝術的心情，還隱隱帶有朝聖般的虔誠景仰。再踏入這塊神祕境
地，輕觸著波浪，我知道自己再度與一億五千萬年前的世界，有了最直
接的接觸。

　　或許理論會被推翻，或許一切會被重新詮釋，而我終究無法得知波
浪的真正成因。但我知道，不會變的，是那令人眷戀的記憶，是當我們
費盡心思尋尋覓覓時，她所散發的神祕詩意色彩；還有終於發現她的那
一剎那，既驚嘆又無法置信的那份深刻悸動。

　　而這些，已成為生命中的美麗印記，永遠留在心底某個角落，熠熠
生輝……

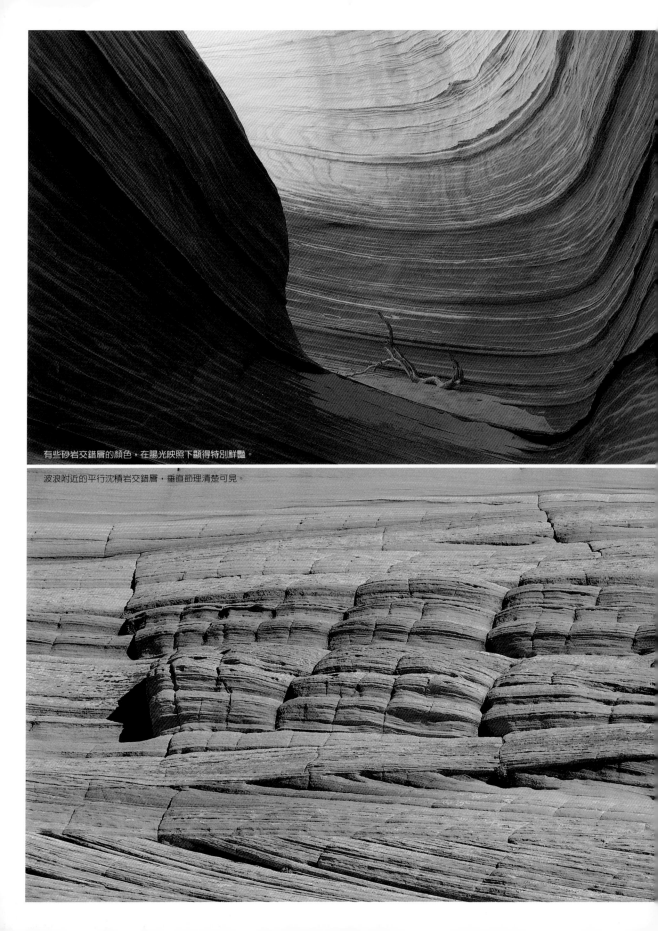

有些砂岩交錯層的顏色，在陽光映照下顯得特別鮮豔。

波浪附近的平行沈積岩交錯層，垂直節理清楚可見。

ⓘ 風積砂岩交錯層(Cross-bedding in Wind-deposited Sandstones)

　　站在沙丘上，通常只看得見沙丘表面。事實上，除了外在波紋形式，經年累月堆積而成的厚厚沙丘是有其內在結構的。科學家認為沙丘的外在形式及內在結構，主要受到若干關鍵因素影響，包括：當地沙量多寡、風的方向，以及風力的強弱。沙丘並會隨風向轉變而重新組織，形成新的波紋。波浪區的「沙丘化石」，呈現出亙古前廣大沙丘歷經千百萬年不同時期的風向變化，所形成的風積交錯層現象。下圖是風積沙丘如何形成的剖面示意圖。

風積砂岩交錯層的形成

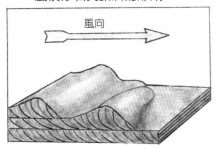

→Zion
National Park

絕壁深塹
錫安國家公園

但見兩旁直峭崖壁，
自峽底陡地升竄，
竟似兩道深褐砌牆，直插天際。
峽谷最窄之距不過六公尺。
既縱且深的峽谷，不見盡頭，
有如幾百公尺長的天然地底甬道。
烈日當空，
耀眼光芒經岩壁幾度折射至谷底，
只剩些許殘光，
散發昏淺的淡黃彩暈。

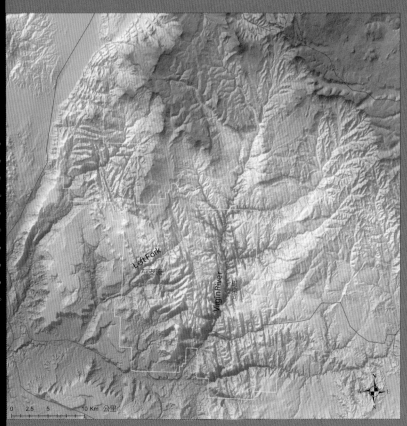

2

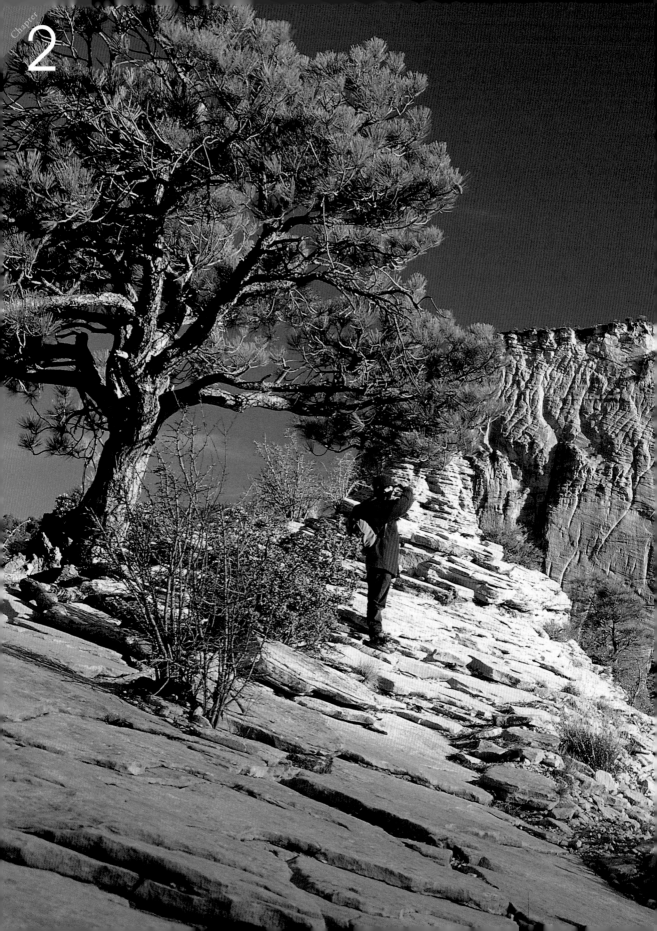

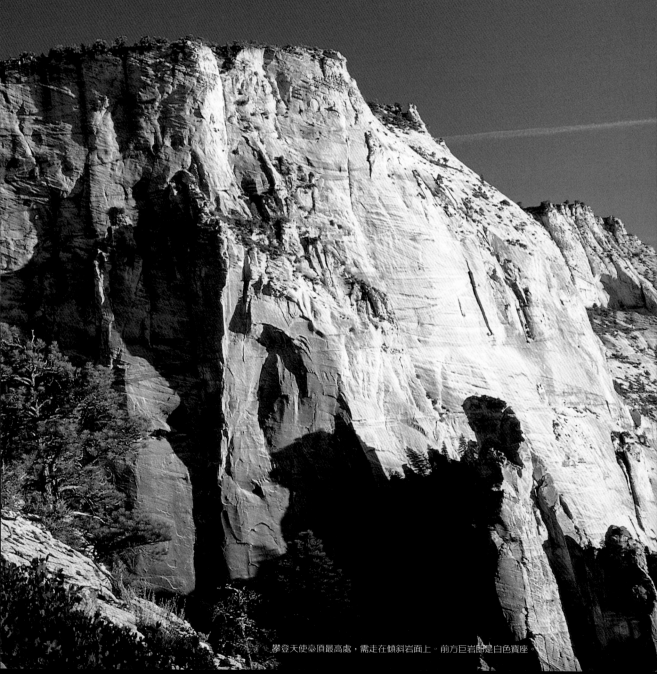

Zion National Park
絕壁深壑 錫安國家公園

攀登天使臺頂最高處，需走在傾斜岩面上。前方巨岩即是白色寶座。

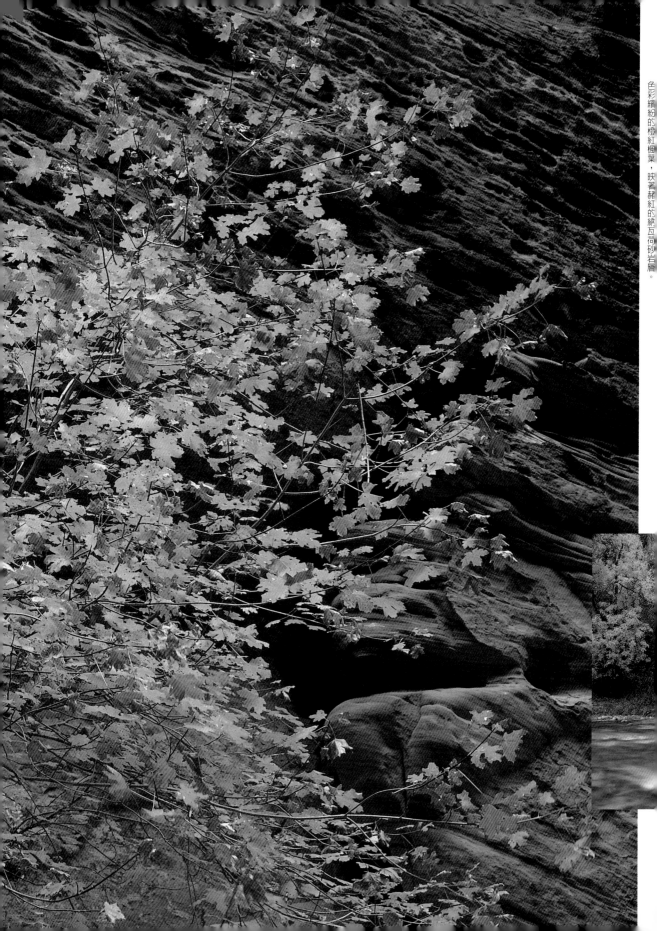

色彩繽紛的橙紅楓葉，映著赭紅的納瓦荷砂岩層。

落英繽紛

對錫安國家公園懷有特別的感情,因為第一次在美國溯溪,就是走進她最深邃的峽谷中。那是1992年10月初,正值入秋時分,一位以色列朋友莫迪(Mody)邀我們一起去溯溪,同行者還有登山社的學長大威。

我們計畫從公園的維京河北支流上游(Virgin River North Fork)順流走下,終點是錫安峽谷的希納娃瓦神殿(Temple of Sinawava),全程28公里,一般分兩天走完。這是錫安最著名的溯溪路線,老美稱為"The Narrows"。翻開地圖,但見等高線密密麻麻,數不清有幾條線重疊。

正因峽谷削窄,一下雷雨便有溪水暴漲之虞,公園溯溪許可在24小時前才能申請。我們到達錫安時,很幸運地,維京河水位相當低,氣象預報也是連著晴天。遊客中心的巡山員一邊簽發許可,一邊說明溯溪注意事項。翌日清晨包車到溯溪起點——海拔約1800公尺的錢伯倫牧場

1. 維京河畔,如畫般的繽紛秋色與潺潺流水。

2. 夏天涉行維京河,溪水溫度不那麼冷,但水勢較湍急。

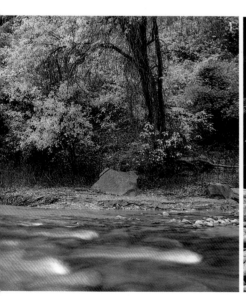

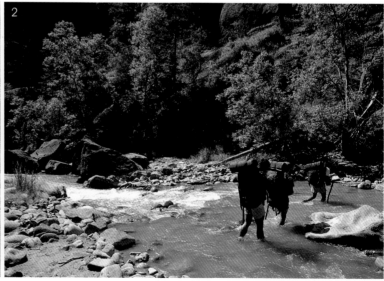

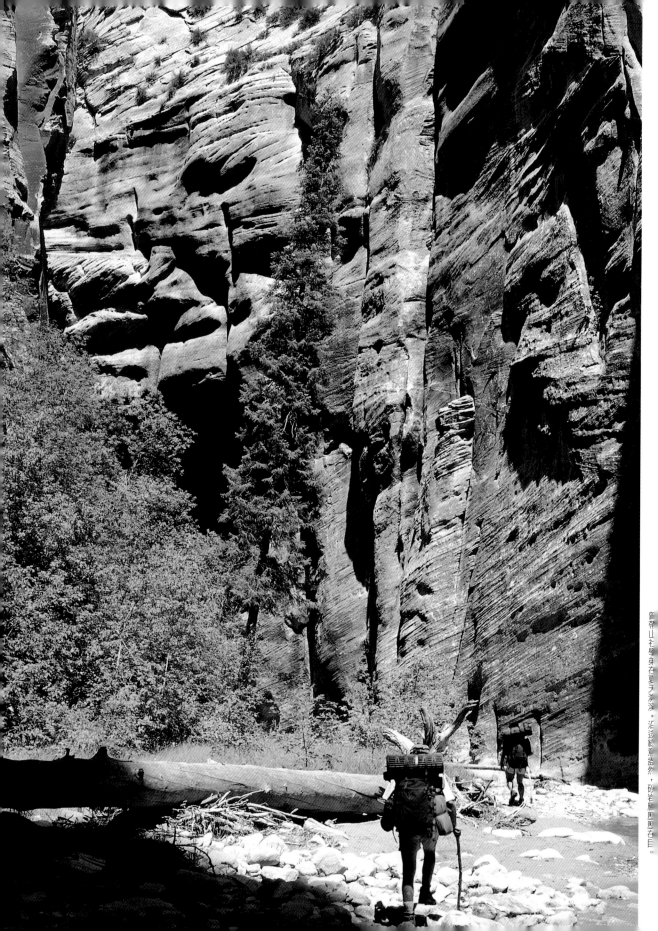

錫安山在藝術家子潛意，沿途綠意盎然，砂岩層困困在目。

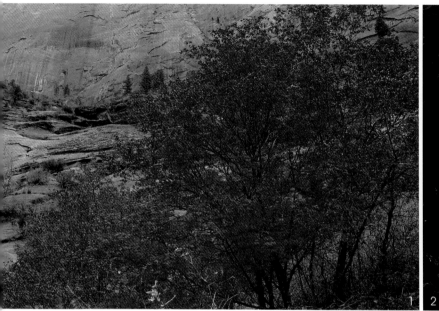

1. 維京河畔谷壁間,一株楓樹開滿
 絢麗紅葉。

2. 錫安的楓為bigtooth maple,
 依海拔高度及溫度差異,而使楓
 紅色彩濃淡不同。

(Chamberlain's Ranch),扛起不太重的背包,興奮地踏上征徒。

　　剛開始,土石路寬坦好走。一個多小時下到溪畔,路不見了,得來回涉水找比較好走的路線,自求多福。若在7月盛夏,全身泡濕都無所謂;但這秋高氣爽之際,又在海拔一千多公尺山區,溪水應該已很冰涼了。好奇地用手測試一下水溫,赫,真的好冷!大威不願把鞋襪弄濕,便尋覓溪中露石,小心翼翼踩上兩步,然後一個芭蕾跳躍,身手矯健地跨到對岸。莫迪身材壯碩,嫌跳來跳去很麻煩,乾脆兩腳踏進水中嘩啦嘩啦走著。我和文堯尾隨其後,看誰的方式比較好走就跟誰。

　　隨著海拔高度遞減,峽谷陰涼處出現黃松(Ponderosa pine),逐漸取代上游的橡樹、杜松。枝葉扶疏間,納瓦荷砂岩層水平層疊的紋理現身於溪岸兩側,在豔陽照耀下映出深橙光澤。溪底卵石還蠻滑溜的,怕一不小心會扭傷腳踝,我跟文堯索性也走在溪裡,鞋襪早已浸得濕透了,卻見大威仍在勉力掙扎,高瘦的身子頂個大背包,踮著腳尖在

溪石上跳來跳去，心裡覺得那模樣實在有些滑稽。結果他不小心一個踉蹌，噗通踩進水裡，看得我忍不住笑出聲來，歡迎他正式加入濕鞋族。

愈往下游涉行，峽谷愈見高聳。當我正專心尋覓溪底踏足點時，卻覺眼角似乎閃著奇幻光影，猛一抬頭望去，前方溪旁竟是一片燦爛的楓紅秋葉。啊，沒想到在這乾燥西南區，竟也有彷若東北新英格蘭區的楓紅景致！

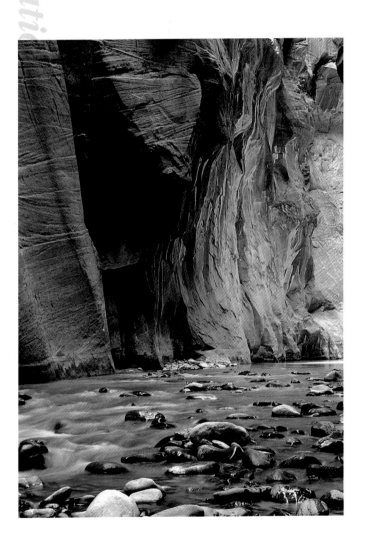

美景當前，沿途絢麗的秋紅，讓人不禁放慢了腳步。陽光自峽谷高處灑落，映著嬌滴滴的楓紅，彷彿燃燒起來似的，交織出一片細細碎碎、晶晶亮亮的璀璨。一路埋頭往前衝的莫迪早已不見蹤影，沒像我們這樣趁機摸魚賞楓。文堯忙著取景，一向寡言的大威則不時駐足，頻頻出聲讚嘆：「美極了！」眼前落英繽紛的景致，不恰如陶淵明《桃花源記》裡的描述？點點透紅的楓，襯著潺潺清流與百丈深谷峭壁，宛如漫步於醉人圖畫中。

涉行十餘公里，深溪（Deep Creek）從北匯至，維京河水量陡增一倍。急竄的溪水模糊了腳底焦距，讓人看不清水深。我們至此才取下綁在背包上的備用木杖，拿來探測水深及平衡重心。過了科羅布溪（Kolob Creek），峽谷更窄。仰望高處藍天，亮晃得刺眼，與陰影籠罩的幽谷成了強烈對比。

陽光照進峽谷，經岩牆折射而映出輝煌金壁。

壁立千仞

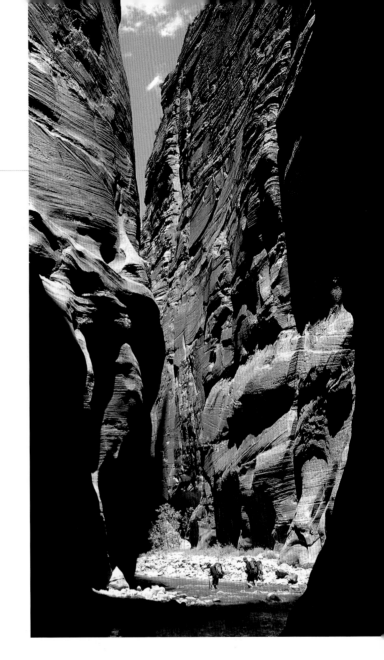

遠遠看到莫迪招手，原來他已走到了當日的預定營地「大巖洞」（The Crotto）。走進　看，是一處深闊的天然巖穴，對著裡頭喊話，還會像音箱一樣有回音。這天足足溯行了17公里，大夥兒到達營地做的第一件事，便是忙不迭地把濕透的鞋襪脫下來晾著，然後愉快地換上舒服的涼鞋。看看錶還不到五點，谷底卻已變得很昏暗了，趕忙趁完全天黑前取水弄炊搭帳。溪水雖然清澈見底，但因上游是牧場，需先過濾才能飲用。在錫安，其實應說在美國西南乾燥區野營，不像在加州優勝美地（Yosemite）那樣要擔心黑熊光臨，我們晚餐的菜單便開出熱騰騰的番茄湯麵加上道地台灣香腸，煎得香味四溢，營地附近的老美都忍不住探過頭來，看我們究竟在吃什麼人間美食。

這公園規定不能撿柴來燒，所以我們就沒升營火。點起燃油燈來聊

被流水切深的高聳峭壁，使溪中人影相對顯得渺小。

天，見巖穴地面一層軟綿綿細沙，讓人看了就想直接躺下。不過帳篷都背來了，還是進帳去睡吧。大威懷念大學時代露宿山林的滋味，堅持只要睡袋，不睡帳篷。特立獨行的結果，是他半夜三點就被凍醒。其實我們在帳裡也覺空氣冰涼，可能傍著溪水寒氣很重的關係。白天穿短袖，晚上套進睡袋還覺得冷，半乾燥氣候的峽谷早晚溫差將近20℃，身歷其

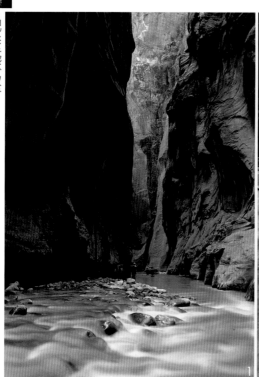

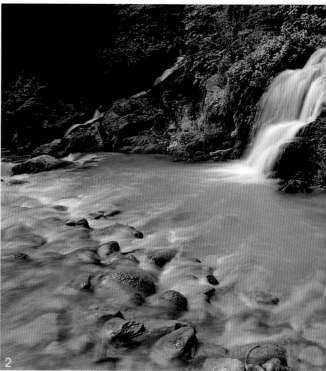

1│2

境才終於深切體認。

　　第二天清早準備出發，拿起鞋襪，才發覺整夜的寒氣反而把鞋襪晾得更加濕透。勉強套上冰冷濕鞋，已經有些痛苦了，接著還得鼓起勇氣把腳放進冰溪。莫迪當仁不讓，振臂大叫一聲：「啊──！」便一鼓作氣雙腳踩進水中。大威和文堯見賢思齊，悶不吭聲跟著下水。我有些猶豫，才剛換上的一雙乾襪，難道轉眼就要泡湯？輸人不輸陣，一咬牙，踏進溪裡，腳底一陣冰徹刺骨，強忍著溯行幾步後，竟然凍得麻木沒感覺了。

　　不到半小時，鵝溪（Goose Creek）從西北來匯。儘管溪水相當冰冷，但全身努力跟湍流抗衡，居然也走出一身汗。又過了約一小時，聽到前方傳來莫迪吆喝，原來大山泉（Big Springs）到了。山泉周圍

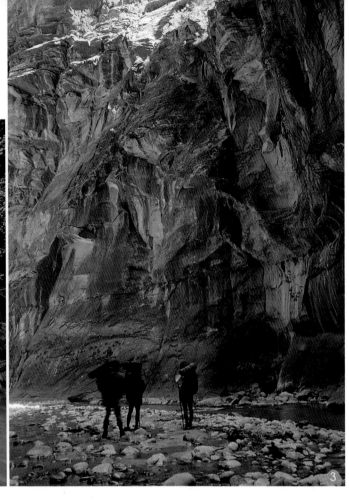

1. 多條支流匯聚，使峽谷最窄處The Narrows的流水量明顯增加。

2. 大山泉從峽谷岩壁傾洩而出，周圍一片翠綠，水質潔淨甘甜。

3. 過了奧德維峽谷之後，峽谷漸漸開朗寬闊起來。

枝葉翠綠，輕啜一口山泉，說不出的甘爽清涼。大家邊休息邊看地圖定位，確定從大山泉往南一直到奧德維峽谷（Orderville Canyon）這三公里間，正是整段錫安峽谷縱切最深之處——"The Narrows"所在。

這段峽谷緊收，加上支流匯聚，不但水勢湍急，有些地方甚至水深及臀。竄湧流水使溪床更為滑蹭，一移動腳步就擔心會被沖走。大夥兒全神貫注看著落腳處，小心翼翼地踩穩，用力撐著木杖，一步一步順著水勢涉行。不知不覺就走到峽谷最窄處的轉角，一抬眼，我愣住了……

但見兩旁直峭崖壁，自峽底陡地升竄，竟似兩道深褐砌牆，直插天際。峽谷最窄之距不過六公尺。我極力仰望，數百丈高的崖頂更為細窄，僅留一線天際。原來「一線天」所形容的就是這般光景呵！既縱且深的峽谷，不見盡頭，有如幾百公尺長的天然地底甬道。烈日當空，耀

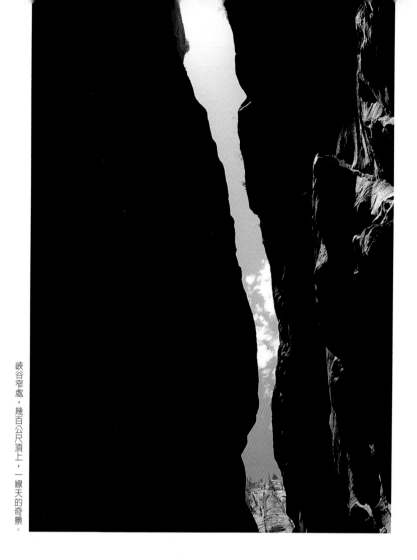

峽谷窄處，幾百公尺頂上，一線天的奇景。

眼光芒經岩壁幾度折射至谷底，只剩些許殘光，散發昏淺的淡黃彩暈。

　　要歷經多少歲月，才能雕琢出這般卓絕不凡的山水意境？維京河在此縱切六百多公尺深，從地圖上纏疊綿密的等高線來看，我怎麼也無法想像出眼前這般絕壁千仞的奇景！

　　深邃峽谷的另一端出現了點點人影，原來是從下游溯溪而上的輕裝客。此處是全程精華所在，是錫安朝聖者的殿堂。如此天造地設的情景，讓一些熱情興奮的老美忍不住引吭高吼，餘音繞谷久久不絕，昏暗幽谷彌漫著熱鬧歡愉的氣氛。如果不是這溪水實在過於冰冷，自己真有股衝動想彎身曲膝一蹬，躍入溪裡，游過這峽谷……

即使在低水位期間，峽谷最窄處The Narrows依然水深及臀。

1. 經常造訪營地的黑尾鹿。
2. 錫安峽谷是由維京河歷經百萬
　年切穿而成。

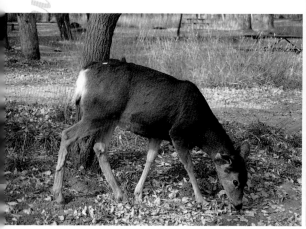

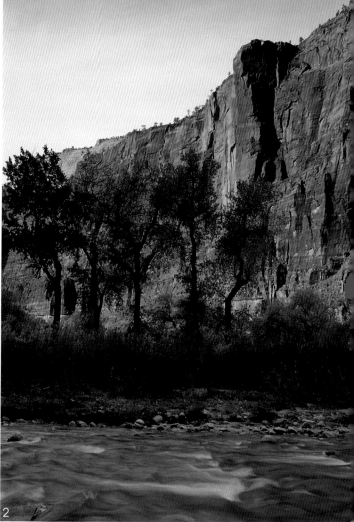

1 2

　　兩側窄壁夾恃，溪流靜淌幽谷。空蕩長廊，淙淙水聲迴響。先前聽
說 "The Narrows" 這一段溪水在十幾分鐘即可暴漲六、七公尺，現在
知道這並非危言聳聽。想像若有轟隆隆洪水如萬馬奔騰自上游狂湧而
至，兩旁高聳的光禿崖壁豈有讓人攀附之處？看來只能任由山洪滅頂，
將自己活活吞噬了。美國西南方夏季常有雷雨，美麗的峽谷其實伏藏死
亡的陰影，也難怪公園要根據當日天氣預報來從嚴核發溯溪許可。

　　出了最窄處，山谷逐漸豁然開朗起來。最後四公里，溪岸又見林樹
繁生。大家心情愈來愈輕鬆，談笑風生，徜徉一片好山好水中。待到達

終點踏上水泥地，卸下背包丟開木杖換上乾襪的那一刻，心裡真有說不出的暖意與滿足。

那之後，我們又數次溯行 "The Narrows"，帶山社學弟其彬和學聖去，也帶朋友玉芬、天鶴和仲琦前往。最記得玉芬一腳踏入冰溪時，「啊！」一聲尖叫讓周圍所有人的目光都聚焦在她身上。當時或許覺得有苦難言，如今回想起來卻都是令人難忘的時光。儘管不及首度探勘時那般驚喜若狂，但每當自己置身峽谷最深處，仍情不自禁被那壁立千仞的雷霆萬鈞之勢，深深撼動……

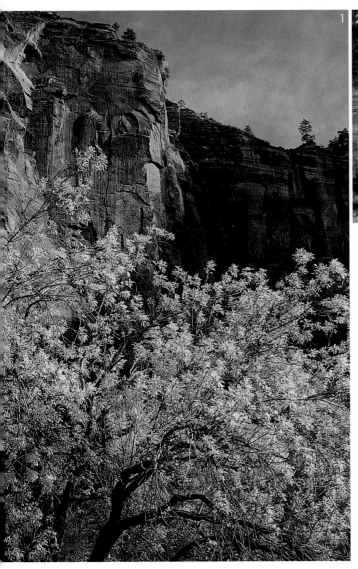

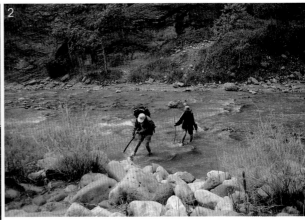

1. 楊木染上一片金黃秋色，後方高聳岩壁即為希納娃瓦神殿。
2. 也曾帶朋友天鶴與玉芬輕裝溯行錫安峽谷，溪水湍急，並不好走。

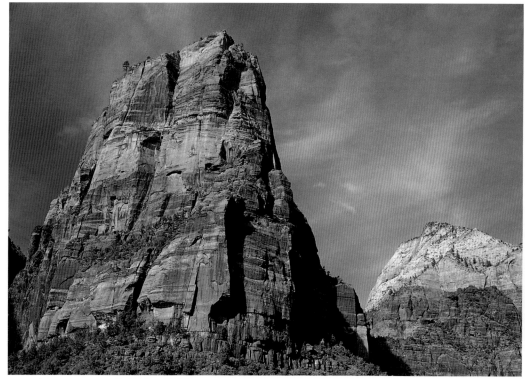

從錫安峽谷仰望天使臺頂。攀行路線是從圖左的低鞍爬上稜脊。

2-3 天使臺頂

　　若因天候因素不宜溯溪，那麼錫安最值得一探的健行路線應是天使臺頂（Angels Landing）。從登山口走西緣步道（West Rim Trail）到臺頂最高處，往返約八公里，爬升近五百公尺，不到半天的腳程。這條步道建於1926年公園成立初期，歷史悠久，路況卻相當良好。

　　走過兩次覺得蠻輕鬆的，第三趟我們便帶著表妹永欣和表妹夫世仁

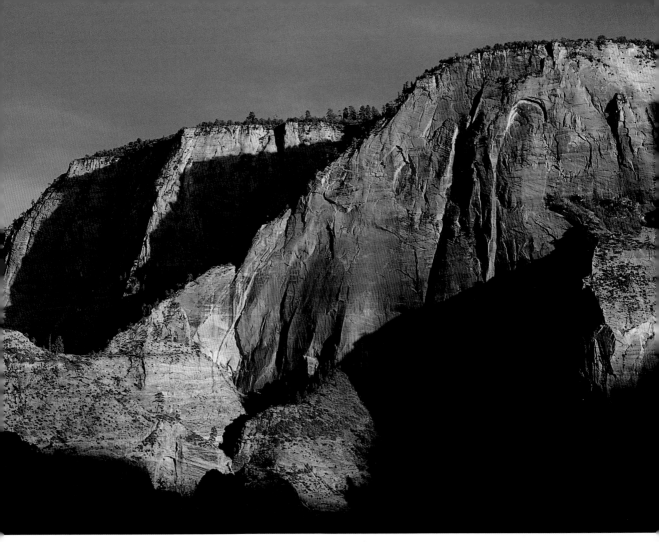

鋼纜山(Cable Mountain）是
因從前有人在山頂架設鋼纜運送
木材而得名。

一起去。沿溪溯行，見溪岸長著娉婷多姿的楊木（cottonwood）。接
著沿山腰呈「之」字形爬升，愈到高處，坡度愈陡，尤其快到冰箱峽谷
（Refrigerator Canyon）前的那段步道，是從筆直岩壁中硬鑿出來
的，宛如一道狹長的人造石廊。石廊一側，即是削切百丈的斷崖。

　　一路爬升，永欣和世仁小我們將近十歲，也走得氣喘吁吁。轉進冰
箱峽谷，一陣陣涼風撲面而至，好似前方有個電風扇一逕朝著我們吹。
原來這峽谷終日被崖影遮蔽，分外陰涼，不僅楓葉婆娑，連針葉樹都隨
處可見。最後快到稜脊前，要爬一段著名的「華特鐘擺」（Walter's

Wiggles），是人工就地取材用岩磚整齊堆砌出盤旋而上的之字形步道。稱為鐘擺，是因為一路上共有21個之字形彎拐，健行者得來來回回向左向右走，像鐘擺似的。此步道乍看之下與周遭岩壁渾然一體，讓人不得不佩服工程的精巧。

上到稜線最低鞍，稍微喘息一下，接下來才是此路線最驚險處。只見天使臺頂的岩峰剛毅瘦削，如一道巨型屏風，氣勢磅礡橫岔而出，迫使底下的維京河曲流彎繞。從最低鞍到岩峰頂，是高度落差一百多公尺的瘦稜，兩旁崖壁如刀削縱切深谷。永欣和世仁看了這般地勢，臉上都露出驚愕的表情。

「如臨深淵」用於此處真是再貼切不過。人走在瘦稜上，都變成小小移動的黑點。斷崖某些地方架有鐵鍊，但大多無所憑藉。不少老美見狀便紛紛就地觀望或決定撤退。難怪公園手冊介紹天使臺頂，特別加註一句：「患懼高症或心臟疾病者，不宜前往」。我和文羲首度攻頂時也戰戰兢兢，但一回生二回熟，此時已是識途老馬了。永欣和世仁見我們毫無撤退之意，只好硬著頭皮跟上。一路攀爬，卻發覺他們移動緩慢，身體緊貼著岩壁，這才發覺這斷崖可能真把他們嚇到了。後來放慢速度，兩人也就緊跟上來，最後終於順利登上臺頂。

多麼壯闊的視野啊！臨崖俯瞰，整個錫安峽谷盡收眼底，由遠而近，嶔崎岩峰勾勒天際間。維京河在腳底數百公尺蜿蜒淌流，如一條閃亮的銀絲帶。深谷對岸就是錫安的著名地標

就地取材砌成的「華特鐘擺」，是陡上的之字形步道。

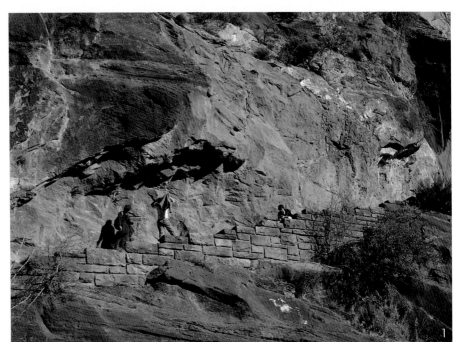

1. 西緣步道傍著陡峭岩壁，
 呈之字型緩緩爬升。

2. 快到冰箱峽谷前的一段步
 道，是從垂直岩壁中硬切
 鑿出來的。

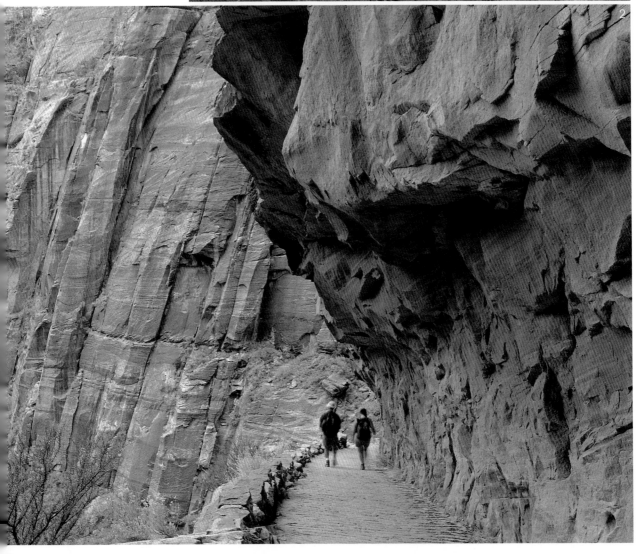

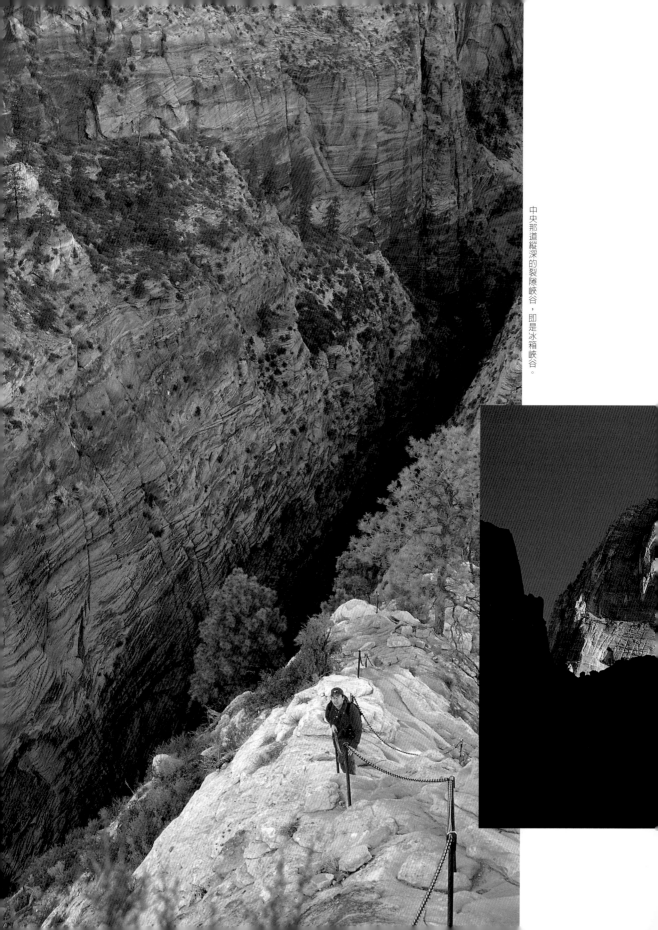

中央那道縱深的裂隙峽谷，即是冰箱峽谷。

——「白色寶座」（The Great White Throne），是有著近750公尺落差的垂直岩壁，堪稱當今世上最完整獨立的砂岩巨峰之一。

　　從高處與谷底不同角度欣賞，峽谷景致是如此迥異，多麼喜愛這縱情千山萬壑的感覺。見夕陽西沉，大家手腳並用小心翼翼地爬下斷崖。退回到最低鞍，遇到裹足不前的遊客。一位胖先生問：「妳爬上去了嗎？」我點點頭，本想再說：「是第三次了！」話到嘴邊又吞了回去，還是別刺激人罷。另一位女士則接口問：「上面風景一定很美吧？」我也笑著點頭稱是，心想下次還要再來。

錫安的「白色寶座」是世上最大的獨立砂岩巨石之一。　　　　　　　　　　表妹永欣在天使臺頂的稜脊上，小心扶著樹幹臨崖眺望。

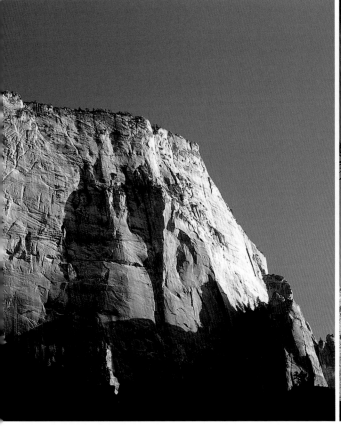

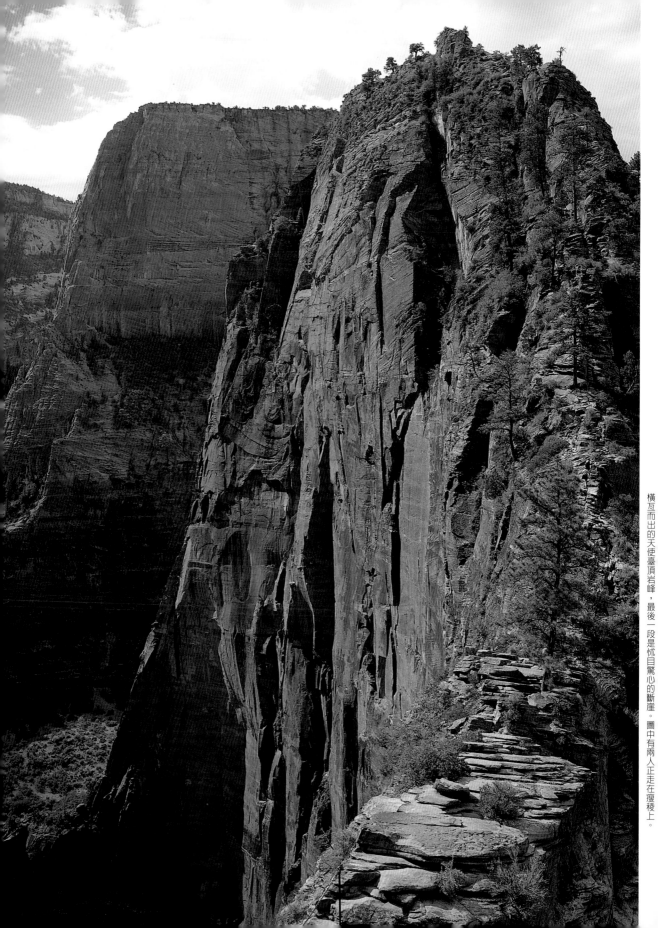

橫亙而出的天使臺頂岩峰，最後一段是怵目驚心的斷崖。圖中有兩人正走在瘦稜上。

恐龍腳印

這一次，是要去找恐龍腳印。

多年前翻閱猶他州國家公園的書籍時，便讀到在錫安北溪左支流（Left Fork North Creek）某處溪岸的岩塊上，遺留有三爪恐龍的腳印，化石時間可遠溯至兩億多年前。早已滅絕的巨獸，足跡卻從遙遠得無法想像的年代遺留至今，那是怎樣不尋常的光景啊？書中輕描淡寫幾筆帶過，斗大的問號卻已烙印心中。

雖然造訪錫安已不知幾回，但每一次都沒能挪出時間，印證書中關於恐龍腳印的描述。儘管知道在哪條溪，但在廣達六萬公頃的峽谷中要尋找幾個恐龍足跡，仍讓人有大海撈針之感。公元2000年，恰巧山社學弟妹——學聖與小O——計畫踏遊美國西南區，而住聖地牙哥的其彬早有共襄盛舉之意，加上我與文堯，一行五人共十隻眼睛。於是，這回把恐龍腳印訂為主要目標之一，決心要找到。

在遊客中心申請溯溪許可時，向一位女巡山員請教恐龍腳印的位置。她歉然地說：「老實講，我從沒看過，只聽說過……」

不會吧，連巡山員都不知道，難道只是謠傳？

「哦，那位先生在錫安很久了，或許能幫你們……」她招喚那位頭髮斑白的老巡山員。

「有，確實有恐龍腳印，」老先生說：「不過不太好找，很容易錯過。這條溪我走過五次，其中有三次看到那些腳印。」他熱心描述腳印位在整條溪約三分之一處，溪北岸的白色傾斜岩壁上，與眼睛的水平高度相當。

有如遇到仙人指點，大家信心倍增。登山口位在公園西側維京鎮（Virgin）往北岔出的科羅

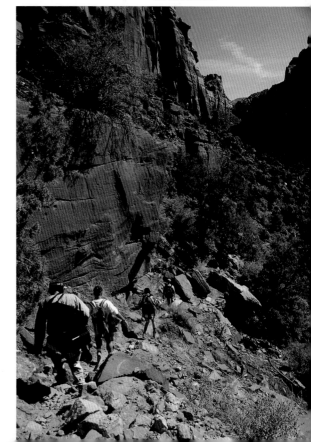

碎石坡陡下一百多公尺，切至維京河北溪左支流。

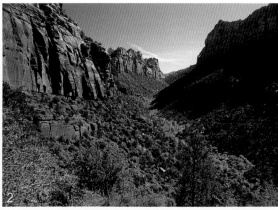

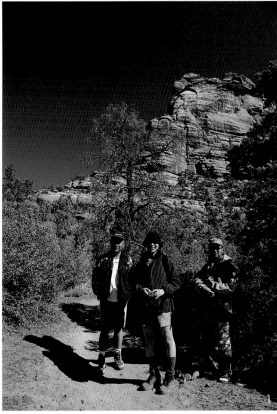

1. 山社學弟妹在登山口合
照。由左至右是其彬、
小O與學聖。

2. 傳說中的恐龍腳印化
石，就藏在眼前北溪左
支流的峽谷深處。

3. 鮮紅豔麗的仙人掌花，
顯示錫安半乾燥氣候的
特質。

布路上（Kolob Terrace Rd.），路邊標示：「進入錫安荒野區」。溯行
這段溪往返約13公里，估計不到一天步程。

　　從峽谷崖緣陡降一百多公尺到溪邊，再往上溯行。沿途是美國西南
常見的杜松、矮松、絲蘭，還有仙人掌零星散布，顯示此區半乾燥氣候
的特質。支流溪水淺，偶爾需手腳並用在溪床亂石間爬上爬下。我和文
堯各拎著一隻笨重腳架，常被岩石卡住，還好學弟妹敬老尊賢，不時接
手幫忙拿。

　　一心一意想著恐龍腳印，邊走邊四處張望，怕錯過任何蛛絲馬跡。

　　「咦，該不會是這個吧？」兩個多鐘頭後，在溪北岸看到一塊灰色

岩石，有幾個淺凹洞，趕忙叫大家來鑑定。

「嗯，有點像，又不太像？」沒人見過恐龍腳印，沒人敢確定。

「這個未免太遜了，就算是，也要當它不是！」聽文堯一說，大家笑著繼續上路。

沿途少有遮蔭，陽光打在岩石上，亮晃晃地全反射回來，雖是溯溪，卻走得滿臉熱烘烘。怎麼也沒想到，在4月天溯溪會曬到口乾。中午飢腸轆轆，但沒找到腳印前大家無意歇息。後來又過了兩處雙溪口，北邊峽谷露出納瓦荷砂岩崖壁，每個人更瞪大眼睛注意。照書中描述，恐龍腳印就遺留在納瓦荷砂岩的下層──卡岩塔岩層（Kayenta Formation）上。

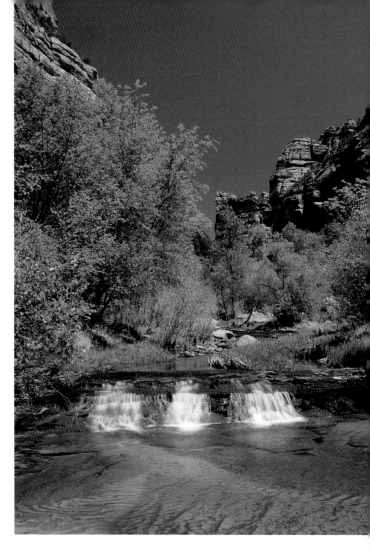

過了雙溪口，北溪左支流一幕賞心悅目的景致。

2-5 億年足跡

「找到了！找到了！」記不得是誰興奮地大叫一聲，大夥急忙上前，但見溪床北岸有一大塊傾斜灰白岩塊，深深嵌印著比手掌大一倍有餘的腳印。三隻爪的腳印形狀很完整，而且不只一個。足跡前後錯落，就像有隻恐龍從岩壁這頭斜斜往上踏走一般。再向前細看，旁側較高的岩塊上同樣布滿三爪腳印，彼此踏疊，一時竟釐不清到底有幾個腳印。

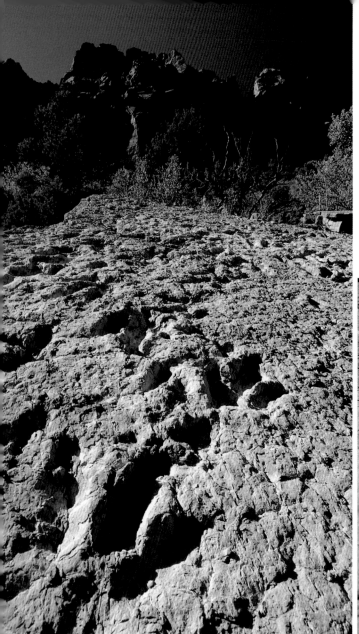

1. 恐龍腳印斜斜往上走去，一片錯疊紛沓，清晰地彷彿才剛留下。

2. 找到三爪恐龍的腳印化石。圖中硬幣為美元25分，作比例尺。

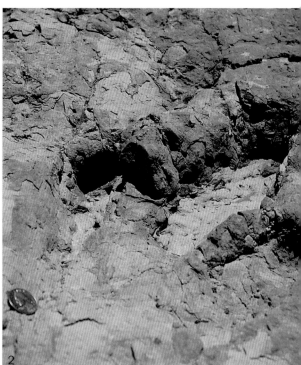

2

我們雖沒見過真正的恐龍腳印，但這回每個人都十分肯定，這毫無疑問就是億萬年前的恐龍腳印化石。

真是難以想像，居然真的被我們找到了！公園並未在此豎立任何標示，稍不留意就會錯過。但或許就是因為這樣，反而讓腳印保存完好。

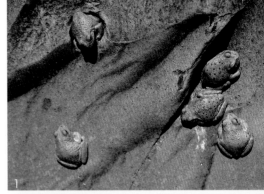

文堯忙著搭起腳架，學聖拿出數位相機，小O滿臉笑容爬上岩塊斜坡，坐在恐龍腳印旁當比例尺。其彬凝視腳印，一副若有所思的模樣。我好奇地伸出手，將整個手掌放進凹陷的腳印中。極力張開五指，指尖離足印邊緣仍有段距離。岩石被太陽照得暖暖的，掌心貼著腳印，熱氣自掌心傳來，感覺那些腳印似乎也有了生命。

這是很動人的一刻……

曾看過博物館陳列巨大完整的恐龍化石模型，也曾看過電影「侏羅紀公園」逼真的恐龍模擬動畫，但在這原始荒僻的溪谷中，眼前豔陽照射下的深陷腳印，卻讓我覺得有種說不出的真實，一股難以置信、前所未有的心悸。

是在怎樣的年代、怎樣的環境中，才會留下這麼鮮明的恐龍足跡？而今物換星移，時空交錯，卻又再度出現我們面前。

卡岩塔岩層的地質年代屬於侏羅紀早期，推斷是由間歇性溪流的沖積物沉澱而成。想像兩億年前，幾隻恐龍來到溪邊，在潮濕泥濘中留下一連串足跡。之後氣候愈趨乾燥，這裡成為綿亙無際的海岸沙漠，面積甚至大於今日的撒哈拉。而恐龍腳印終被掩沒在數百公尺的沙丘底下，凝成化石。

到了侏羅紀晚期，約一億五千萬年前，再次天旋地變，整片沙丘被淺海覆蓋。沙丘固化為納瓦荷砂岩層，腳印也因而被埋在海底更深處。至六千多萬年前，地質第三紀初期——差不多是恐龍滅絕的同一時期，科羅拉多高原被擠壓抬升，漸露出海面。之後歷經幾次造山運動，高原傾斜抬升，促使維京河加速下切。在流水千萬年的雕蝕下，北溪左支流切穿了數百公尺厚的納瓦荷砂岩層，繼續刻蝕底下的卡岩塔岩層，塑造出錫安獨特的峽谷地形，也揭露了億萬年前踏印在泥沼裡的恐龍腳印。

1. 在溪中一塊石頭上，無意間發現好幾隻蟾蜍。

2. 蟾蜍附近的清澈溪底有好多黑色卵，想必是牠們愛的結晶。

3. 錫安雖乾燥，在溪岸陰暗潮濕處仍有菌菇生長。

如果地質學家的推論屬實，那麼這些腳印從成形的那一刻起，經歷億萬年漫漫歲月與無法想像的開天闢地，直到完整出現在這溪岸旁，是多麼不可思議的一段古今？恐龍早已絕跡，觸摸這荒野中億萬年前的清晰足印，卻如此真實，這奇蹟似的因緣，怎不令人動容？

錫安國家公園內迄今尚未發現任何恐龍的軀體化石。也許骨骼仍埋藏在岩層深處，要再經過千百萬年的流水侵蝕與山崩地裂，才能重見天日……

2-6　地下隧道

找到恐龍腳印化石後，大家步伐輕鬆許多。從發現恐龍足跡之處，再往上游溯行三公里多，便能到達著名的「地下隧道」（Subway），是整段北溪左支流最奇特的地形，也是我們此行另一個主要目標。

在亂石溪中溯行，不知不覺爬升兩百公尺。最後來到一處階梯狀瀑布，整片褐紅的岩床石梯，清澈溪水順著岩面層層流瀉。「好滑喔！」帶頭的學聖大喊一聲，只見他兩手晃擺、重心不穩地慢慢走上階梯瀑布。這時大家才發覺溪床變得很滑溜。不久遇到規模更大的大天使階梯瀑布（Archangel Cascades），前方一道岩壁聳峙，我們推測地下隧道應就在轉角的彎深峽谷中。

瀑布上方突然出現一對情侶，沿著瀑布的階梯慢慢往下走。只見他們小心踏一步，身子左右搖擺，穩住，再跨一步。女孩快跌跤了，被男子即時拉住，兩人重心失衡還險些一起跌倒。大家觀看這英雄救美的一幕，心忖：「真有這麼困難嗎？」不但不信邪，還覺得那模樣誇張滑稽。直到自己走到瀑布上方需涉溪到對岸時，才真的笑不出來。

溪流像一面透明絹簾，漫鋪於傾斜的岩床上，光滑如鏡。先踏出一步，到處踩踩看，居然找不到放心的踏足點。仔細一看，原來溪床附著一層薄薄青苔。再試一次，勉強穩住一步，要再移動，腳板又開始打

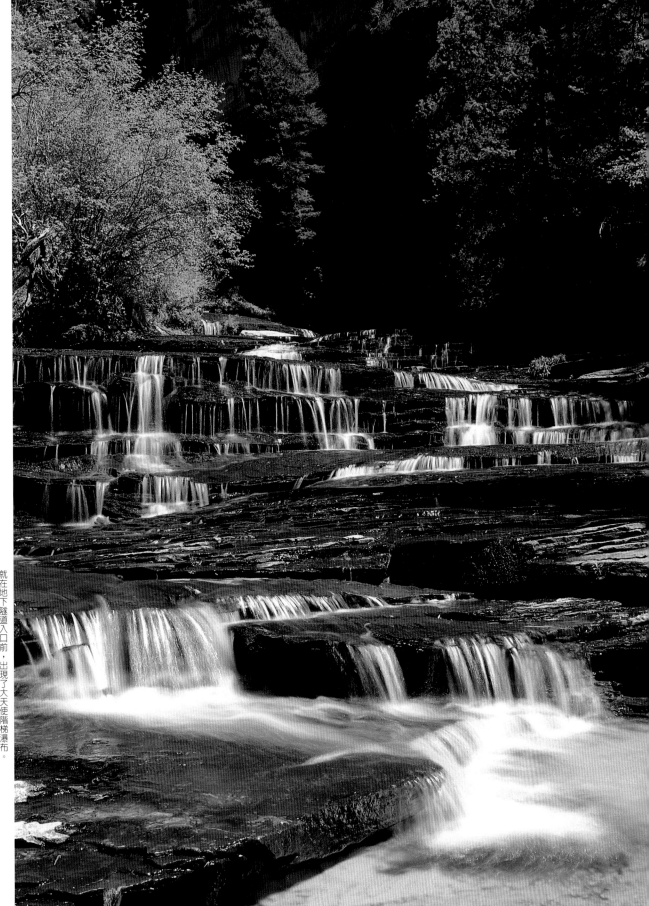

就在地下隧道入口前，出現了天使階梯瀑布。

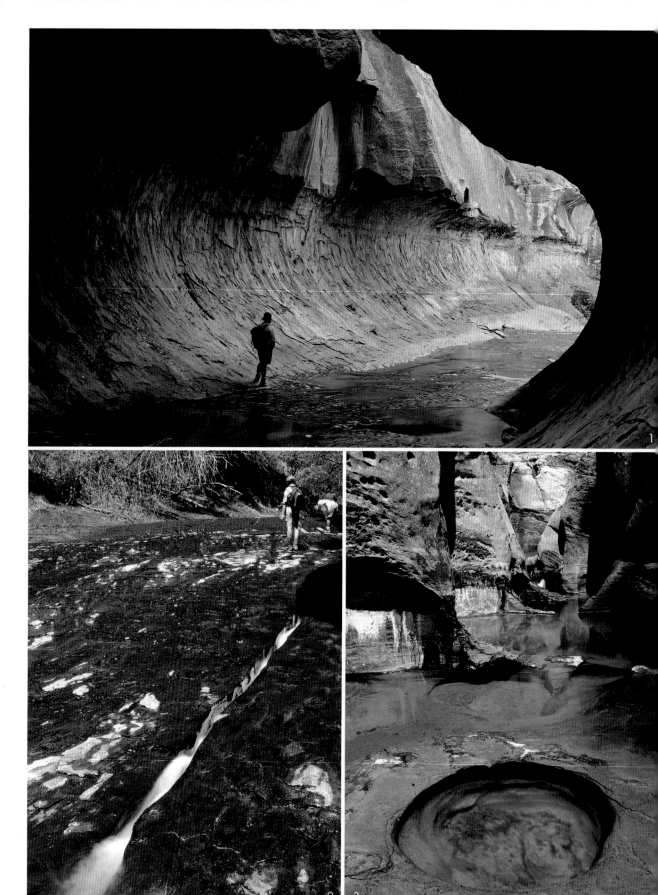

滑，根本跨不出去，真是舉步維艱啊！

「難道鞋底抓力不夠？」決定把鞋脫了，打赤腳走。「只有我有問題？其他人呢？」向前一看，其彬、小O、文堯竟然也不約而同開始脫鞋脫襪。原來大家都寸步難行，只有穿溯溪鞋的學聖已不見人影。

光腳踩進4月的融雪冰溪，立刻感覺一陣透骨沁涼，腳底仍覺溜滑，但總算能一步步緩慢前進。「哇——這水好冰，冰得我腳板好痛啊！」挨近小O身旁，聽她忍不住叫嚷。大家東倒西歪走得好狼狽，好不容易涉到對岸，才十來公尺的距離，卻教人幾乎氣力耗盡，但總算沒跌倒。

不一會兒終於走到地下隧道入口，像站在通風口般，陣陣涼風撲面襲來。大概因為好不容易才來到這裡，覺得這道短短的峽谷顯得特別迷人，兩側凹壁被磨蝕得很光滑，合攏的岩壁上方僅存一條隙縫。黝暗空洞的弧形長廊，果然讓人彷彿置身地下隧道一般。

甬道盡頭，藍天重現。前面是幾道岩壁擋住了去路，若要再往上游溯行，需用攀岩技術才能越過障礙。更上游還有瀑布與深潭地形。

看看時間，猛然察覺已近下午四點。一路摸魚摸得太凶，又大意沒帶手電筒，想像天黑溯溪簡直是可怕的噩夢。大家開始加緊腳步，原路撤退。再回到那段滑溜溪床時，小O腳一滑，推了學聖一把，結果雙雙跌個倒栽蔥，可惜我跟文堯殿後，只有其彬目睹了精彩鏡頭。

回程馬不停蹄，個個神勇難擋。當夕陽最後一抹餘暉灑在稜線上，我們也安然返回登山口。

回家後查證資料，那段特滑的溪床也屬於卡岩塔岩層，因富含不滲透的泥岩，流水漫洩於光滑溪床上，加上一層薄青苔，難怪那麼滑。

1. 其彬站在地下隧道中，斑駁岩壁映著金光，襯出剪影。

2. 湍流順著岩床裂隙，經過萬千年歲月，將再雕鑿出壯觀的裂隙峽谷。

3. 地下隧道盡頭，溪底有著像用圓規畫出的圓形壺穴。

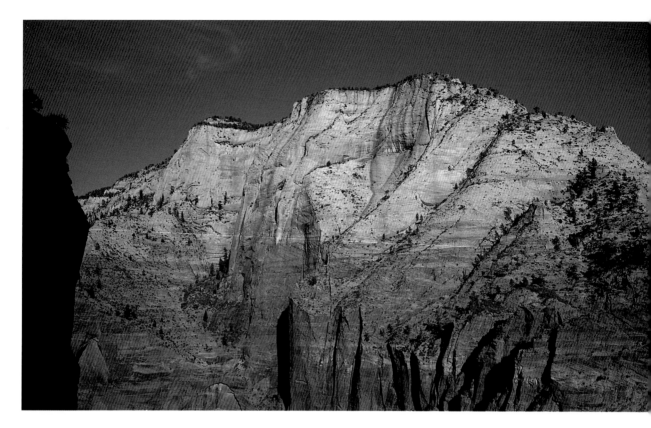

錫安峽谷的納瓦荷砂岩岩層最厚達
六百多公尺,因其頂部在陽光下
幾呈白色,素有「白色斷崖」之
稱。

2-7　棋盤飛瀑

　　其實錫安公園的景觀很多就在路旁,不用走得那麼辛苦,有些甚至
坐在車裡就可以看到。構成峽谷的主要岩層──納瓦荷砂岩,厚達450
到620公尺。岩層下段通常是呈紅褐色的垂直崖壁。上段多呈淡黃色,
經風化往往形成鐘形頂,在大白天遠遠看去幾乎是白色的,因此也稱為
「白色斷崖」(White Cliffs)。從公園入口的岩峰看守者(The
Watchman)、西神殿(West Temple)、處女峰(Towers of the
Virgin),直到北邊的白色寶座、天使臺頂、鋼纜山,與峽谷道路盡頭

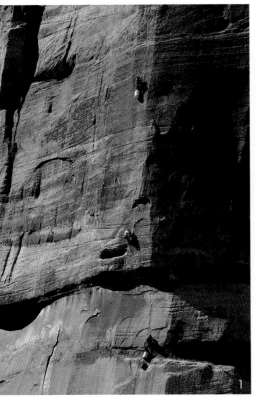

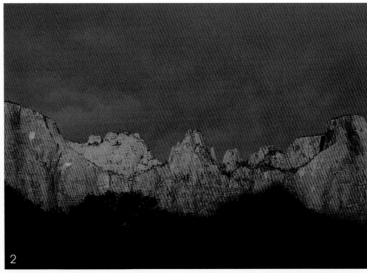

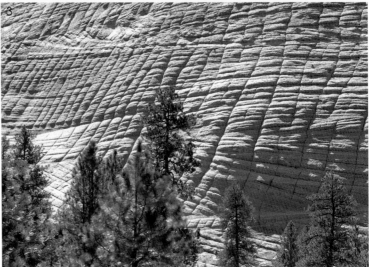

1. 在希納娃瓦神殿附近，掛在垂直岩壁上的
 三位攀岩者。
2. 朝陽將處女峰 染成一片金黃。正中央的
 突起岩峰稱為「獻祭壇」。
3. 著名的棋盤山，平行岩紋加垂直裂隙，使
 岩面刻畫如棋盤方格。

的希納娃瓦神殿，都具有這樣的特色。高聳崢嶸的岩峰，猶如一座座永
恆的殿堂。

　　除了峽谷，在公園東側的錫安-卡麥爾山道路（Zion-Mt.Carmel
Highway）沿途，可見層層細緻平行的砂岩景觀。其中一處「棋盤山」
（Checkerboard Mesa），是罕見的石雕藝術鉅作。平行岩紋加上垂
直裂隙，在大自然風化侵蝕下，岩丘表面切割成一塊塊如棋盤般的方
格，是錫安的著名地貌之一。

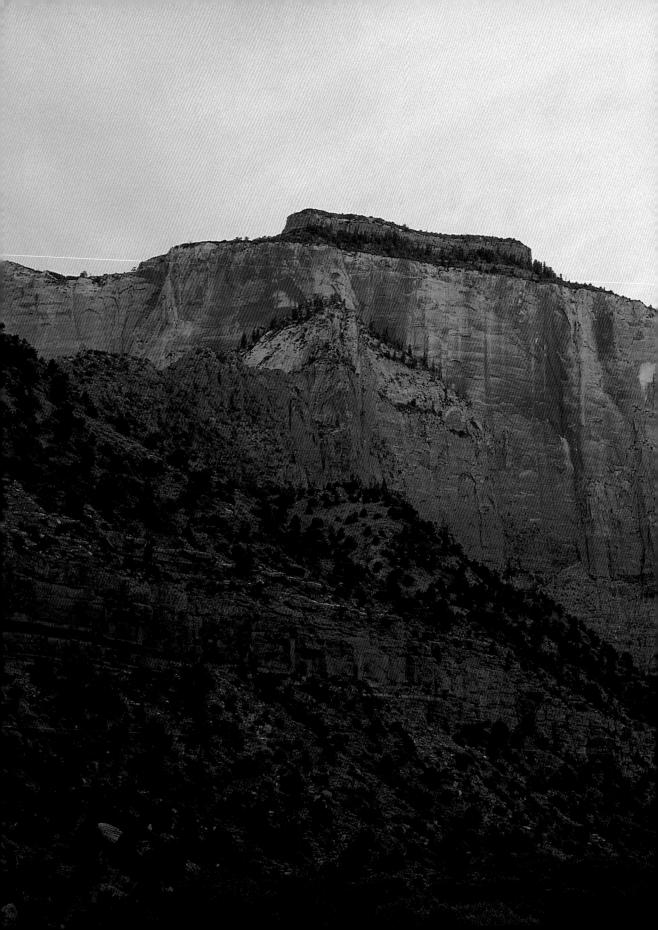

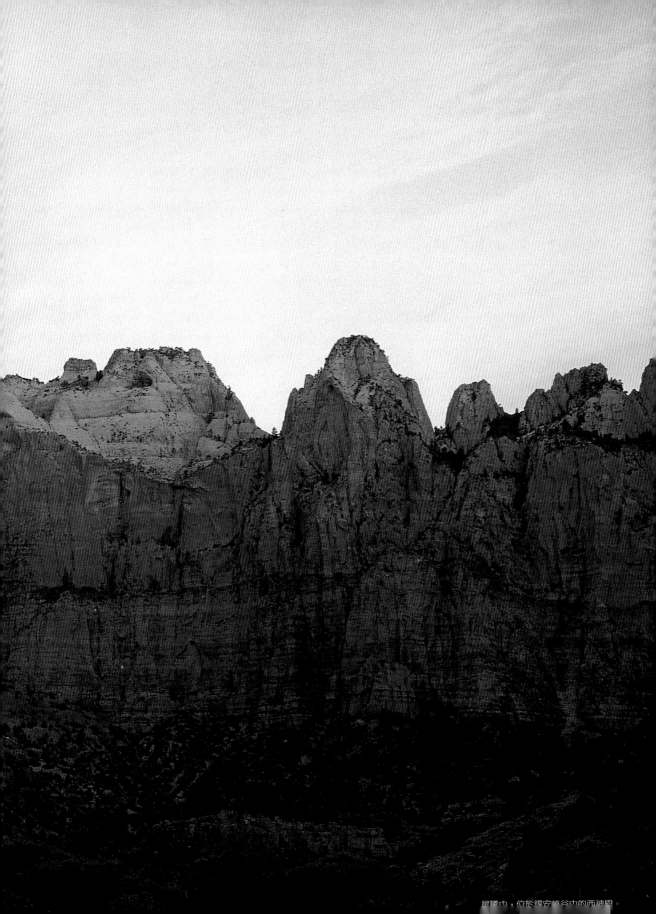

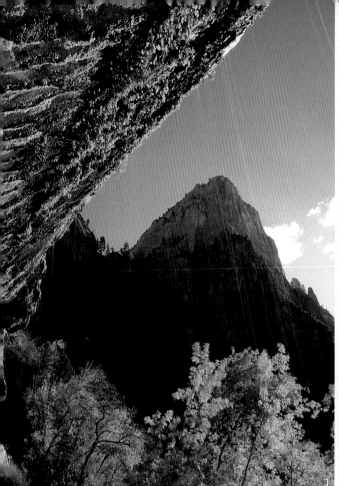
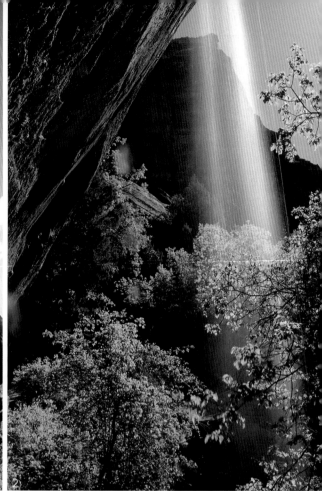

1. 錫安峽谷的滴雨石，流水順著不透水岩層表面滲出，形成淚灑的景觀。

2. 在翡翠池（Emerald Pools）地區，從岩壁流瀉而下的瀑布。

錫安的另一特殊景觀是滴雨石（Weeping Rock），成因也和岩層有關。納瓦荷砂岩滲透性高，其下的卡岩塔岩層則屬不透水岩層。流水滲進砂岩層，到達不透水的卡岩塔岩層，便順著岩層表面自岩隙間流出，形成滴雨飛瀑的獨特景致。

什麼時候最適合探訪錫安？只能說，各有各的美。3、4月，上游融雪帶來湍流飛瀑，在翠綠枝葉婆娑間譜成一曲春之舞。5、6月是較理想的溯溪季節，因高山融雪已化盡，溪水不那麼冰冷。到了7月酷暑，白天可達38℃或更高，峽谷悶熱，遊客又多，反而失去那份寧靜。8、9月的午後常有雷雨，水位容易暴漲，溯溪危險性高。

我偏愛在秋天造訪錫安，大概因為與她第一次邂逅正值入秋吧。維京河上游海拔較高，楓樹在9月底便換上紅裝。下游溪岸的楊木卻要遲

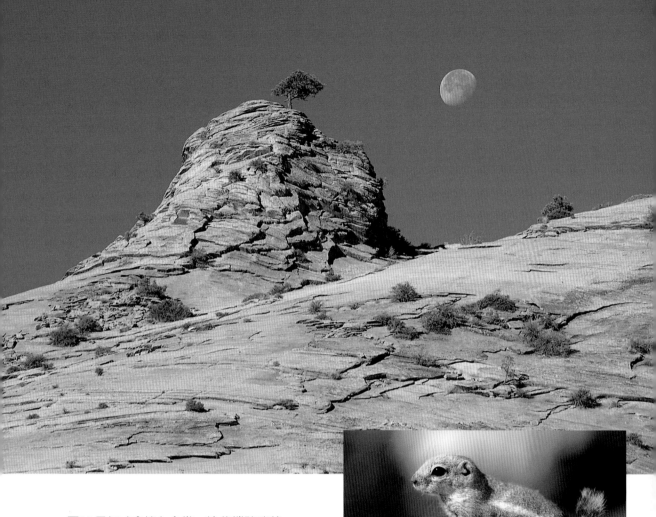

至11月初才會披上金裳。峽谷峭壁映著
點點楓紅的秋景，令人魂牽夢縈。

　　去過錫安無數次，唯一的遺憾，就
是未曾見過峽谷遍地積雪的銀白景色。
我們在冬天造訪，僅見處處枯枝凋零。
是氣候太乾燥了，降雪量少？還是峽谷
封閉溫暖，下雪即化？

　　春去秋來，期待有一天終能如願，
看到錫安罕見的雪景……

1. 晨曦輝映下，被染成橘黃的砂岩層，伴著月亮
　 與孤樹。

2. 花栗鼠（chipmunk），也是美國西南地區常
　 見的小哺乳動物。

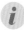 Zion——「錫安」的名稱由來

　　位於猶他州西南的錫安峽谷最先被白人發現，大約是在19世紀中期。當時的摩門教領袖楊百翰（Brigham Young）指示教徒前往維京河上游流域探勘，摩門教徒Joseph Black公認是第一個走進錫安上游峽谷的人。此區稱為「錫安」，卻要拜另一位以農牧維生的摩門教徒Isaac Behunin之賜，他曾這麼說：「這些偉大的山是上帝的自然殿堂，我們可以在此祭拜，就像人們在錫安建造的殿堂裡祈福。錫安在《聖經》中被認為是『上帝的天堂城市』，且讓我們稱這裡為小錫安吧（Little Zion）。」

　　雖然摩門教徒在此居住開墾，真正將錫安峽谷之美廣傳於世的，卻是一些外來探險家。其中一位是曾泛舟通過大峽谷的約翰‧鮑爾少校。繼大峽谷之後，鮑爾少校在1872年繼續往北延伸探勘，實地勘察錫安的佩魯努威峽谷（Parunuweap Canyon；Parunuweap在原住民語裡意指"water that roars"〔水在轟鳴〕）及小錫安峽谷（Little Zion Canyon），後者在他的報告書中並被命名為Mukuntuweap（原住民語意指"straight canyon"〔筆直峽谷〕）。

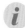 國家公園的成立

　　美國國家公園服務處（National Park Service）的首任處長史蒂芬‧馬瑟（Stephen T. Mather）對於錫安自然景觀之美印象深刻，並相信這個地區值得受到國家級的認定與重視。他和他的助理何瑞斯‧艾伯萊特（Horace Albright，後來成為國家公園服務處第二任處長）一直致力於將錫安納入國家公園的保護體系之下。1909年，美國總統塔虎特（President William Howard Taft）在這個地區簽署成立了一座國家紀念地，命名為Mukuntuweap National Monument。直到九年後，國家公園服務處提議擴增該座國家紀念地面積，並建議將其名稱改為「錫安」。威爾遜總統（President Woodrow Wilson）在1918年簽署立法，「錫安國家公園」遂於翌年順利成立。

錫安峽谷的年齡

　　錫安峽谷，是經過百萬年流水切蝕而成。根據科學家的研究指出，以錫安峽谷的希納娃瓦神殿地區為例，此段峽谷的上半部，包括神殿蓋（Temple Cap）與納瓦荷兩個砂岩層，如果依照河床坡度、維京河夾帶能量，以及岩層堅硬度等因素來推算，估計約需50萬至190萬年才能切蝕這370公尺的岩層厚度。下半部的岩層切蝕厚度達340公尺，估計約需20萬年至180萬年時間。換句話說，希納娃瓦神殿的峽谷年齡，落在70萬年至370萬年之間——可能比較接近後者。

→Bryce Canyon National Park

天然石俑殿堂

布萊斯峽谷國家公園

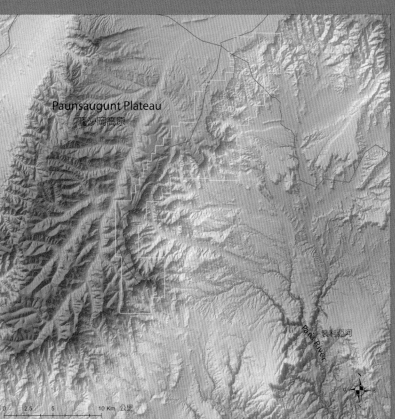

Paunsaugunt Plateau
龐少岡高原

放眼望去，
盡是各式各樣奇形怪狀的岩石，
一具具聳立著，形如高塔、尖峰、
城牆、巨獸等，密集如秦始皇陵的兵馬俑，
陣容浩大而井然有序地排列著。
遍地的裸露岩層
處處泛著粉紅色的迷人光澤，
彷彿來到另一個
美侖美奐的奇幻石雕世界。

Paria River 裴利亞河

0 2.5 5 10 Km 公里

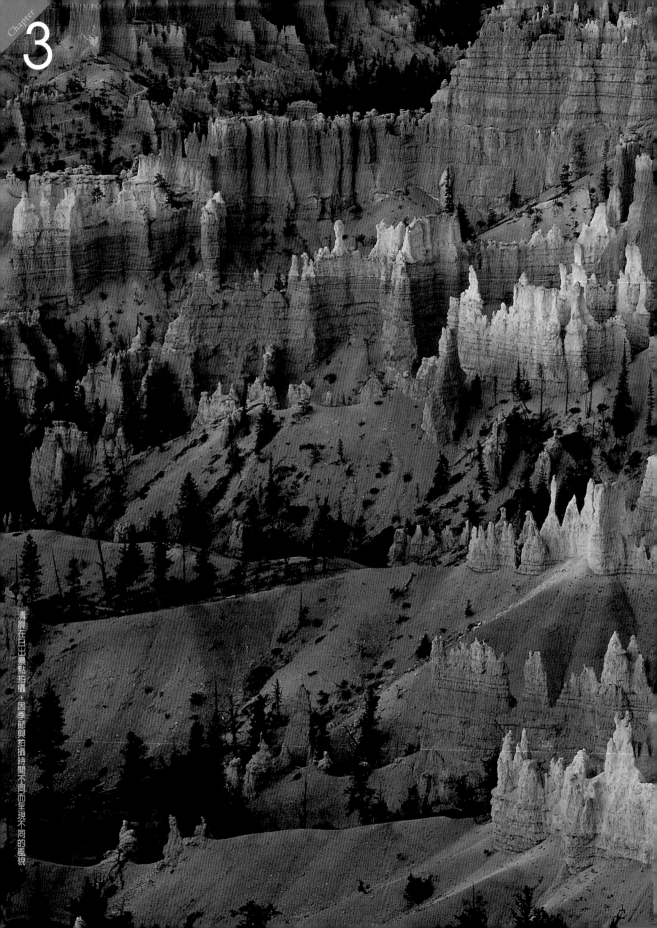

清晨在日出景點拍攝，因季節與拍攝時間不同而呈現不同的風貌。

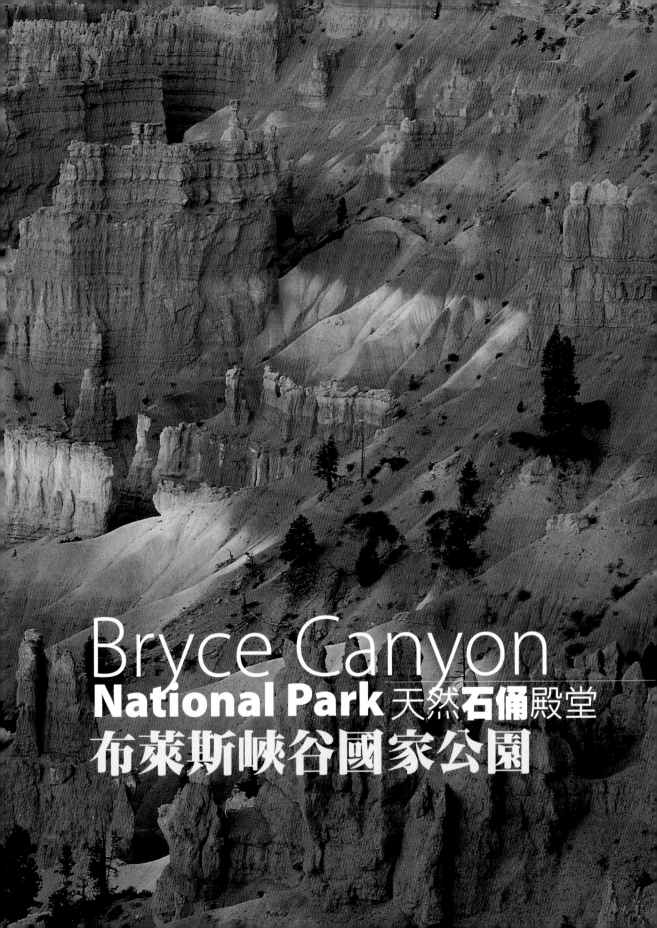

Bryce Canyon
National Park 天然石俑殿堂
布萊斯峽谷國家公園

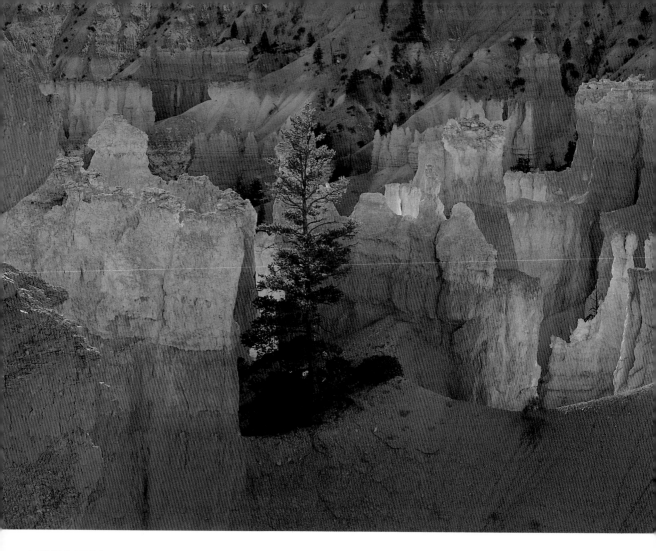

布萊斯峽谷岩層處處泛著粉紅光
暈，難怪稱為「粉紅色懸崖」。

粉紅色懸崖

　　我們每次去錫安，幾乎都會順道造訪布萊斯峽谷。兩個國家公園的
車程距離約130公里，開一個多鐘頭即可到達，以美國標準來看算是很
近的。

　　永遠記得第一次看到布萊斯峽谷的心情。即使早已聽說布萊斯峽谷
有多美多麼奇特，即使在錫安看到的峽谷景觀已夠令人動容了，但當我

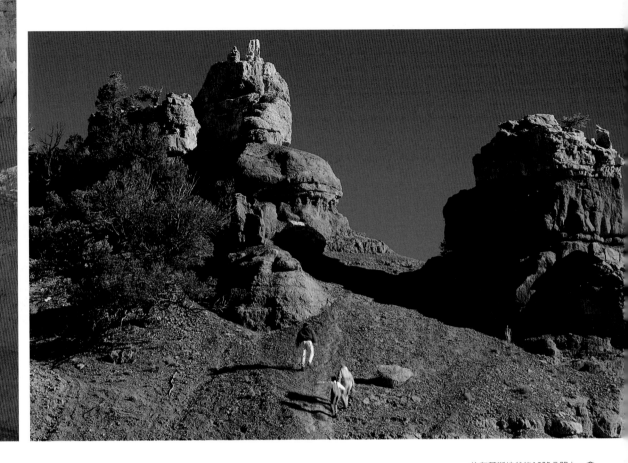

往布萊斯峽谷的12號公路上，會
經過紅峽谷。

們首次離開錫安往東北開向布萊斯峽谷時，我怎麼也沒想到迎接我們
的，竟是出乎意料、迥異而美麗的驚奇。

　　從89號轉12號公路，會先經過一處紅峽谷（Red Canyon），這
裡的岩石顏色和錫安相比已顯得分外胭紅，甚至比波浪區還要鮮紅，像
是為即將看到的景色揭開序幕似的。過了兩千公尺的海拔高度，快要到
布萊斯峽谷時，看到沿途針葉林比錫安來得蔥鬱茂密，多為黃松。推想
是因為此區地勢高得多，雨雪量較為豐沛所致。我們還發現一群野生的
火雞就在路邊林子裡雄赳赳地大踏步走來走去，一點兒都不怕人，還有

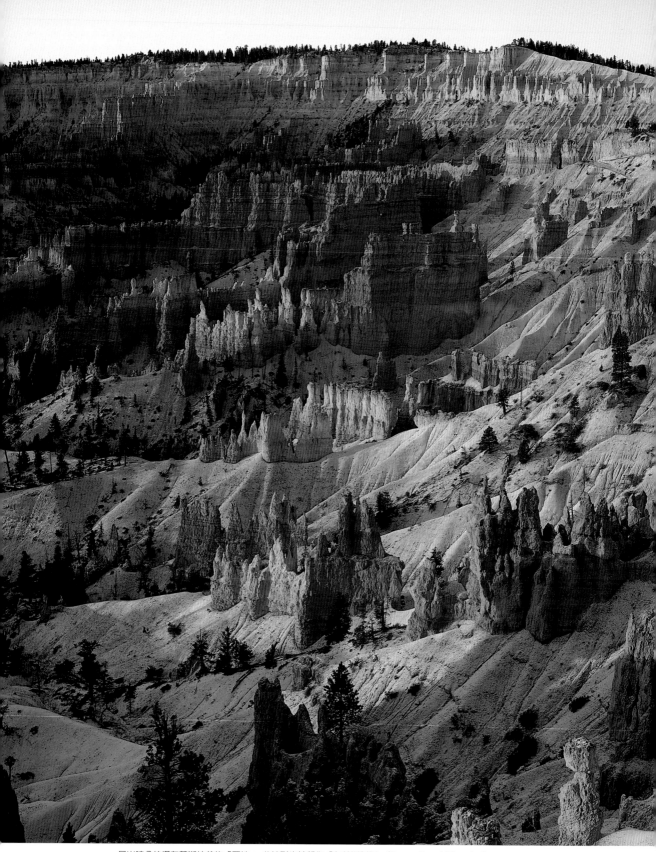

日出時分拍攝布萊斯峽谷的「惡地」，此地形也被稱為「布萊斯劇場」（Bryce Amphitheater）。

兩三隻黑尾鹿（mule deer）低頭在吃草。

好像也沒什麼特別與眾不同之處。直到下了車沿著步道走去，自己首度站到布萊斯峽谷邊緣時，才忍不住「Wow！」發出一聲驚嘆，不敢相信世上竟有這般綺麗殊異的地形景觀：放眼望去，盡是各式各樣奇形怪狀的岩石，一具具聳立著，形如高塔、尖峰、城牆、巨獸等，密集如秦始皇陵的兵馬俑，陣容浩大而井然有序地排列著。遍地的裸露岩層處處泛著粉紅色迷人光澤，彷彿來到另一個美侖美奐的奇幻石雕世界。

如果峽谷岩層的顏色是深灰色，或者是暗褐色，給人的藝術美感也許就不會這般強烈了吧。色彩這麼鮮明的粉紅色岩層即使在科羅拉多高原都不多見，更何況坐擁這般規模，一望無際地盡情揮灑天地間！

布萊斯峽谷被地質學家稱為「粉紅色懸崖」（Pink Cliffs），果然有別於錫安峽谷的「白色斷崖」。家裡的《小地形學》書上描述布萊斯峽

一大清早在峽谷裡拍攝日出的自然攝影者。

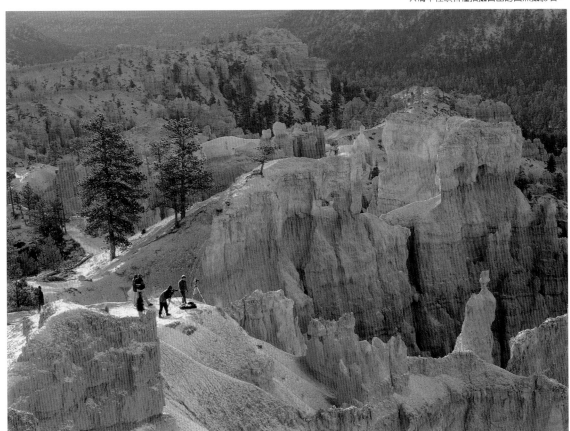

谷的岩層礦物「以氧化鐵為最普遍，所以就成為粉紅色、黃紅色及紅棕色的懸崖了」，其標題並以「峭壁懸崖似火焰」來形容，在金色陽光映照下，真的一點兒也不誇張。但當自己來到現場，看到她的規模她的鮮麗她的獨特，我卻認為這樣的地形景觀更稱得上是「天然石俑殿堂」。只要稍微發揮一下想像力，就會發現眼前每塊岩石的形狀愈看愈「人模人樣」，或站、或坐、或臥、或躺，有獨個兒的，有三兩成群的，也有成排成列的。多花些心思觀察，還會發覺其中也有不少像馬、牛、狗等各種動物形體。

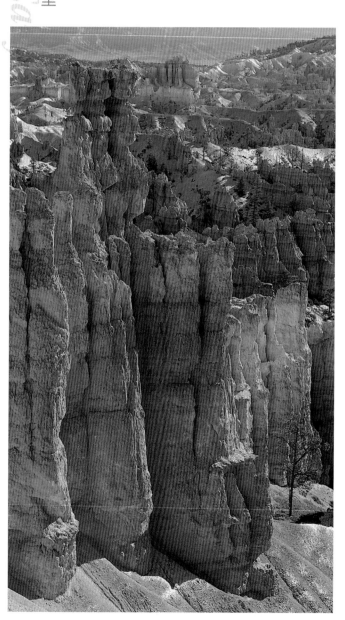

不只我有這種感覺。據說北美原住民派尤提斯族（Paiutes）大概在1200年開始移居附近地區，會趁夏天涼爽之季進入此峽谷獵食黑尾鹿及野兔等，因此對於這些天然石雕，從很久以前便留下一些帶有迷信色彩的傳說。派尤提斯族用來形容這些岩石的詞彙，意指「紅色岩塊如人一般站在碗盆狀的山坳處」。他們還口耳相傳一則有趣的傳說，就是以前曾居住此地的鳥、蜥蜴、鹿、羊等各種動物，原本都具有把自己變形為人類外貌的能力，但不知什麼原因，派尤提斯族一位能力超凡的半人半神Shin-Owav不高興這些動物的某些作為，便在一夕之間把牠們統統變成了石頭。

今日暴露於布萊斯峽谷的多彩岩石，多屬於克萊倫岩層。

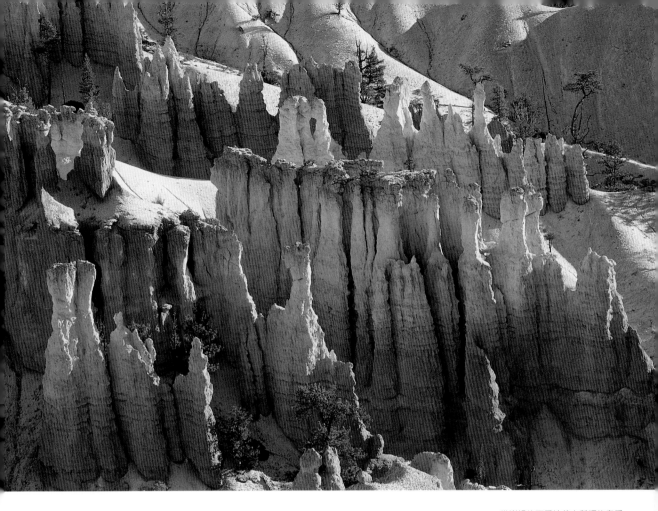

從崖緣往下看峽谷中所謂的皇后花園區（Queen's Garden）。圖中薄薄一層白雪覆蓋著坡面。

峽谷非峽谷

　　除了擬人神話，當然也有比較科學的客觀描述。約翰·鮑爾少校繼大峽谷泛舟探險之行後，將注意力轉向大峽谷北部地區，於1872年勘訪這塊粉紅色懸崖，與他同行的地理學者艾蒙·湯普森（Almon H. Thompson）是第一位著述猶他州南部複雜地質結構的人。另一位隨同湯普森研究的官派土地勘測員貝雷先生（T.C. Bailey），在1876年這麼生動描寫所見景觀：「帶著紅、白、紫、橙橘等色、數以千計大小不一的岩石，酷似城堡圍牆中的站崗哨兵；穿著長袍的修道院修士及牧師

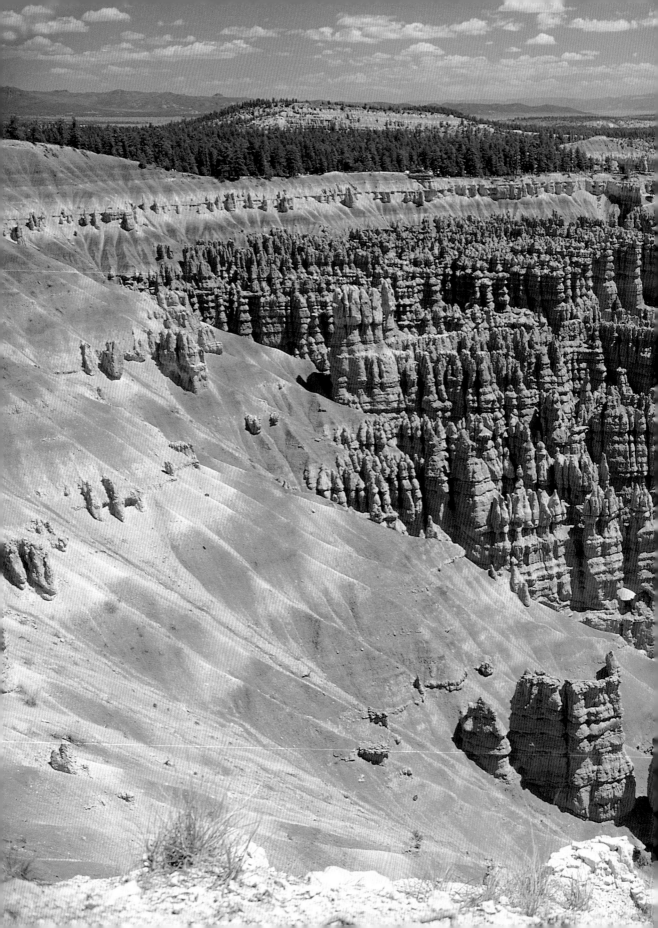

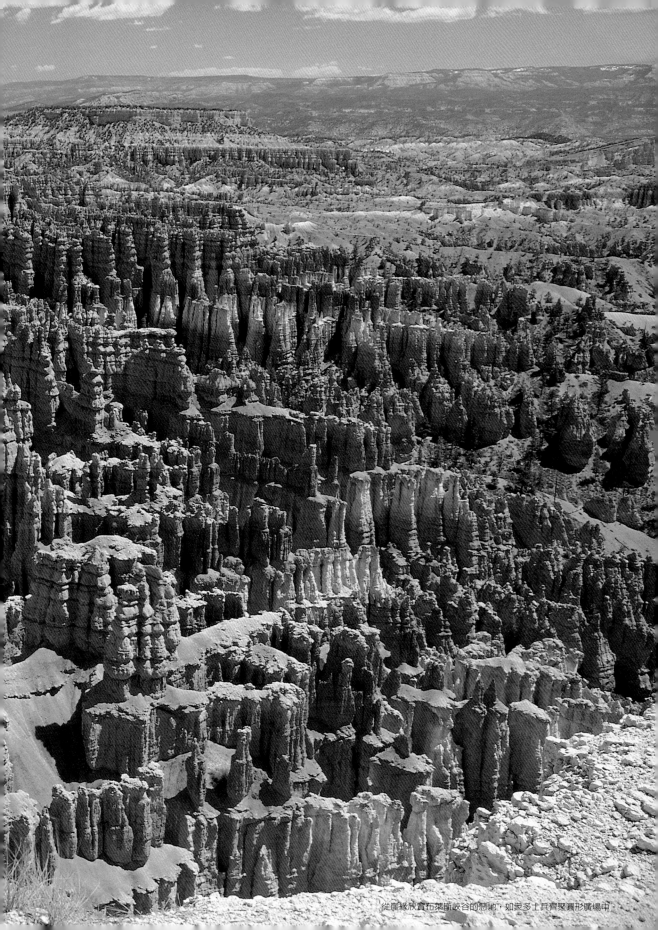

從崖緣欣賞布萊斯峽谷的惡地，如眾多士兵齊聚圓形廣場中。

崖緣一株白楊，換上亮麗的金黃秋裝

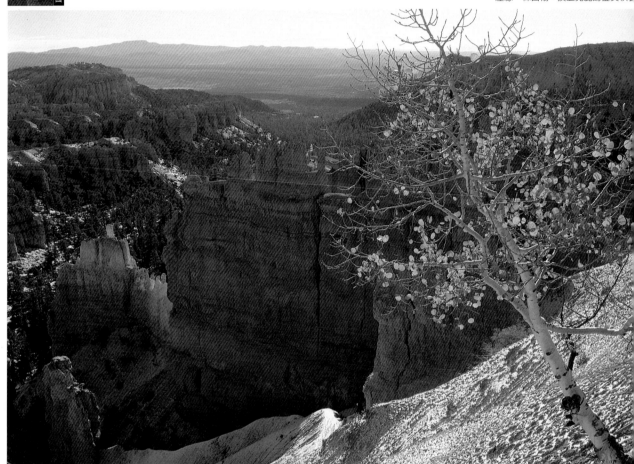

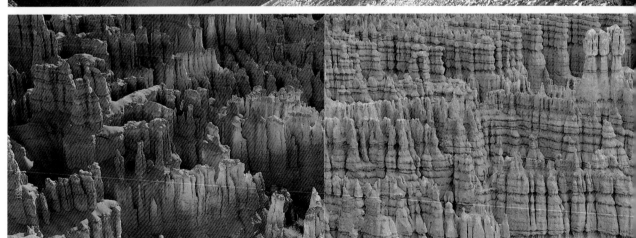

太陽反射光最能突顯這塊惡地引人注目的豔麗色彩。

沒陽光時，巫毒石看起來不那麼立體，卻仍像數大密集的兵馬俑。

們、參加會眾、教堂、廣場……他們守護著城牆、城垛、尖頂與尖塔……呈現了人類所能看到的，最狂放又最令人驚嘆的景觀！」

另一位美國地質學者克萊倫斯·杜頓（Clarence Dutton）也花了好幾年實地勘察此地，他在1880年出版的著作《猶他州的高原地質》（*Geology of the High Plateaus of Utah*）也這麼典雅抒情地描述布萊斯峽谷：「在這廣大劇場上層，是偉大的荒廢廊柱。直立的方尖石塔、傾倒的圓柱、散布的柱頭……都如此逼真生動，讓人不禁認為這些是出自於多位守護神的巨大之手……」

對於到此尋幽訪勝的遊客，貝雷和杜頓所留下的抒情優美文字確能逗引人們的好奇心與想像力，但對於19世紀後半葉那些辛勤工作的猶他州摩門教徒來說，布萊斯峽谷的景觀卻只能用「惡地」（badlands）來形容。這並不難理解。一百多年前仍以農牧為主的社會，人們最關心的是如何找到好土地來耕耘播種以生存下去時，乍看到布萊斯峽谷這般崎嶇不平又光禿貧瘠的土地，當然很難以純粹美學的觀點給予任何青睞或讚賞。

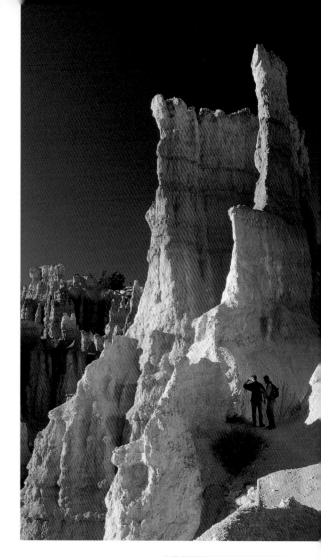

步道旁被侵蝕成猶如尖塔的瘦削岩形。

就現實生活的角度，其實「惡地」的形容相當貼切。據說這名詞最早是由18世紀法國皮毛獵者所創，他們來到美國的南達科他州（South Dakota），發現某些地區幾乎全由裸岩溝脊所組成，非常乾旱且缺乏植被，在驟雨的勁流沖蝕下，岩脊斜坡間也沒堆積什麼土壤，便用「惡地」來形容這種溝脊縱橫、不易利用又穿越困難的景觀。後來在美國乾燥的中西部地區，凡遇到類似地形便都以惡地稱之，沿用至今。由惡地的狹脊坡翼進一步侵蝕成小尖塔或圓柱石，更被從前一些人視為不祥之物，而冠上「巫毒石」（Hoodoos）之名。

坡邊的成片灌木，替峽谷增添了難得的翠綠色彩。

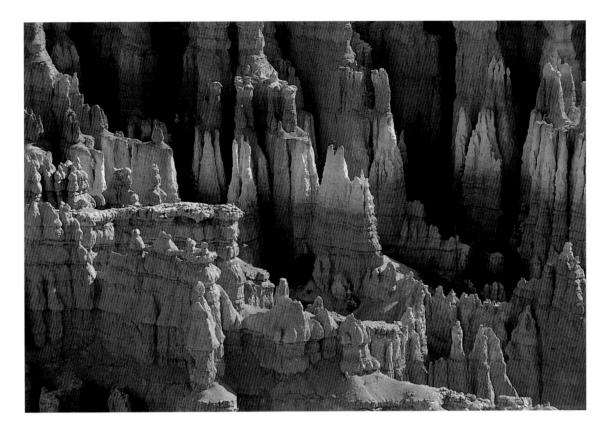

總覺峽谷裡成群密集的巫毒石，
很像穿戴鎧甲成行排列的兵馬俑。

　　儘管如此，還是有一對刻苦耐勞的摩門教夫妻──艾伯尼澤‧布萊斯（Ebenezer Bryce）和太太瑪麗在1875年移居此區。他們開渠引水灌溉，以畜牧牛羊維生，並開闢馬車道路，不久這地方就稱為「布萊斯的峽谷」（Bryce's Canyon）。但他們只住了短短五年，1880年就決定離開此地搬到亞利桑納州。這對夫妻離去前，對布萊斯峽谷的總結心得，與研究學者的讚美文筆倒是大異其趣，據說他們毫不留情地抱怨批評：「那是個該死的地方，尤其是遺失一隻母牛時！」想必因為地形錯綜複雜，惡地又不易穿行，為了找一隻迷途的牛而走進峽谷矩陣中，真會讓人不知從何找起，才會這樣忿忿難當吧。

　　嚴格說來，布萊斯峽谷並不算是真正峽谷地形，因為一般對峽谷的定義，是指河谷兩側谷壁陡峻，谷底狹窄，流水淹沒谷底兩側壁腳。不過，知道一百多年前曾有這麼一段蓽路藍縷的墾荒故事，也就不難明白為何這個並非峽谷又遍布巫毒石的惡地，會稱為「布萊斯峽谷」了。

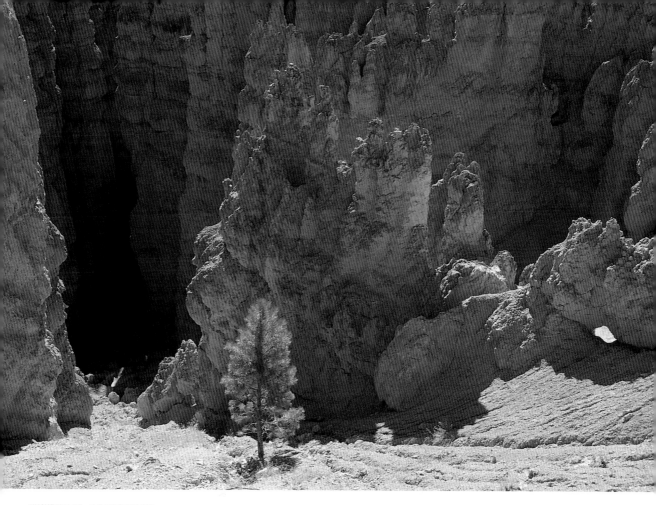

從崖緣往下看，圖左暗處即是幽深的華爾街。

3-3　走進華爾街

　　錫安峽谷營地的海拔高度不到1200公尺，布萊斯峽谷的營地海拔卻超過2400公尺。所以每當我們造訪錫安後再到海拔更高的布萊斯峽谷，常覺得氣溫遽降，尤其秋冬之際，有時還會遇到下雪呢。記得第一次造訪這地區，出發前只發覺這兩個國家公園距離很近，並沒注意到兩者海拔差距之大，結果在錫安紮營十分舒適宜人，到了布萊斯營地入夜後卻奇冷無比，吃完晚飯不得不早早鑽進睡袋取暖。翌日為了拍攝日出那一刹那，破曉時分就得到峽谷的日出景點（Sunrise Point）耐心等

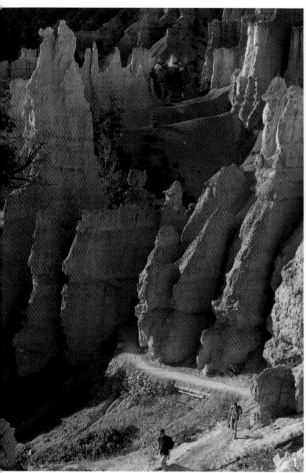
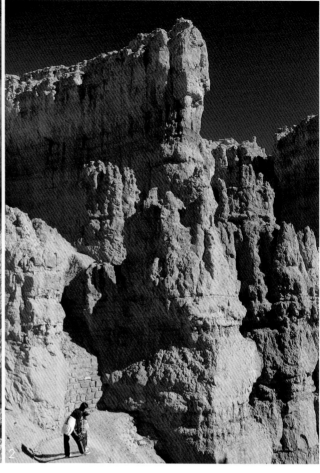

候,縮著脖子抵禦那股刺骨寒冷滋味,真是有苦說不出。自此學了乖,
每回到布萊斯峽谷必會提醒自己要多帶禦寒衣物。

　　比起美國其他國家公園,布萊斯峽谷的規模算是小的,長度不到30
公里,寬度頂多8公里,但公園蜿蜒的步道超過80公里,華麗的奇石景
觀又世上罕見,真是健行兼自然攝影的好地方。也因為這公園小,訪客
又多集中崖緣,更顯得遊客如織。如何避開人潮以拍到自己想要的畫面
呢?去過兩三次逐漸熟悉公園各個景點後,我們之後造訪布萊斯便有一
種「拍攝模式」:通常會趁天還沒亮就動身,依當時陽光可能出現的角
度,先到峽谷崖緣找好景點等待日出。此時遊客稀少,底下峽谷區往往
空無一人,當朝陽終於從地平線露臉,那第一道光芒照射在峽谷岩壁上

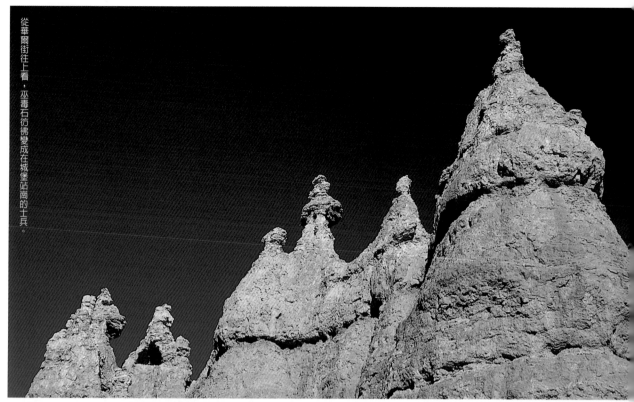

從華爾街往上看，巫毒石彷彿變成在城堡站崗的士兵。

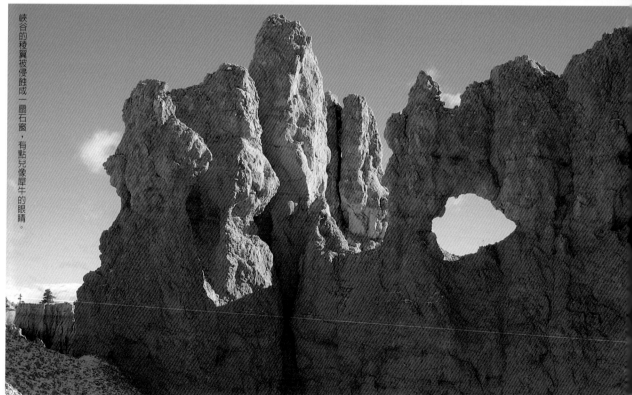

峽谷的稜翼被侵蝕成一扇石窗，有點兒像犀牛的眼睛。

時，也是粉紅懸崖最胭紅豔麗的時刻。等到旭日高升，大地被曬得愈來愈溫暖，就趁早隨意選一條健行路線走下峽谷。

　　1999年帶表妹永欣和表妹夫世仁去錫安，也順道造訪布萊斯峽谷。我們選了一條大眾化步道——納瓦荷步道（Navajo Trail）走下去，最前段的之字形下坡，1.2公里步程下降160公尺，坡度有點陡，但步道整修得很好。小倆口剛爬過錫安數百公尺高的天使臺頂，而這納瓦荷步道才下降百餘公尺，比起來簡直輕而易舉。下到谷底，不一會兒就走進華爾街（Wall Street）。這個有趣名稱的由來，據說是早期美東的訪客到此，抬頭看見四周聳立的岩壁像極了紐約華爾街的高樓大廈，就這麼稱呼它了。從谷底仰望那陡直岩牆，似乎有數十層樓那麼高，但道路相當窄，有些地方的寬度還容不得一輛大車通行。最奇特的是，在這條華爾街中，長著一棵又高又直的道格拉斯杉（Douglas fir），而且方圓咫尺就它一棵孤挺地長在這道深隔的岩層裂口中，生命意志極堅定地筆直衝向開闊的藍天。

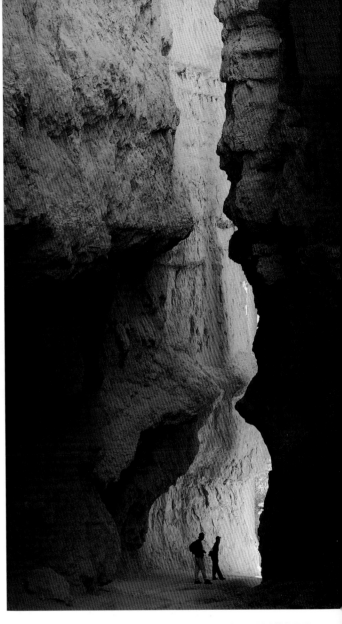

剛走進華爾街時，陽光將整面垂直岩壁映得通紅。

　　永欣和世仁駐足凝視這棵道格拉斯杉時，反射的陽光恰好將岩壁映得通紅，也鮮明襯出他們年輕纖瘦的剪影。看到這麼千載難逢的獨特鏡頭，我們立刻一聲令下：「不要動喔！我們要拍你們哦！」乖巧的永欣和世仁真的一動也不動，繼續仰頭凝神注視，與金黃色的華爾街及高聳的道格拉斯杉構成一副絕美的畫面。那是多年來我們在布萊斯峽谷拍過

永欣與世仁駐足欣賞華爾街的道格拉斯杉，成為臨時模特兒。

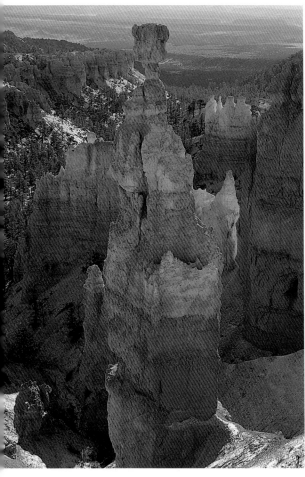
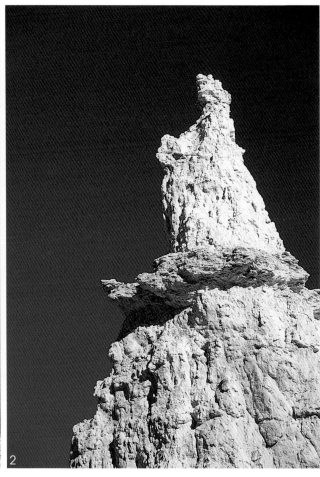

的千百張幻燈片中，特別鍾愛的一張構圖。想起來我們運氣真的很好，
不但與臨時派上場的模特兒合作無間，前後幾分鐘都沒有其他訪客穿行
華爾街，而且我們到達的那一刻，光線強弱和反射角度又那麼適中。

　　這條步道上另一個著名景觀是「雷神鎚」（Thor's Hammer）。園
方在任何一個有名稱的岩石旁都未豎立牌示，大概希望遊客能自行發揮
想像力。我們是依據公園地圖上的介紹找到它的。說是鐵鎚，我倒覺得
比較像一張方臉頂在細長脖頸上，而披著長袍的碩長身軀，則讓它看起
來更像不可一世的孤傲君王。

3-4　惡地的雕塑

　　布萊斯峽谷的各種奇岩怪石到底是怎麼形成的？從
地形學角度簡單說明，這種石雕形狀是因上下軟硬不同
的岩層，因其抵抗力不同，經長久的差別侵蝕所造成。
譬如雷神鎚，構成大方臉的岩層比小頸子來得堅硬，因
此被雕塑的速度就慢些，形成上寬下窄的模樣，其他部
分也依此類推。若要再追問更深層的原因，那就得從數
千萬年前講起了。

　　今日暴露於布萊斯峽谷的多彩岩石，大多屬於克萊
倫岩層（Claron Formation）。此岩層約形成於五千多
萬年前的地質新生代第三紀，比錫安岩層要年輕許多。
科學家認為在那時候，此區被一大片湖泊群覆蓋，附近
的溪河挾著富含鐵質與石灰質的沖積物沉澱湖底。經過
兩千多萬年，大約在3700萬年
前，此區歷經急遽造山運動，致
使湖泊乾涸消逝，留下一層厚厚
的沈積岩，即克萊倫岩層──主要
由石灰岩與泥岩硬度不同的岩層
構成，深度從90至300公尺不等。

　　在這大自然的雕琢工程上，
若把岩層看成先天因素，那麼氣
候就是後天因素了。

　　雨、雪、冰這三項是雕刻布
萊斯峽谷的主要工具。盛夏時，
午後雷陣雨帶來局部而急驟的雨
勢，高原缺乏植被，加上岩層含
有高黏土成分，遏止了雨水滲

圖中剪影，真的很像戴著好幾克拉鑽石的女王頭。

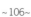

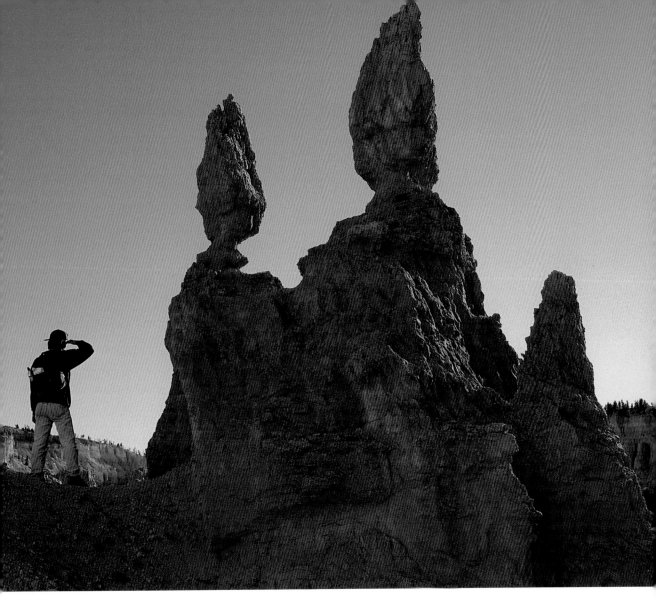

兩個真人站在兩具石人旁邊（圖中為永欣和世仁）。

透，產生急湍勁流沖洗坡面，進一步切深溝谷。到了冬天，這2700公尺高地的夜間溫度常降至0°C以下，日夜熱脹冷縮，加上岩縫間冰的楔力，加速了岩石的風化崩解，尤其朝南的向陽坡面，每年需經歷此過程多達兩百次以上。岩層軟硬度差異及其特殊節理，提供大自然精雕細琢的絕佳材料。而含量不等的鐵錳金屬元素經氧化釋放出粉紅、鉻黃、甚至淺藍、淡紫等色澤，更為這塊惡地增添了詭譎的夢幻色彩。

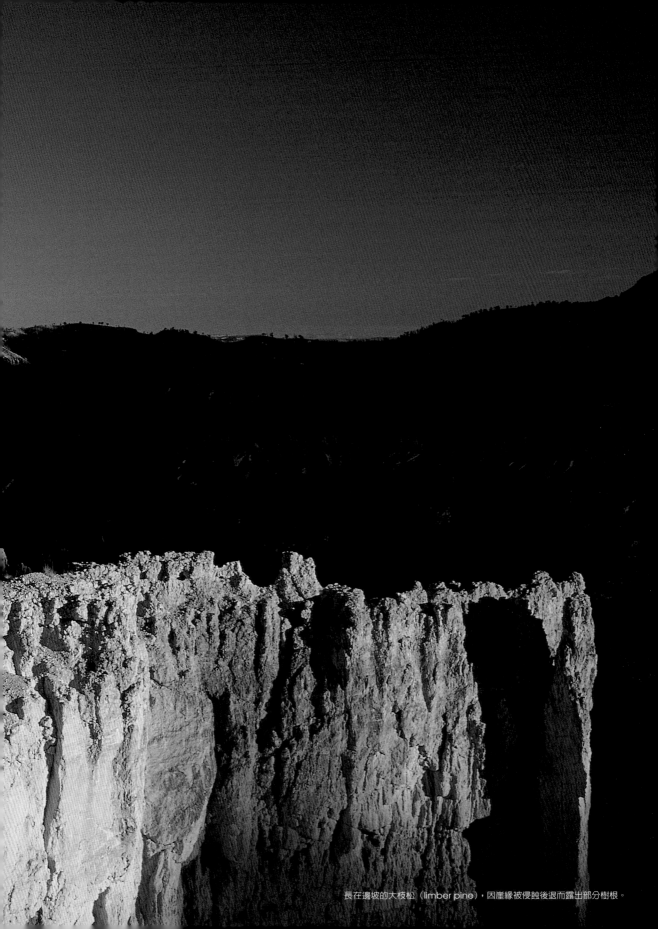

長在邊坡的大枝松（limber pine），因崖緣被侵蝕後退而露出部分樹根。

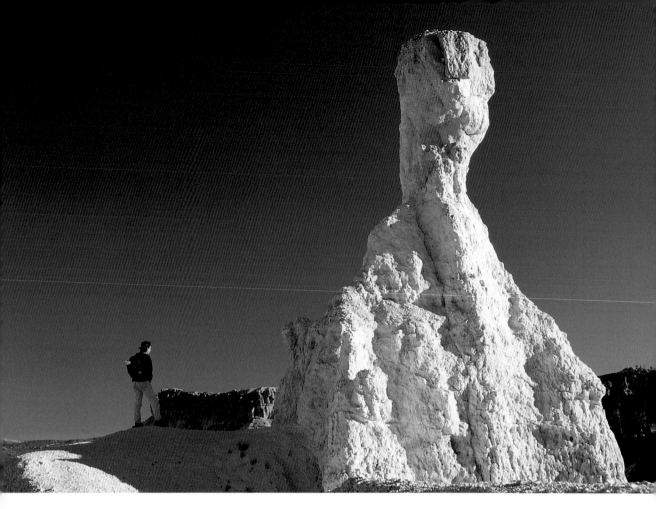

看起來有點人樣的巫毒石，被
從前的白人視為不祥之物。

　　這些都是從書裡尋得的知識，但對我而言，能找到這樣清楚合理的
解釋，並能在欣賞惡地奇石時一再印證書中描述，已是一頓豐盛充實的
人生饗宴，已足夠令人心滿意足了。

　　從華爾街往北，可以從日落景點（Sunset Point）爬回崖緣，步程
僅約3.5公里。我們通常會在谷底繼續往北走，接上皇后花園步道
（Queens Garden Trail），再從日出景點爬回崖緣，步程約五公里，
和大峽谷下切一千多公尺比起來，一百多公尺的上下爬升真的相當輕
鬆。不過這裡海拔兩千多公尺，空氣稀薄些，如果加快腳步急急爬坡，
仍會流汗喘氣的。

　　若真要形容她是「惡地」，那麼布萊斯峽谷應稱得上是科羅拉多高
原中最著名又最嫵媚動人的「惡地」了。不管來過多少次，每次當我站

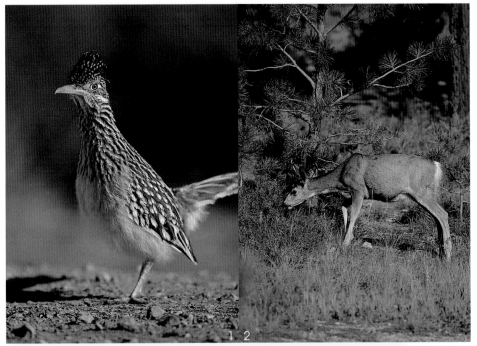

1　2

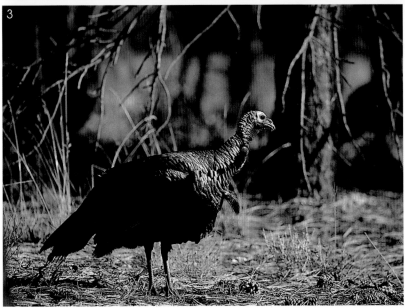

3

3. 布萊斯峽谷的針葉林邊，居然看到野生的火雞。

2. 在林邊悠閒吃草的黑尾鹿，並不太怕人。

1. 走鵑（roadrunner）是美國西南區常見的鳥類，喜歡吃蜥蜴和蟲子。

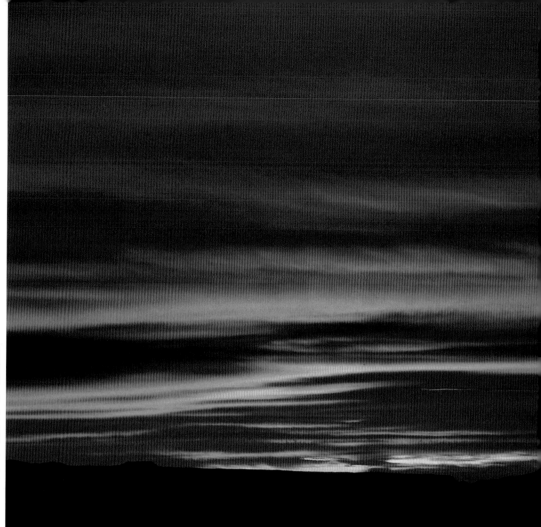

早起拍攝日出，驚見峽谷上方一片絢爛朝霞。

在粉紅懸崖邊緣，呼吸著沁人心脾、清涼純淨的空氣，俯瞰眼前別出心裁而淋漓盡致的天然石雕藝術，總情不自禁地再一次由衷讚嘆。

其實布萊斯峽谷是位於科羅拉多高原上、另一塊海拔更高的龐沙岡高原（Paunsaugunt Plateau）邊緣地帶。其東有道龐沙岡斷層，裴利亞河（Paria River）流經此斷層低地，高低落差加速了裴利亞支流對高原邊陲的向源侵蝕。據估計，布萊斯峽谷所處的高原斷崖面，因流水侵蝕而導致向後西退的速率，每一百年約為30公分至1.2公尺不等。

也正因為如此，布萊斯峽谷所有奇異的尖塔圓柱、城牆哨兵、人形野獸等「巫毒石」，就地質學上的時間尺度來衡量，生命都只能算是短

brittlebush屬向日葵科，為美國西南區
常見野花。

暫的。這些岩石暴露於日曬雨淋中，不管多麼堅硬，在大自然長期風化
侵蝕下，終會紛紛崩解而完全消逝。

　　但東坡居士不也曾說：「……自其變者而觀之，則天地曾不能以一
瞬；自其不變者而觀之，則物與我皆無盡也。」所以我寧願這麼想，只
要龐沙岡高原依然存在，夏季驟雨與冬天冰雪將持續雕塑這多采多姿的
克萊倫岩層，而我們也將一直保有著，這極美的「惡地」。

 國家公園的成立

　　對於布萊斯峽谷國家公園的成立不遺餘力者，首推韓弗瑞先生（J. W. Humphrey），他在1915年任職瑟維亞國家森林（Sevier National Forest）總管時，和朋友一起造訪今日錫安峽谷地區後描寫道：「你可以想像，當我看到眼前那筆墨難以形容的美景時，有多麼驚奇。一直到太陽下山，我才能把自己從峽谷邊緣帶開。」韓弗瑞先生藉著發表文章來宣傳此區的綺麗景色，那些對他所說的話半信半疑者，他甚至願意付十塊錢（那時十塊美金可不小）保證布萊斯峽谷一定不會讓他們失望。

　　愈來愈多人知道這裡的美麗景觀，保護聲浪隨之而起。布萊斯國家紀念地（Bryce Canyon National Monument）終於在1923年成立，翌年國會通過立法，將此地升級並改名為猶他國家公園（Utah National Park）。到了1928年，公園名稱改回布萊斯峽谷國家公園，面積並倍增至145平方公里。

 三區峽谷的岩層

　　布萊斯峽谷的岩層，和南邊的錫安峽谷，還有更南的大峽谷，在地質學時間上是有其延續性的。大峽谷北緣最上方岩層——凱霸石灰石（Kaibab Limestone），發現於錫安峽谷最底部，而錫安最頂部的達科他岩層（Dakota Formation）與卡麥爾岩層（Carmel Formation），則位於布萊斯峽谷的基底。

　　就次序而言，大峽谷的岩壁鏤刻著古生代地質史，錫安岩層記錄了許多中世代地質事件，而布萊斯峽谷則顯示距今較近的新生代地質史。延續的時間階梯，清楚刻畫在這三個國家公園內南北不到400公里的距離，忠實記錄了前後長達近20億年的地質史。沈積、固化、造山運動、傾斜抬升等，經流水長久的切割，以及因岩層厚度與硬度不同所造成的差別侵蝕，塑造了這三個峽谷區的奇特容顏。

→ Grand Canyon
National Park

4.

親觸鬼斧神工

大峽谷國家公園

深入其境，只會愈感自身的渺小。
這世上再沒別的地方像大峽谷了，
她赤裸的岩層就像一本
厚厚的珍貴奇石鐫刻書，
忠實記錄盤古開天闢地以來
近乎一半的地質史，
更遑論那充滿力道、
鬼斧神工的震撼美感了。

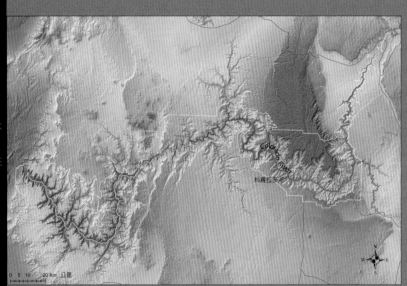

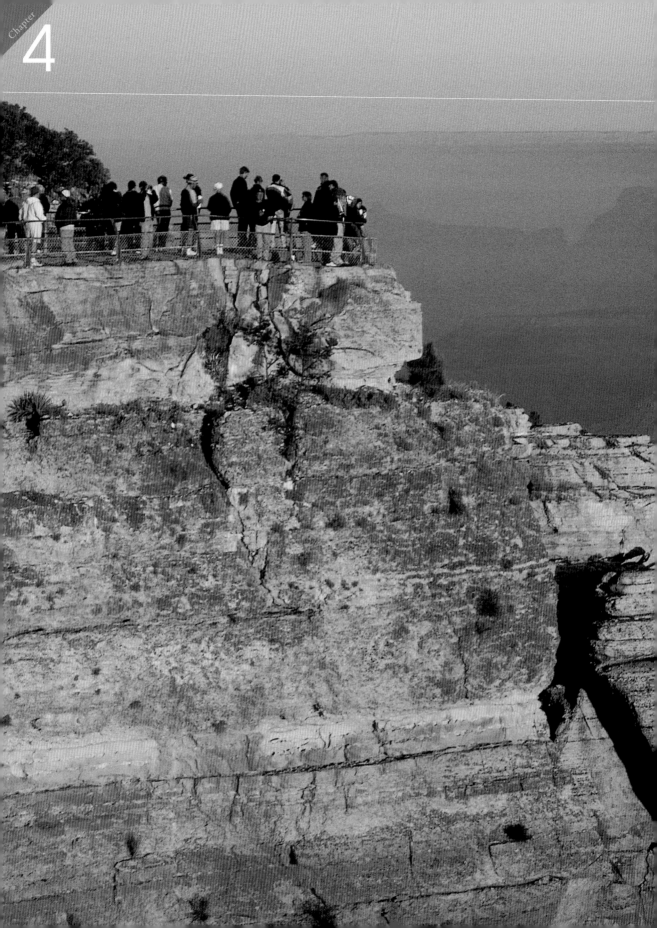

Grand Canyon
National Park 親觸鬼斧神工
大峽谷國家公園

日出時分，朝陽將馬瑟景點（Mather Point）岩壁映照如火紅一般。

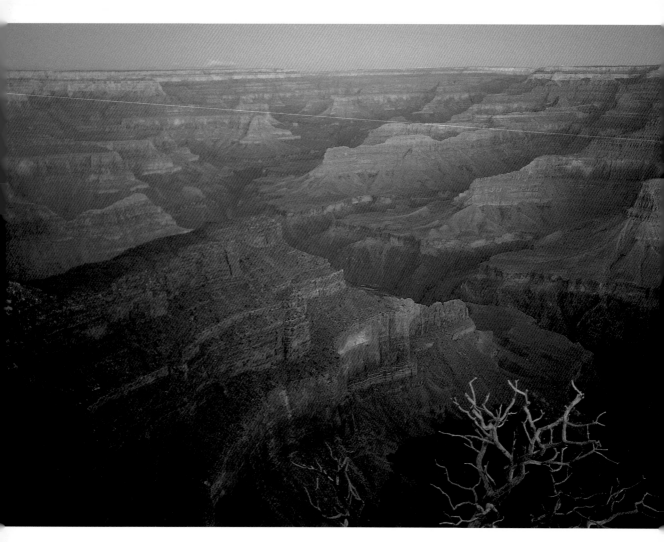

破曉時分，大峽谷彷彿蒙上一層
淡紫面紗，說不出的美。

4-1　未實現的心願

　　應該在十年前就做這件事的──走下大峽谷。

　　當時的心願可不是走下大峽谷就好了。當時是希望從大峽谷南緣
（South Rim）下到科羅拉多河畔，再爬上大峽谷北緣（North Rim），
或倒過來走也行。當時學弟其彬還雄心壯志地說要舉辦個「大峽谷南北

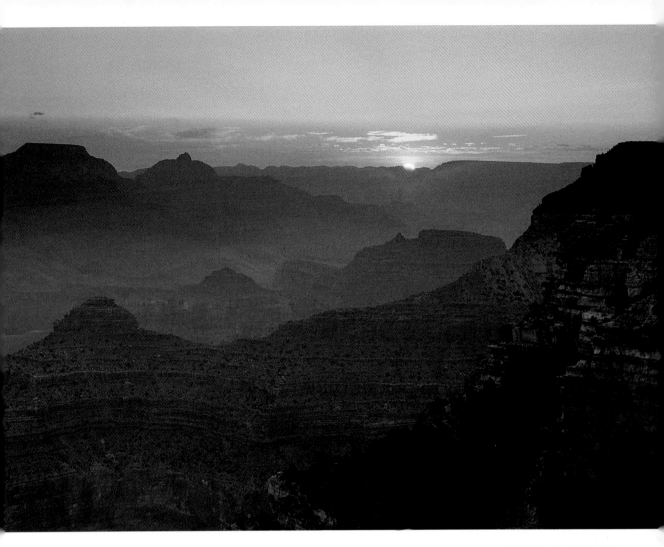

朝陽剛升上大峽谷地平線的那一
瞬間。

縱走會師」——兩隊人馬分別從南北崖緣出發,事先講好在中途哪個地
方碰頭交換汽車鑰匙,這樣分別到達目的地就可直接開車回家了,不用
再另外安排交通車繞走三百多公里回峽谷對岸去取車。

　　這些年來來去去科羅拉多高原,順道造訪大峽谷的次數前後絕對超
過十次。但當時的心願,為什麼遲遲沒能實現呢?現下回想起來,最充
足的理由當然是大家都忙,組隊不易,而下大峽谷所需的荒野許可
(backcountry permit)通常幾個月前就須申請,我們每次想到要做

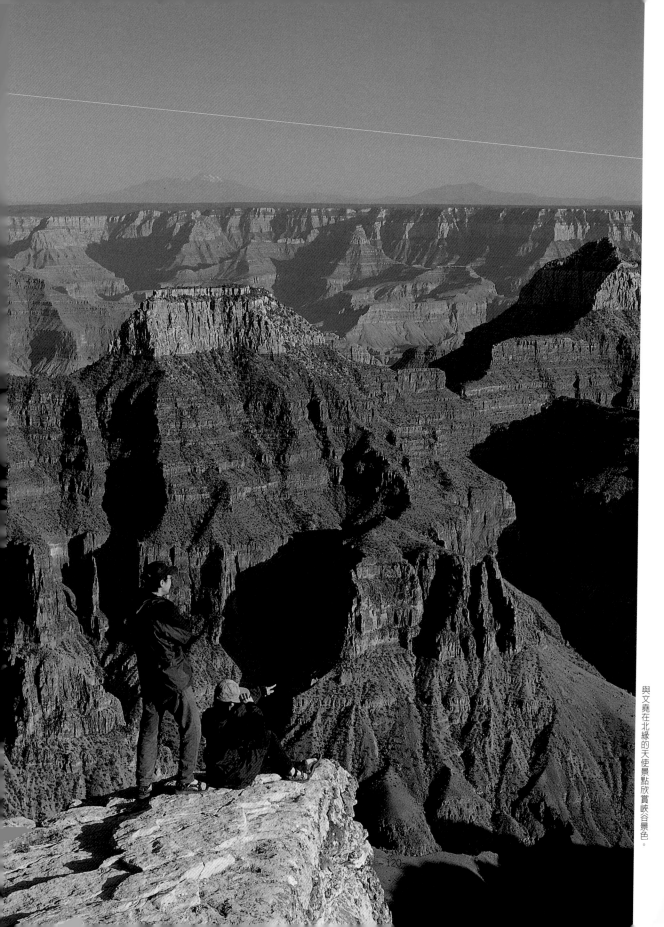

與文堯在北緣的天使景點欣賞峽谷景色。

這件事時往往已經太遲了。另一個原因可能是一直醉心於探訪高原其他地區，或是帶家人朋友一起前往，無法棄大家不顧就逕自去荒野健行。另一個不成理由的理由，就是心裡總認為那並非一件困難的事，反正從海拔兩千多公尺往下走，不用擔心高山症，且來日方長，就看我們什麼時候願意撥出時間去完成。

不管有多少充足的理由或原因，流年似水，逝者如斯，驀然回首，才發現匆匆已過了十年，這個心願卻依然還沒有實現。身體各部位機能隨著年紀增長漸有老化跡象，尤其是以前受過傷的膝蓋。曾幾何時，走下大峽谷那段陡坡，似乎已從不太困難變成一件不太容易的事。我甚至警覺到，如果現在不去走，就可能再也走不下去了，或者說，再也爬不上來了。十年前的心願，極可能將成為這輩子永遠無法實現的想望。

而真正促使自己下定決心去完成它，是當我要提筆介紹這偉大的世界七大自然奇景之一時。我發現自己無論怎麼搜索枯腸，想到的都是書上解說或別人的故事，再往內心深處去尋，卻空蕩蕩的，感覺很不真實。雖然大峽谷南北緣幾乎每個重要景點我們都駐足拍攝過日出日落，

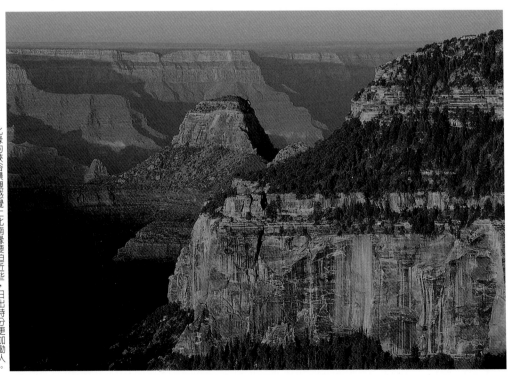

北緣的峽谷景觀感覺上比南緣要迫近些，日出時分更加動人。

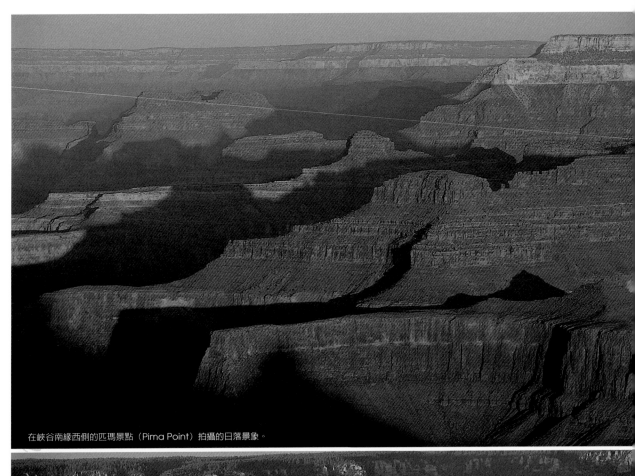

在峽谷南緣西側的匹瑪景點（Pima Point）拍攝的日落景象。

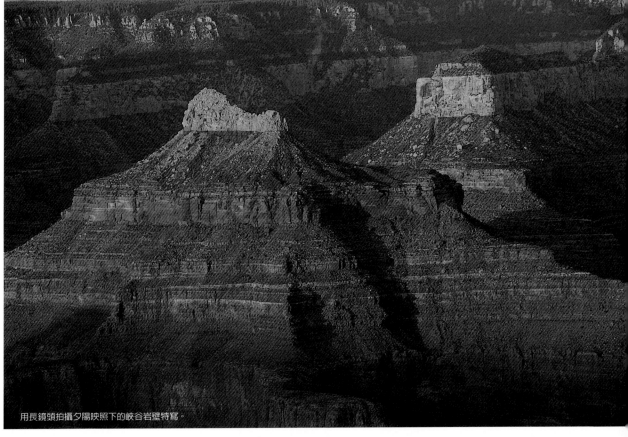

用長鏡頭拍攝夕陽映照下的峽谷岩壁特寫。

手頭有很多令人驚嘆的圖片，我也大可用許多華麗詞藻來誇飾她的壯闊懾人之美。但不曾親自走那麼一遭，像去尋找神祕波浪或去錫安溯溪那樣深入大峽谷底下的科羅拉多河畔，與她的距離便顯得遙不可及，缺乏一份真正刻骨銘心的感情。彷彿自己永遠是隔岸觀火者，站在崖緣所看到的大峽谷，與明信片或書本上或電視螢幕所放映的，似乎並沒有太大不同。影像如此美麗，卻少了自己徹底融入的靈魂。

　　大峽谷每年有超過四百萬的遊客，但走到峽谷底下的不到四萬人次──還不到百分之一。就退而求其次吧，不需會師，也不需南北縱走，只要安全下到河畔再平安爬上崖緣，便能躋身極少數之一。也該心滿意足了，不是麼？

<table>
<tr><td>4-2</td><td></td></tr>
</table>

錄影帶如是說

　　終於收到大峽谷園方寄來的荒野許可了。本來想秋高氣爽時去健行的，這次又太晚提出申請，許可日期被排到12月上旬。其實春秋兩季最適合走大峽谷，到12月一定會很冷，因為海拔超過2000公尺的大峽谷崖緣，冬天溫度可降至0°C以下。但我寧願多背些禦寒衣物在冬季造訪，也不願挑在夏天去走，因為峽谷內部乾燥又少遮蔭，炎炎夏日的白天溫度通常會衝到攝氏四十幾度，像烤爐一般，在谷裡爬上爬下很容易脫水或中暑。我能忍受冰凍嚴寒，卻難以忍受燒烤酷熱。

　　許可封袋裡還附了一卷大峽谷健行須知的錄影帶，不記得美國有哪個國家公園這麼慷慨，對於「行前教育」這般慎重其事。自認爬山經驗還蠻豐富的，片子內容想必是老生常談，等有時間再說吧，隨手一擱就忘了這碼子事。直到出發前一晚才突然想到，好像應該要先看一下這卷行前錄影帶。

　　影帶一開頭放映的，便是過來人現身說法。一位年輕健行者回憶說，1996那年他們到大峽谷，出發當天早晨還蠻涼的，氣溫不到18°C

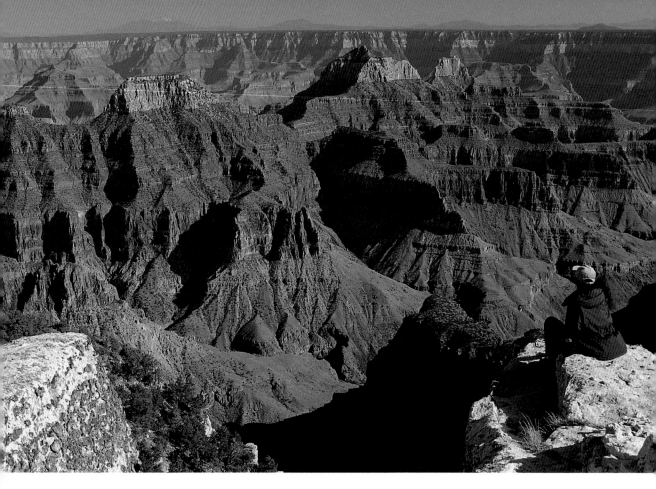

沈積岩層被科羅拉多河切蝕後，因
岩層硬度不同而形成梯階狀峽谷。

吧。他們穿短褲短袖從崖緣往下走，因為下坡不會消耗什麼能量，他們
就一路往下衝，不知不覺就下了七、八公里，峽谷溫度也從攝氏十幾度
遽升到45°C。接下來因為水帶得不夠，他發覺自己開始有失水現象，實
在口渴難耐，他便爬岩切下崖坡想要取水，卻不慎失足摔下十幾公尺深
的峭壁，結果骨折多處（包括兩段椎骨），肺衰竭，後來一批巡山員趕
到予以急救，用擔架把他從谷裡抬上崖緣送醫，才撿回一命。「當時我
體溫高達40°C，真的被燒焦了（I was burned out.）！」他說。

　　影帶接著提到每年都有人命喪大峽谷，不時強調大峽谷極度的乾熱
足以致死。自保之道當然很多，譬如在夏天從早上十點到下午四點應避
免健行。每人至少要帶四公升的水，途中遇到水源就要補充。行進間最
好每20分鐘休息一下，喝水吃東西來補充能量。建議攜帶登山杖，一雙

好的登山鞋和一頂遮陽帽也不可或缺，必備地圖、指北針、急救箱、頭燈等。雖然氣候乾燥還是要帶雨衣，因峽谷氣候多變。此外，最好還要準備彈性繃帶以防腳踝扭傷，帶一面小鏡子以備緊急求救使用。

　　片中並把大峽谷比喻成一座倒過來的山峰，通常爬山是先苦後甘，若爬不上去退回來就好了。但在大峽谷卻是先甘後苦，人們下到谷底可能已經累了，接著還得面對連續上坡的嚴格考驗，下得去卻不一定上得來，所以絕不同於一般的登山活動。解說員建議健行者在行前數月就要鍛鍊身體，維持良好體能狀況，無論生理及心理上都要有充分準備。我不禁伸伸舌頭和文堯對看了一眼，過去幾個星期，除了走路打球外，並沒刻意多做其他運動，兩人都覺得有點兒心虛。

　　似乎真比想像中難些，還好出發前看了這卷錄影帶。唯一讓人詫異的，是片中特別提到冬天健行需準備冰爪，因為海拔較高處的步道可能會結冰。不太可能吧？走大峽谷要用到冰爪？我還覺得好笑，轉頭和文堯說：「如果要用冰爪，那真的太危險了，到時我們就立刻撤退……」

　　錄影帶歷時20分鐘，結尾打出這樣一排字幕：「這部影片是為了紀念那些葬身大峽谷的人……」頓時感到揪心。不會的，我們選在冬天去，不至於缺水中暑，不會發生意外的。

1. 大白天時，峽谷失去金黃光澤，呈現另一種風貌。

2. 皇室岬（Cape Royal），是大峽谷北緣主要景點之一。

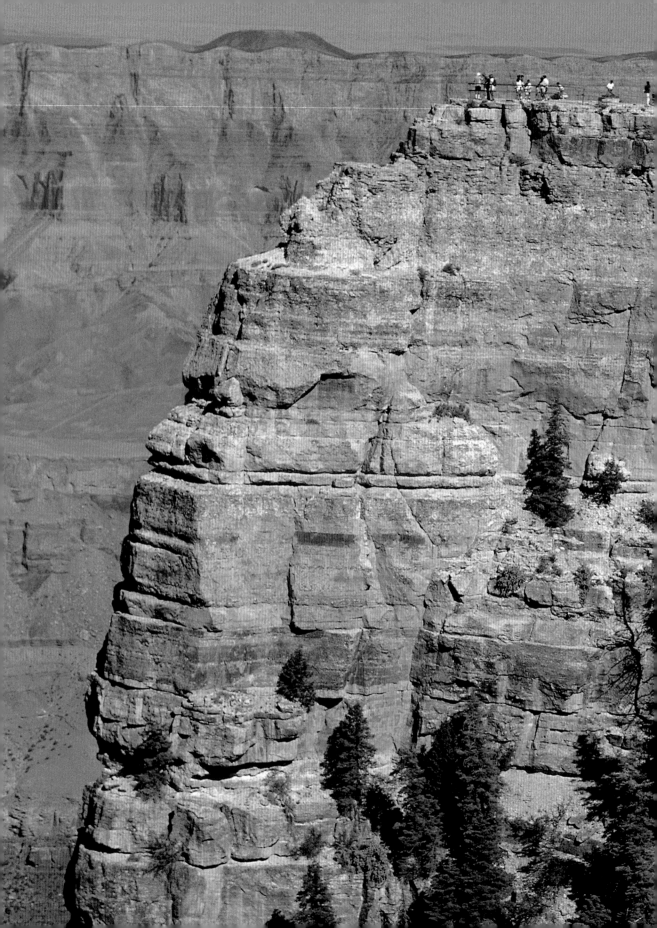

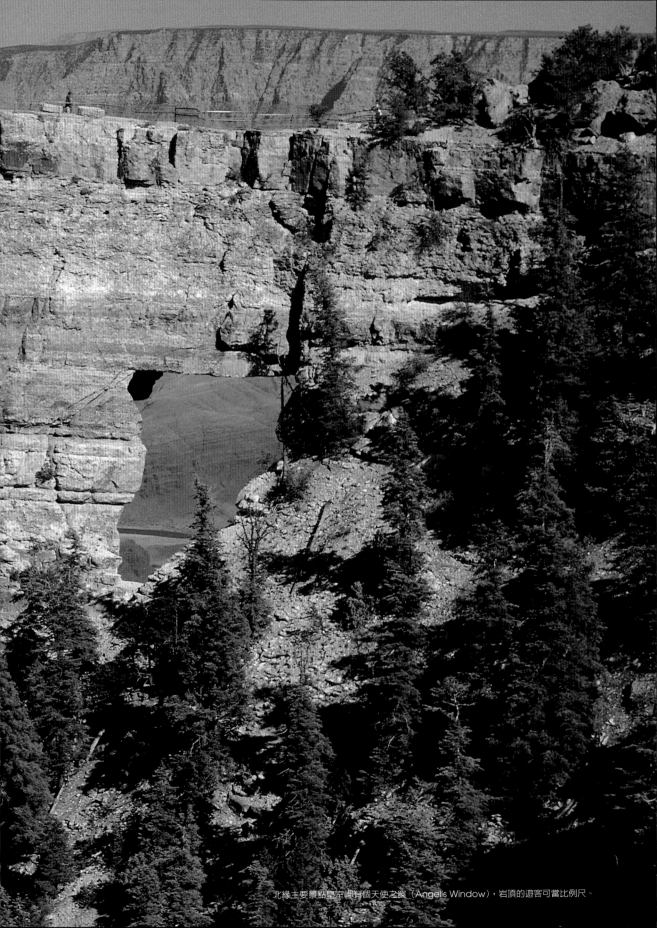

北緣主要景點皇室岬有個天使之窗（Angel's Window），岩頂的遊客可當比例尺。

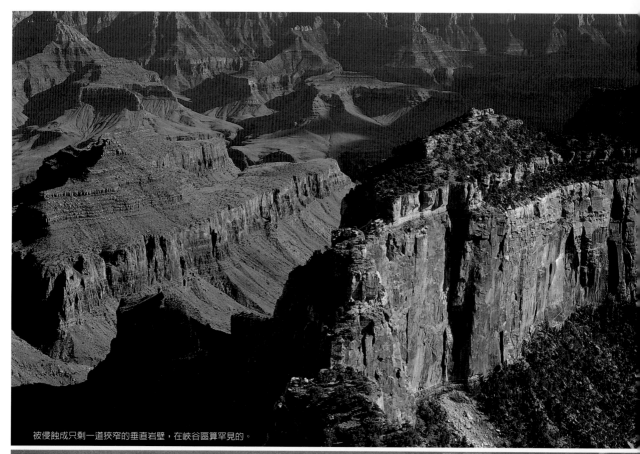

被侵蝕成只剩一道狹窄的垂直岩壁，在峽谷區算罕見的。

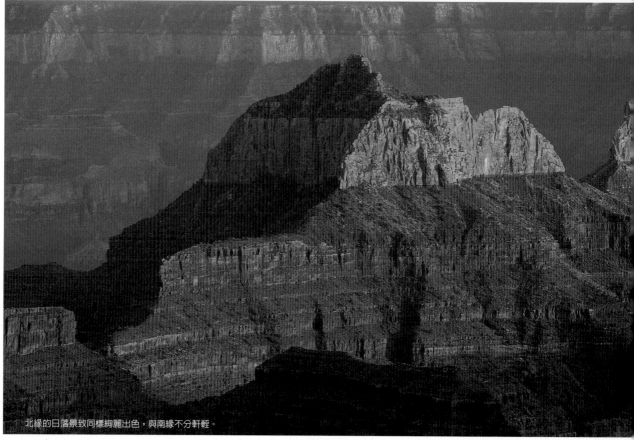

北緣的日落景致同樣絢麗出色，與南緣不分軒輊。

結果獨缺冰爪?

爬山20年來從不使用登山杖的,除非溯溪,但這次為了走下大峽谷,我們在出發當天早上還特地到戶外用品店買了一對又輕又堅固的登山杖。預定行程是從南凱霸步道(South Kaibab Trail)走11.4公里,然後直接下到科羅拉多河畔的光明天使營地(Bright Angel Campground),隔天沿光明大使步道(Bright Angel Trail)走8公里上到印第安花園(Indian Garden),第三天再走7.2公里爬回峽谷南緣。這是大峽谷最大眾化的健行路線之一,路程並不遠,只是坡度很陡,第一天從海拔2195公尺的崖緣下到海拔756公尺的河畔——短短11公里要陡降1400多公尺。

南凱霸步道逾海拔兩千公尺處,冰雪不化。

為了減輕膝蓋負擔,在營地做最後檢查時仍一再精簡裝備,只有水和相機不能缺省。打包完畢,剛好坐上公園直達車(Express Shuttle)到南凱霸步道口,發現冬天健行的人真不少,公車都快坐滿了,有大背包的多半也要下到河畔露營。老美談笑風生,看起來都比我們年輕力壯。沒關係,慢慢走一定會到。到站下了車,拾起背包就迫不及待往步道起點走去,想到多年的願望即將實現,心情既興奮又忐忑。

直到我們走到步道起點,赫然看到崖緣積了一層厚厚白雪,才發覺大事不妙。坡非常陡,從我們站的崖頂往下看,可看到一路白色之字形蜿蜒層級而下,觸目所見,步道上全鋪著一層白雪,看得我臉都綠了,難不成是11月底的大風雪殘留至今?再仔細看,光是步道剛開始那段,就有多處因寒夜低溫而凝結成一層薄冰。只穿登山鞋又是重裝,中途肯定會出差錯摔滾下去。萬萬沒想到,真的需要冰爪才能走下大峽谷!

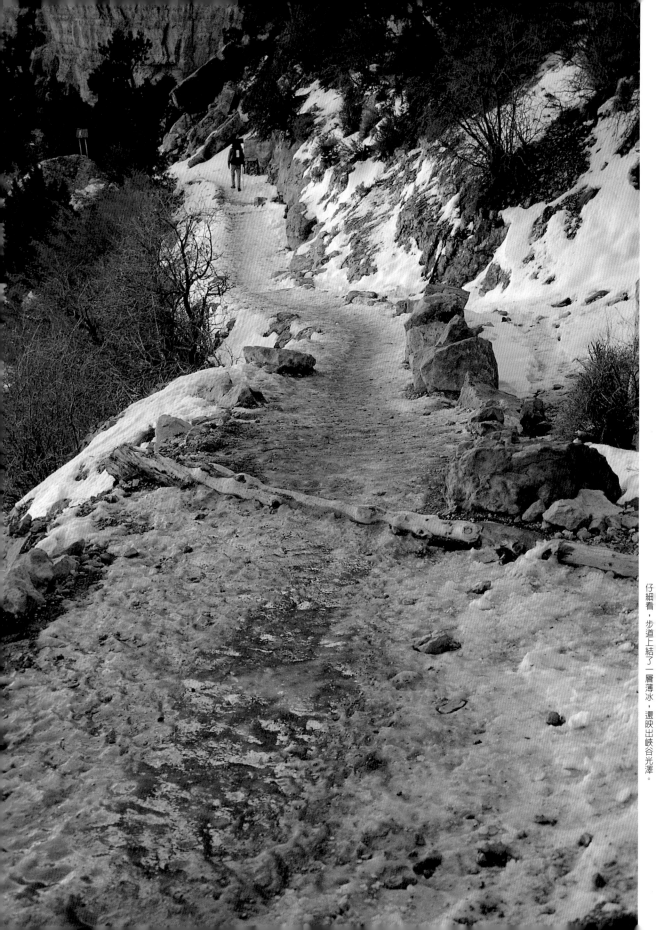

仔細看，步道上結了一層薄冰，還映出峽谷光澤。

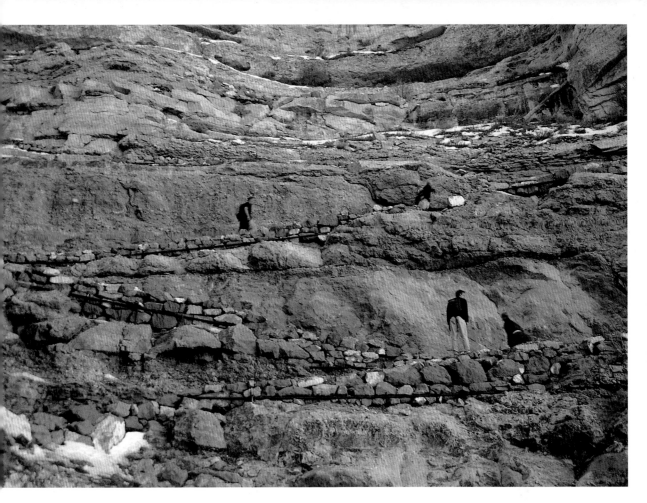

回望南凱霸步道嵌刻在光禿岩壁中的連續之字形。

　　文堯撐著登山杖試著走幾步，搖頭說道：「很滑，沒穿冰爪一定會跌倒，這樣絕不可能走下去……」我也試踩了幾步，又滑又陡，心都涼了半截。如果摔跤而斷手斷腳，豈非得不償失？同一班車的兩三隊老美不久也到了步道起點，發現步道覆著一層冰雪，都退了回來。「大概最前面十幾個之字形會有雪吧，過了這段就沒事了……」聽一位男子和隊友說。正想他們接下來會怎麼做？只見大家紛紛卸下背包掏東西，羽扇綸巾談笑間，轉眼手裡就變出一副閃亮的冰爪，從容套上，顯然個個有備而來。還有人故意用冰爪用力踩踏冰雪，發出喊嚓喊嚓聲響，然後便神采奕奕大剌剌走下坡去。

　　我的心整個涼了。原以為勢在必行，這下萬事具備獨缺冰爪，才覺得自己真的太托大了。乾脆撤退算了罷？但是，好不容易申請到的許可

1. 步道旁一株猶他龍舌蘭（Utah agave），長長的花序逾兩公尺高。

2. 在乾燥峽谷區，這般比人還高的「大樹」並不多見。

就此放棄，真的很不甘心。「走，我們回去遊客中心那裡看看有沒有賣冰爪的。如果有，就按原訂計畫走下去，不然就回家！」

　　遊客中心附近有個大峽谷村（Grand Canyon Village）近幾年已經很「進步」了，連星巴克咖啡都進駐此地，除了旅館、餐廳、紀念品店外，還有一家很大的超市，堪稱應有盡有。進去一看，才發現超市裡居然有賣登山用品，更出乎意料的是，冰爪就陳列在櫃架上，連找都不用找！真是天助我也，因為一般戶外用品店都還不見得有賣冰爪呢。管它定價多少，刷卡付錢後就急忙坐交通車返回步道起點。這樣往返一折騰就去掉一個半小時，待我們穿好冰爪匆匆走下南凱霸步道，已近中午了。

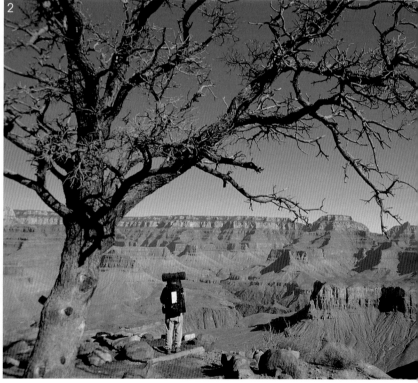

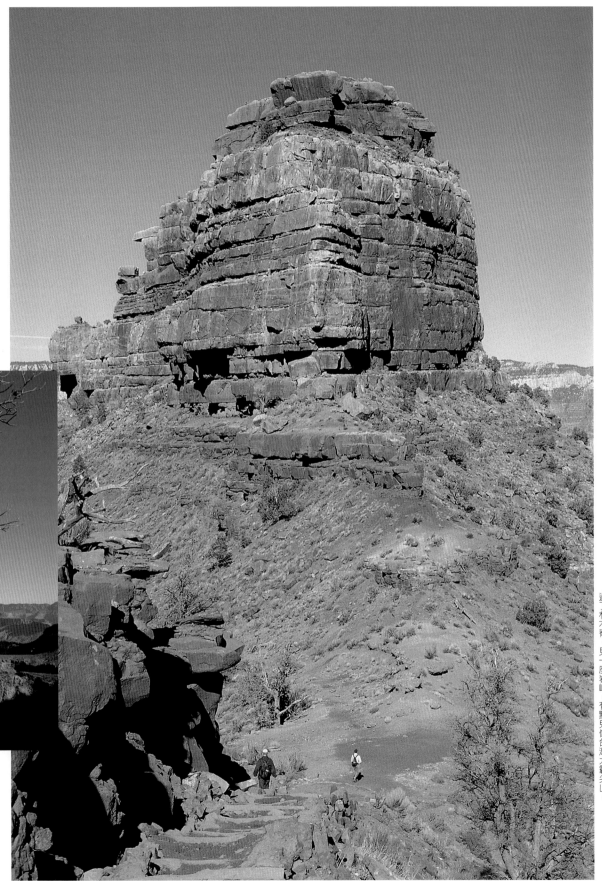

過了杉木脊，見一座岩峰，有點兒像台灣大霸尖山。

陡降逾一千四

還好是冬天，步道藏在陰影裡沒被太陽照到，近午健行仍覺得涼颼颼的。穿著冰爪拄著登山杖走在冰雪上，安心踏實多了。某些地方仍然有點滑，因為坡陡加上背包重量，得用膝蓋用力撐，我們都不敢走太快。之字形步道嵌刻在光禿岩壁中，沿著峻峭崖壁蜿蜒而下，自腳底往下節節延伸至幾百公尺深處。看到遠遠低處有健行者辛苦往上爬，暗自慶幸回程不用再走這條奇陡無比的步道。

下了百餘公尺，步道冰雪愈來愈稀薄，我們已暴露在陽光下，氣溫卻十分舒適宜人。和風徐徐吹來，踩在融雪泥濘上，只見視野愈加開闊起來。到了較平坦的杉木脊（Cedar Ridge）休息區，冰爪早已卸除，回頭仰望，崖緣已在350公尺的高處。沿著稜脊再往北下降260公尺至骨架點（Skeleton Point）尖削瘦稜上，大刀闊斧的峽谷地形更是一覽無遺。被古人冠上「殿堂」（temple）、「寶座」（throne）那一座座頂天立地的神聖岩峰，隨著自己一步一步深入，彷彿也愈來愈近了。真是美得離奇啊！我和文堯頻頻拿起相機拍攝，想到今早險些無法成行，直到此刻置身這大自然神殿中，竟有不太真切的夢幻感。

從骨架點往北，又是一段三百多公尺陡坡直下，景色更加懾人。天地間的壯闊之美，以排山倒海之勢撞擊著心靈，淋漓盡致地展現在眼前，美的令人難以置信。是否因為地勢陡峭讓人暈眩，眼前的奇景更加懾人心魄？

不過，令人擔心的事還是發生了。之字形下到一半，我發覺文堯走路有些怪怪的。「怎麼了？哪裡不舒服嗎？」「剛剛有一段陡坡可能走太快了，膝蓋外側好像有點兒不對勁……」文堯邊說邊試著走幾步，「走起來膝蓋會有點兒痛……」「那怎麼辦？多休息一下會好些嗎？」看地圖定位，我們已下降800公尺，過了行程的一半，因為出發晚，途中除了停下來拍照，幾乎沒有休息。其實一路輾軋下來，我的膝蓋也有些不舒服，只是還不致影響行進速度，就沒說出來。

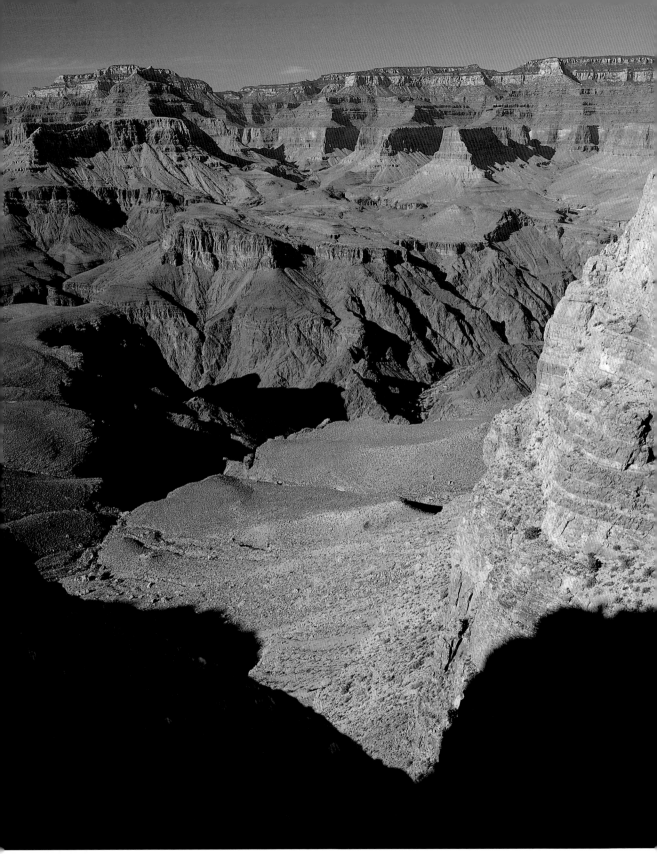

親觸鬼斧神工

Grand Canyon National Park

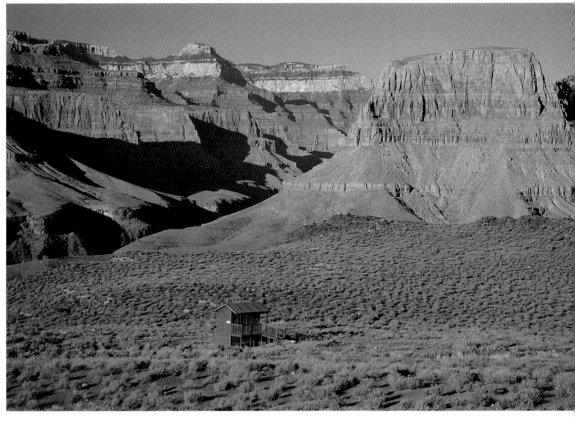

遠遠眺望東托步道交
會口的木屋洗手間。

「這坡真的很傷膝蓋……今天慢慢走下去應該沒問題，可是我擔心
再陡下六、七百公尺到谷底，萬一把膝蓋走壞了，明後天爬不回去怎麼
辦？」文堯的顧慮是很有可能發生的，而我也沒把握兩個膝蓋會配合到
底。望著眼前步道一勁兒陡下深谷，再回望那高高在上、遙不可及的崖
緣，該繼續走下去？還是趁情況沒變得更糟前，即時撤退？一時陷入天
人交戰。走下大峽谷這個小小心願，難道注定無法實現？

　　手錶時針指著快三點了，峽谷冬天五點半便會天黑，我們沒有太多
時間考慮。比我們晚出發的健行者，一個個健步如飛地趕過我們。真的
是進退兩難，往下走和爬回去一樣困難，說不定要被迫在中途摸黑紮

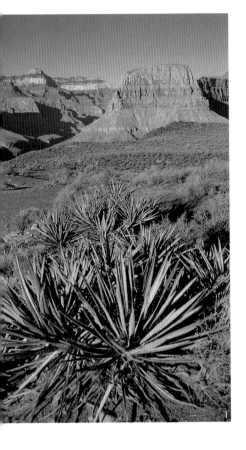

1. 絲蘭（Yucca）是峽谷常見植物，古原住民取其葉子及 纖維編製日用品。

2. 日薄西山前，動人心魄的金黃色岩壁。

營。文堯看我隱隱露出沮喪失望的表情，下了決心說：「好吧，那就慢慢走，繼續往前吧，先下到谷底再說……」

　　是不是一種失而復得的心情，讓我覺得接下來的景色看起來更加動人？自此下到東托步道交會點（Tonto Trail Junction），是我認為全程中最美的一段。顧不得會摸黑，我和文堯都忍不住走走停停，搭起角架盡情捕捉黃昏前的美景。也可能因為下午溫暖的冬陽把四周崖壁映照出一片金碧輝煌。層次交錯的濃淡光影，極度亮麗又極度黝暗，鮮明刻繪出峽谷一望無際的縱深與寬廣，如梵谷筆下那情感熾烈又浪漫絢燦的油畫色彩，隨著夕陽西斜而層疊變幻著，深深觸動了我……

親觸鬼斧神工

Grand Canyon National Park

1. 隨著夕陽西下，峽谷色彩也不停變幻，由黃轉橙再轉紅。

2. 峽谷即將沒入陰影中，用長鏡頭捕捉最澄紅的時刻。

3. 最後一段陡下四百多公尺，科羅拉多河已藏在黑暗陰影中。

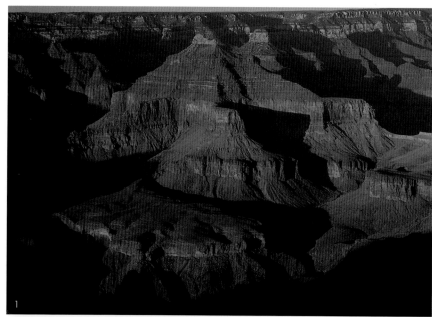

1

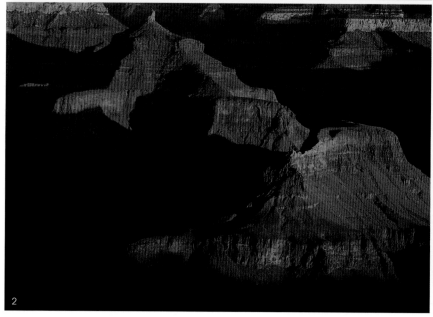

2

3

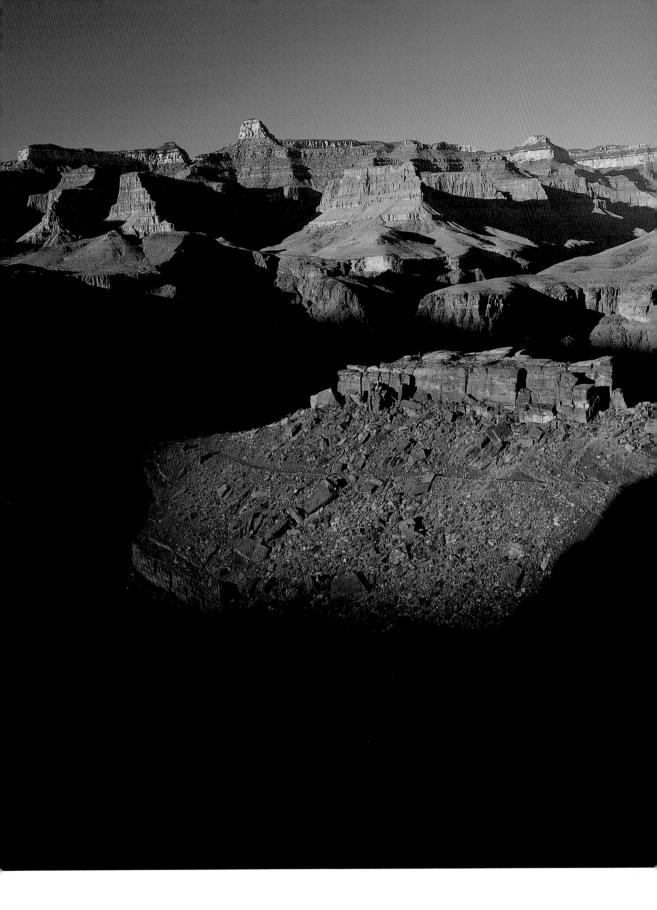

谷底河畔秋色

　　最後一段連續下切四百多公尺，才是這條步道最陡的一段，似乎這輩子從沒走過這麼險峻的地形。擔心膝蓋狀況惡化，我們走得很慢很慢，幸虧有支登山杖當第三隻腳來分擔膝蓋承受的重量。

　　遠遠就看到科羅拉多河，走了很久卻好像永遠到不了。目送夕陽餘暉漸漸消失，拄著杖好不容易下到河畔，天已全黑了，谷底更昏暗。戴起頭燈過橋，順著步道標示往前走，遇到岔路還險些走錯方向，還好即時拐回來。一片黑漆漆的，伸手不見五指，怎麼一個人都看不到呢？又飢又累，突然望見遠遠前方閃著幾點微弱的燈光，啊，營地真的到了。待卸下沉重背包，一看錶，已是六點過半，從南凱霸步道下到河畔一般需四到六小時，我們卻足足走了七小時！

　　雖然發生一些狀況，走得膝蓋都痛了，終於還是下到谷底。聽著營地旁的潺潺流水聲，悅耳動聽極了。這個營地設在光明天使溪畔（Bright Angel Creek），地面鋪著細沙，平坦乾淨，附有野餐桌。後來還發現這谷底荒野中的廁所裡，竟有沖水馬桶和照明電燈，還有直接可飲用的清涼自來水哩。抬頭望天，閃亮的星空銀河在樹梢中若隱若現，內心油然揚起一股奢侈的幸福感。

　　升起爐火煮麵，坐著空等的當兒，不知是太餓還是真冷，身子不禁打起哆嗦。原以為海拔七百多公尺的谷底會比兩千多公尺的崖緣溫暖得多，沒想到入夜後寒氣逼人，一邊講話一邊還會口吐白霧。還好帶了絨毛衣褲，再套上毛帽毛襪手套，全副武裝，吃完晚飯就趕緊鑽進帳篷睡袋裡取暖。身心俱疲，結果從晚上八點多一覺睡到隔天早上八點多，足足12個鐘頭的徹底休養。

　　隔天早上起來，全身筋骨僵硬，兩腿和肩膀尤其痠疼，但膝蓋已不再隱隱作痛了。這天是行程最輕鬆的一天，想到昨天那麼辛苦，這會兒應該對自己好一點，就刻意賴床不起。後來陽光照進谷底，帳外忽然明亮起來，文堯掀開外帳探出頭去，喊了一聲：「好美啊！」我本以為他

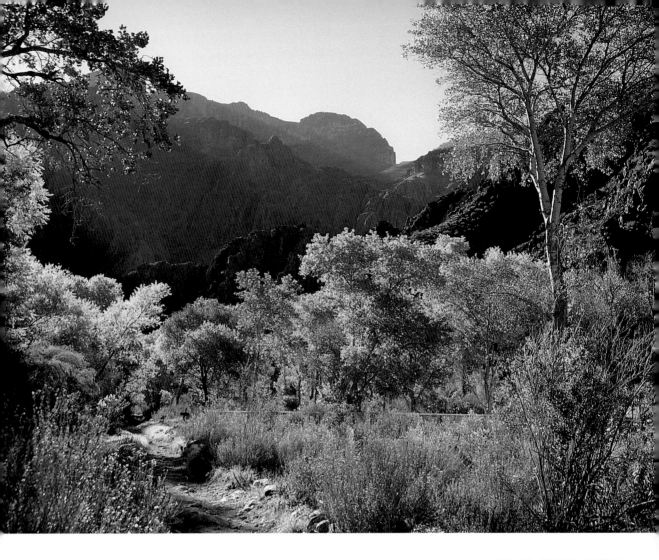

指藍天白雲或峽谷峭壁，也禁不住好奇往外瞧。只一瞥眼，立刻彈身而
起：「哇，aspen和cottonwood葉子都變色了，好漂亮哦！」沒想
到營地附近盡是金黃耀眼的白楊和楊木秋葉，隨著微風窸窣起舞，在陽
光下晶亮燦閃著。昨天才走在冬天冰雪上，今早就置身燦爛秋色中，時
光瞬間交錯倒置，感覺真像回到了未來！

　　天降一份意外的驚喜，美景當前，豈有繼續賴床之理？也不再覺得
身體這裡痛那裡痠疼了，立刻帶著相機腳架出籠。

　　久聞谷底有個建造於1922年、歷史悠久的魅影農莊（Phantom
Ranch），就在營地上游不遠處，我們一邊拍照一邊尋覓。

　　過了巡山站（Ranger Station），嗅到空氣中彌漫著一股馬糞味，果然看見魅影農莊就藏在前方谷壁的陰影裡，恰如其名。十餘間樸素的石砌小屋，居中較大一間的石砌平房是大眾餐廳，餐廳一隅還有小福利社。這裡只提供晚餐和早餐，而且很早就得先訂妥餐點，不然是買不到飯的，只能買咖啡啤酒或餅乾零食了。這座農莊是大峽谷觀光騾隊的主要休憩據點，我們到時騾隊已出發了，騾糞味卻還很新鮮。

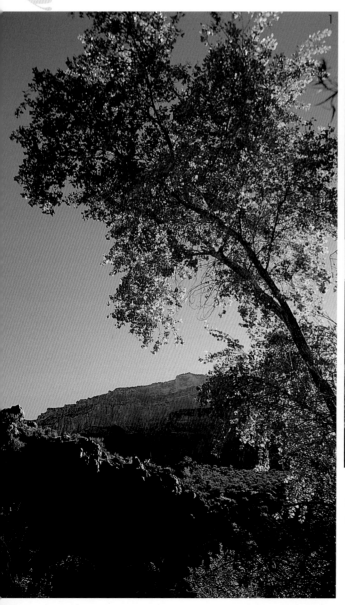

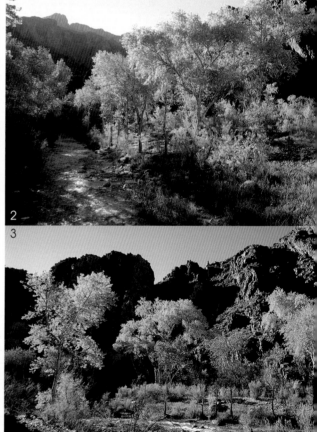

1. 楊木的秋葉比白楊來得橙黃些。

2. 谷底的光明天使溪，營地就在圖右（溪的西側）。

3. 溪畔植株仍有些稀疏，但就大峽谷標準已算相當茂密了。

1. 魅影農莊的小木屋，通常留給驟隊遊客使用。

2. 在營地附近石頭上的一隻蜥蜴，被我們發現時動也不動。

3. 小松鼠是峽谷區最常見的哺乳動物之一。

4-6 　寒武瓦古岩層

　　谷底秋色迷人，賞心悅目，我們閒晃到近午才出發，若在夏天就犯了大峽谷健行的大忌。往南回到科羅拉多河畔，注意到原來谷底有兩座跨河大橋，昨晚我們從南凱霸步道下來是過了黑橋（Black Bridge），今天往西接上光明天使步道要走的是另一座銀橋（Silver Bridge）。

　　銀橋原本躲在陰影裡。但見近午陽光在高崖間露了臉，金色光芒打到橋頭，像揭開簾幕似的漸往橋那端亮去，銀色橋身也愈發光燦搶眼，不禁慶幸自己來得正是時候。走到橋中央，停步觀賞兩側湍急奔流的科羅拉多河，看那滾滾濁綠河水，不難想見她源遠流長百川齊匯，一路挾帶了多少泥沙，沖蝕力有多強。若非上游有水壩攔截，河水理應更澎湃奔騰。「天下莫柔弱於水，而攻堅強者莫之能勝。」想起老子「以柔克剛」的名言，看著眼前河流與峽谷，這大自然造化的最佳印證，不也蘊含深奧的人生處世哲理？

　　科羅拉多河光是在大峽谷國家公園內，流長便超過440公里，比台灣南北（長394公里）還長。峽谷南緣和北緣的直線距離最窄不到兩公里，最寬將近30公里。河流切割最深處的垂直落差逾1800公尺。根據地質學家研究，這條河約在四百萬年前開始侵蝕切割高原，層層揭露大峽谷瓦古的沈積岩層。這超乎想像的自然造化，豈是人力所能及於絲毫？沿著河岸步道，我們漫步欣賞陡峭峽谷的古老容顏。文堯指著兩岸岩壁，要我注意看那岩相並非水平沈積，而且某些地方有明顯褶皺現象。我雖不是地質學家，但從高處崖緣一路走下，也能觀察到愈到峽谷底部的岩層，給人的感覺愈不規則且蒼老。

　　很久以前便在書上讀到，峽谷最底部為變質岩層，地質年代可遠溯至二十億年前的前寒武紀（Precambrian）。接著由下而上，依次為古生代的寒武紀（Cambrian）、泥盆紀（Devonian）等，即至峽谷最高處的崖緣，地質年代也可以遠溯至兩億五千萬年前的二疊紀

谷底科羅拉多河畔岩層多褶皺，顏色較深而蒼老。

（Permian）。這麼說來，大峽谷最年輕的岩層還比一億五千萬年前侏羅紀時期形成的凝固波浪和錫安的恐龍腳印，要老上至少一億年。其實一億年感覺已夠遙遠了，更何況距今20億年前！

　　我很珍惜在河畔的短短時光，總想以後可能再沒機會走這麼一趟了。看著岩層被歲月鐫刻的細緻紋理與深淺不一的棕褐色澤，能這麼面對面接觸她最古老的滄桑，感覺是很奇妙的，說不定能在某處岩壁奇蹟似的發現三葉蟲化石？走到支流派普溪口（Pipe Creek），溪畔有座水泥方亭子供人納涼。文堯指著溪旁一塊磨亮的岩床說：「看，這有點像大理石，應該是變質岩……」我摸了摸它，試著把它拍下來，但我知道

在銀橋上駐足觀賞奔流的科羅拉多河。

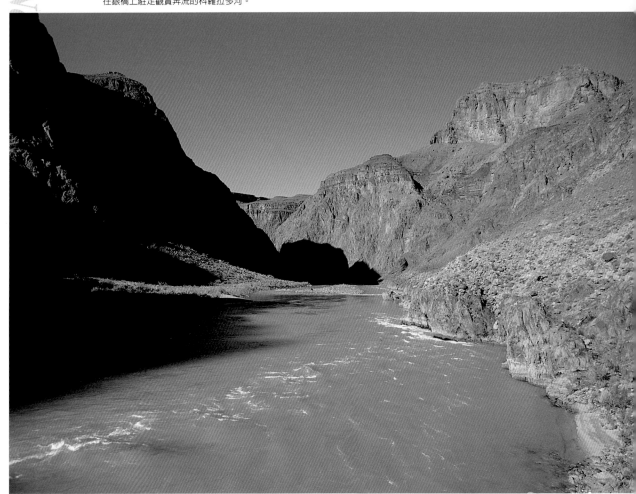

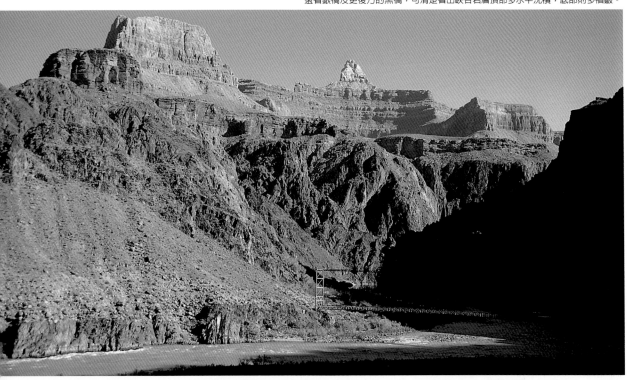

遠看銀橋及更後方的黑橋，可清楚看出峽谷岩層頂部多水平沈積，底部則多褶皺。

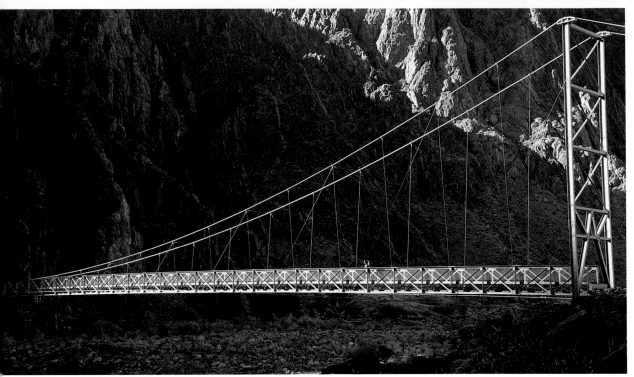

走到河畔時，銀橋剛好被陽光打亮。

若非親手觸摸，單看圖片是難以辨識它特別緻密的質地。

　　往南轉入派普溪，自此離開科羅拉多河畔，一路平緩而上。步道是順沿著狹隘溪谷開闢而成，午後陽光迎面照拂，走得有些熱，還好拜兩旁崖壁之賜，我們泰半走在峽谷陰影裡。今天行程爬升約四百公尺，只有快到印第安花園營地前有一段較長的之字形上坡。和昨天極陡的下坡比起來，文堯和我都覺得這上坡簡直輕而易舉，比下坡要容易多了，太陽還沒下山，我們就順利抵達營地。雖然落日餘暉的色彩變幻依然迷人，我卻有些失望這段山徑並沒想像中的美，因其視野遠不及南凱霸步道來得寬闊氣魄。

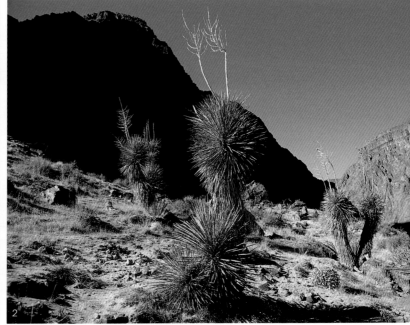

1. 在派普溪畔看到一小叢desert marigold。

2. 岸邊長著類似絲蘭的耐旱植物。

下午走在光明天使步道，兩旁崖壁幫忙遮擋陽光。

4-7 無盡的之字形

　　傍晚在營區附近隨意走走，看到步道出現了一位女巡山員，挨家挨戶檢查荒野許可。我們恪遵規定，始終把荒野許可綁在背包上。巡山員點頭表示嘉許，但一瞥見我們在營地攤得滿桌的食物，臉色一沉，指著桌旁兩個貯藏櫃說：「如果沒在煮飯，得把不用的食物都收好，免得被松鼠或其他野生動物吃到，反而害了牠們。」以前就聽說園方在解剖死鹿的胃中發現很多塑膠袋，桌上也貼告示說明為何須把食物藏好，只是我們一時疏忽大意。帶著歉意賠不是，幸好沒被開單子。

　　印第安花園海拔1158公尺，比河畔還要冷。隔壁營地那群年輕人的帳篷軟塌塌的，裝備可能帶得不夠，天還沒黑，個個都已躲進睡袋

裡。只聽巡山員對著帳門向裡說：「如果覺得太冷，就把水燒開，倒進水壺裡，再用布包好放在腳邊，會溫暖多，也好睡些。」我聽了，忍不住看一下掛在背包外的小溫度計，赫，還不到六點就已降到零度了！怕半夜被凍醒，在睡前掏空了背包，把所有禦寒衣物都穿在身上，還套了兩雙毛襪才鑽進睡袋。起先覺得有些暖，後來便沉沉昏睡過去。

天還沒亮就起床去上洗手間，好冷！冰涼的空氣直沁心肺，黎明前的黑夜溫度應該是最低的，這回不曉得降到零下幾度去了。入帳前不經意抬頭，看到南方高高的半空中，水平地整齊排列五、六顆大星星。奇了，怎麼從來沒看過這種星座？再定睛一看，判定是崖緣的幾盞燈光高高閃耀半空中。心下不免一驚，最後這天就得爬那麼高，要直直陡上九百多公尺才能回到南緣。

若在仲夏，可能拂曉不到五點就要上路，以避開白天驕陽的炎曬。但在冬季，晨曦的刺骨寒氣讓人冷得無法離開睡袋，至少要等天大亮了暖和些，加件外套才能上路。穿過印第安花園的巡山站時，發現此區有好多仙人掌。接著是一段平緩上坡，再來便是永無止盡的之字形。

負重的肩膀愈來愈感到痠麻疼痛，食物都吃得差不多了，為什麼背包反而愈背愈重？還好這次帶了登山杖，上下坡都幫忙支撐很多重量。累了就彎下腰喘氣，為自己加油說只剩最後幾公里，上去就沒事了。文堯直說上坡比下

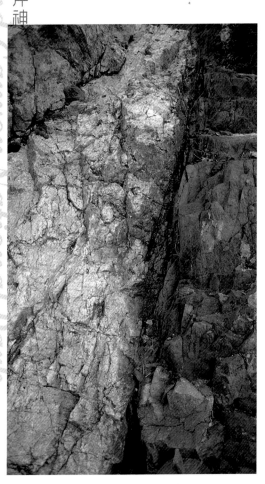

發現兩種顏色的岩層並列，
如果是地質學家一定能看出
道理。

坡容易，膝蓋早不再作疼。爬上第一個休息區（3-Mile Rest House）遇到一對頭髮斑白的老夫婦，閒聊後得知他們來自英國，要下到魅影農莊。我不禁羨慕他們在這樣的年紀還能走下大峽谷，如果當自己老了，

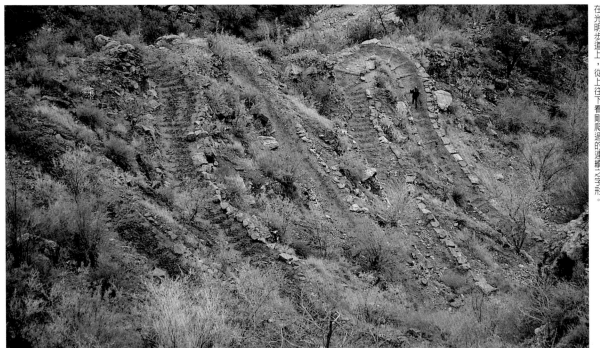

在光明步道上，從上往下看剛爬過的連續之字形。

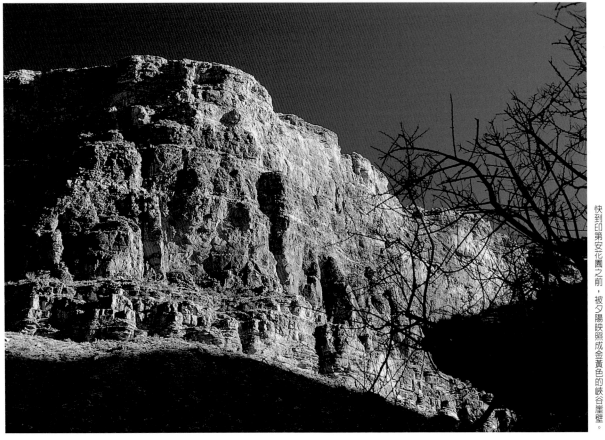

快到印第安花園之前，被夕陽映照成金黃色的峽谷崖壁。

是否也能這般老當益壯？

到了海拔約1750公尺的第二休息區（1.5 Mile Rest House），看到步道上出現一層薄薄冰雪，雖然上坡比較不滑，仍得穿上冰爪才安全。陽光打在峽谷高處岩壁上，始終沒照到崖壁間的之字形步道，我們一直都走在冷冷的峽谷陰影裡，難怪步道會積雪不化。剩下最後兩百公尺要爬升，那原本高聳的崖頂似乎近在咫尺。總覺得就快到了，但之字形盡頭一折轉，又見另一個之字形。行行復行行，永遠沒完沒了。

負重喘著氣，費力拖著有些僵硬的雙腿，好不容易終於一腳踏上南緣了！如釋重負，高興地想呼喊「萬歲」。看看錶才下午一點多，比預定時間早些。望著開闊的藍天與峽谷，從崖緣再次回頭俯望那蜿蜒而下的步道，又陡又長地通向峽谷腰間的印第安花園，乃至深不見底的科羅拉多河，還有日前走過更陡的南凱霸步道，真不敢相信自己終於實現很久以前就許下的心願。

看來大峽谷南北縱走並非那麼遙不可及。縱一葦之所如，從科羅拉多河泛舟通過大峽谷也不是沒有可能。開心地卸除鞋底冰爪，我不禁想到《牧羊少年奇幻之旅》書裡所說的：「人類在生命的任何一個階段，其實都有能力去完成他們的夢想……當你真心渴望某樣東西時，整個宇宙都會聯合起來幫助你完成。」

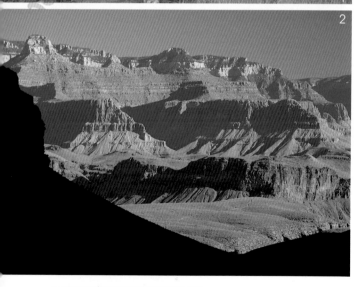

1. 印第安花園巡山站窗戶映著峽谷夕影。

2. 爬上南緣的途中不時回頭看峽谷景色，如一幅框起來的畫。

步道旁居然有一道凝結的小冰瀑，真誇張。

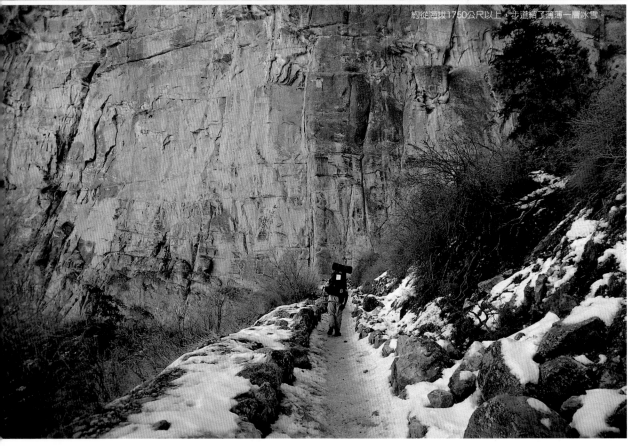

約從海拔1750公尺以上，步道結了薄薄一層冰雪

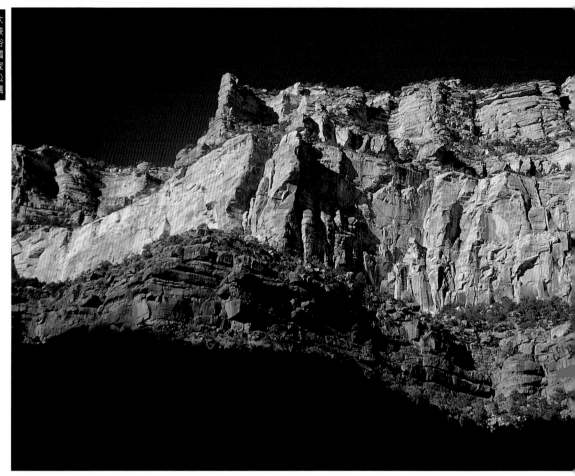

4-8

北緣隱密景點

　　大峽谷北緣的遊客比南緣來得少，且峽谷的切割景觀顯得更逼近些，因此我們對北緣的偏愛比對南緣多那麼一些。因為遊客不多，加上路程並不近，從南緣開車往東繞一大圈到北緣，車程約340公里，相當於從台北到高雄。此外，北緣地勢比南緣平均高出三百多公尺（南緣海拔平均約2130公尺，北緣則超過2430公尺），這麼一段海拔差距，使北緣平均年降雪量比南緣多一倍有餘，造訪季節常僅限於5月中到10月下旬，之後往往因大雪封山而致道路無法通行。正因海拔較高、雨雪較

1. 從光明天使步道上,看陽光將峽谷南緣崖壁打得耀眼奪目。

2. 色淡而不甚起眼的月見草 (evening primrose),性喜半乾燥環境。

大峽谷屬於大陸性半乾燥氣候,春夏之際,運氣好時可以看到開花的仙人掌。

1. claretcup

2. barrel cactus

豐,氣候更顯濕潤涼爽,來到北緣,你會發現這裡的針葉林也長得比南緣茂密些。

　　北緣那些較為人知的幾個景點中,我們最鍾愛的卻不是柏油路所能到達之處。那個地方叫托洛維景點 (Toroweap Point),從北緣往回走67號公路,續往西接389號公路,再往南走一段沒名稱的土石路,路程約250公里;而光是那段沒名稱的土石路便長達近90公里。

　　比起凝固的波浪,托洛維景點並沒那麼神祕,但知道大峽谷北緣有這麼一處隱密景點的人,恐怕也不多吧。我們是無意間翻閱《國家地理雜誌》一本介紹美國西南地區的專書,看到此區圖片,深深讚歎那與眾不同的峽谷之

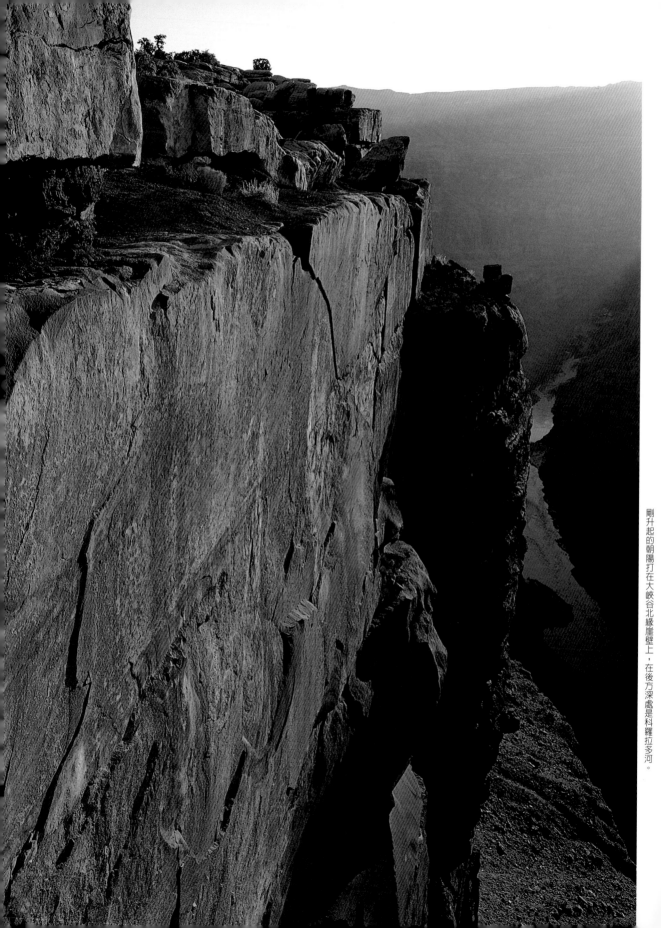

剛升起的朝陽打在大峽谷北緣崖壁上，在後方深處是科羅拉多河。

美，便一直把她放在心上。剛好學弟其彬剛買輛四輪驅動車，走土石路無往不利，常問我們有沒有想去哪些沒鋪柏油的荒野探險？我一下就想起這個需要四輪驅動車才能到達的地方。

記得是1998年7月首度去到那兒，在389號公路上的科羅拉多市（Colorado City）順利找到那條沒沒無名的土石路入口，路旁立著一小塊指示牌。之後一路往南，觸目盡是乾燥的沙石荒漠，車行處揚起漫天沙塵，沒多久，深綠車身便覆上一層黃沙，變成秋香綠的車了；那股顛躓就更不在話下。顯然因此區海拔較低（約1400至1800公尺），雨雪量少，因此和北緣典型的針葉林景觀大相逕庭。

這裡沒水，沒加油站，沒任何餐飲住宿設施，僅在快到土石路的盡頭有間巡山站和一處原始營地，造訪者屈指可數。但她深藏的峽谷之美卻遠超過我原先的想像。走到峽谷邊緣，我驚覺科羅拉多河就在腳底近千公尺垂直斷崖下滾滾奔流著，十分驚險，而對岸峽谷的距離卻如此貼近——不到1.5公里。我們三人隨意選個視野寬闊的崖邊躺下，盡情飽覽峽谷的另番迷人風貌，看著夕陽照射在對岸崖壁上造

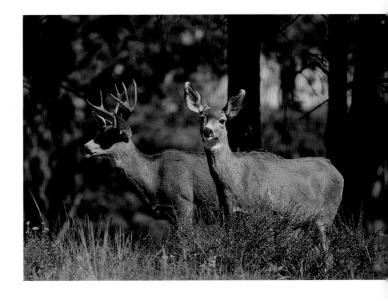

在林邊吃草的黑尾鹿，看到有人經過便抬起頭來。

成明暗光影的強烈對比，隨著日薄西山的加深渲染，岩壁色澤也不斷變幻，從褐黃、淺黃，以至金黃，一片撼人心弦的大自然彩繪。

我聆聽谷底傳來遙遠的奔流水聲，頓覺四周出奇的寧靜，有風聲，有鳥鳴，但沒有南緣慣有的喧嘩人聲，彷彿整個大峽谷都屬於我們的。翌日清涼晨曦中，佇立崖邊觀賞日出，期待朝陽自地平線跳出的那一瞬間，親見幽深的峽谷由上而下漸次被點亮，岩壁映照驚人的赭紅光澤。融入「天人合一、物我兩忘」的境界，「飄飄乎如遺世獨立，羽化而登

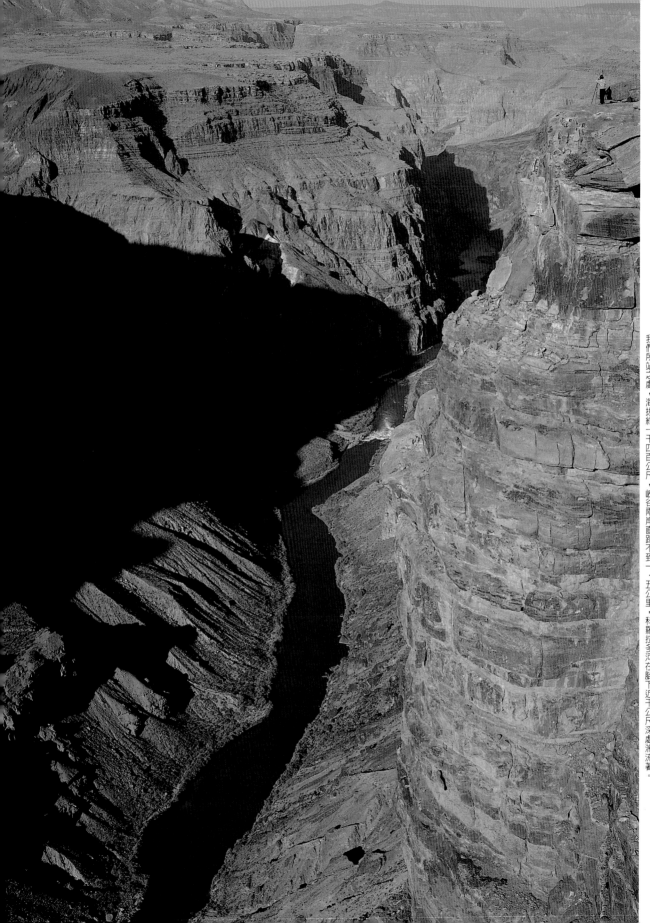

我們所站之處，海拔約一千四百公尺，峽谷兩岸直距不到一‧五公里，科羅拉多河在腳下近千公尺深處湍流著。

仙」，如果真能化身為一隻孤鷹，展翅遨翔於大峽谷之上……

　　深入其境，只會愈感自身的渺小。這世上再沒別的地方像大峽谷了，她赤裸的岩層就像一本厚厚的珍貴奇石鐫刻書，忠實記錄盤古開天闢地以來近乎一半的地質史，更遑論那充滿力道、鬼斧神工的震撼美感了。1903年，美國羅斯福總統（President Theodore Roosevelt）首度造訪大峽谷，便讚嘆道：「這是我所見過的，讓人印象最深刻的景色！」而最令我感動的，是他付諸行動保護這塊曠世珍寶之前，還說了這麼一段高瞻遠矚的話：

　　「要保存這大自然奇景，不要改變她……歲月已為她留下了痕跡，而人類只會損毀它。你所能做的，便是把她留給你的子孫，還有那些比你晚來的人。因為這是每個美國人——如果能旅行的話——都該親眼目睹的偉大景觀。」

夕陽的加深渲染，將對岸岩壁映照得金碧輝煌。

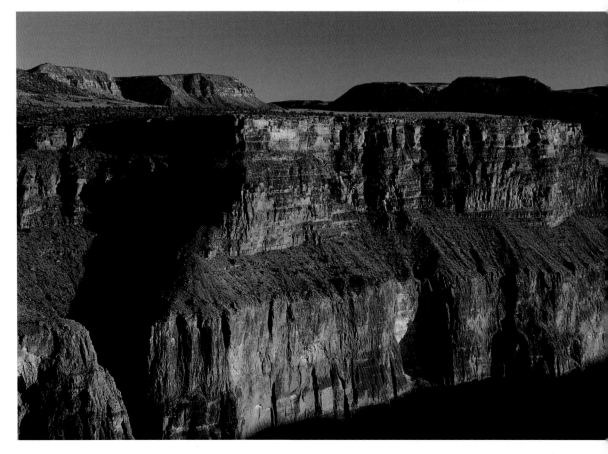

~159~

 無利可圖之地？

　　在歐洲白人發現大峽谷前，這裡原是印第安人的活動區域。1540年，西班牙探險隊抵達大峽谷邊緣，因地形過於險峻而無法橫渡科羅拉多河，不得不放棄折返。1848年，美墨戰爭結束，大峽谷所在的亞利桑那州於戰後被併入美國版圖，艾維斯中校（Lieutenant Joseph Ives）受政府指派，在1857年率隊探勘此區。雖驚嘆大峽谷的雄偉壯麗，但在領教其險惡地形後，他卻在勘察報告中寫道：「很明顯地，這塊地區毫無利用價值。我們是第一隊，且無庸置疑將是最後一隊，探訪這塊無利可圖之地的白人。」現今，每年有四百多萬人次造訪大峽谷，已成為美國遊客人數最多的國家公園之一，大概是艾維斯中校怎樣也料想不到的事。

從南緣下大峽谷的驢隊，走在光明天使步道上。

國家公園的成立

　　早在1882年，美國參議員班傑明‧哈里森（Benjamin Harrison）便提案建議將大峽谷設立為國家公園，但此提案並未通過參議院審核，接著在1883、1886年也都沒過關。直到哈里森在1893年當上總統，才得以指定此區為「大峽谷森林保護區」（Grand Canyon Forest Reserve）。美國總統並沒有那麼大權限可逕自成立國家公園，但透過1906年古物保護法案（Antiquities Act），總統可以不經由國會而設立「國家紀念地」（National Monument），羅斯福總統便是利用該法案，在1908年指定大峽谷為國家紀念地。大峽谷所在的亞利桑那州於1912年正式成為美國聯邦一州，威爾遜總統（Woodrow Wilson）遂於1919年將大峽谷晉升為國家公園。1979年，聯合國教科文組織並將大峽谷列為世界自然遺產（World Heritage Site）。

在大峽谷蓋水壩？

大峽谷上游的格蘭峽谷水壩（Glen Canyon Dam）是美國環保史上的重大挫敗，水壩造就一座人工鮑爾湖（Lake Powell），卻也淹沒了美麗的格蘭峽谷。大峽谷雖已被設立為國家公園，卻因該法案附有但書，未禁止在峽谷內興建水壩，而開啓日後激烈的環保與開發之爭。

20世紀中葉，美國政府原本計畫在大峽谷興建兩座水壩，將淹沒234公里長的科羅拉多河。1966年，美國環保組織Sierra Club的會長大衛‧柏爾（David Brower）登報疾呼：「現在只有一個令人無法置信的簡單議題：這次他們要淹沒的是大峽谷。是大峽谷！」支持興建水壩的人辯稱，水壩截水造成的湖泊，在峽谷崖緣根本看不到，且這樣一來，遊客坐船時還能把峽谷上層看得更清楚些。Sierra Club在報上反擊：「難道我們應該淹沒梵諦岡的西斯汀教堂，好讓觀光客更接近天花板？」

環保團體鼓動並凝聚社會大眾的反對力量，歷經多年抗爭不懈，終於迫使政府放棄大峽谷水壩的興建計畫。1975年，福特總統（President Gerald Ford）簽署法案，將大峽谷國家公園的範圍擴增近一倍，面積達4920平方公里。

歷史性建築

大峽谷內有許多古老的歷史建築，都是由建築師瑪麗‧考特（Mary Jane Elizabeth Colter）女士所設計，包括：1905年完工的霍比屋（Hopi House）、1914年的隱士休憩地（Hermit's Rest）與峽谷守望亭（Lookout Studio）、建於1922年的魅影農莊、1932年的荒漠觀景塔（Desert View Watchtower），以及完成於1935年的光明天使旅社

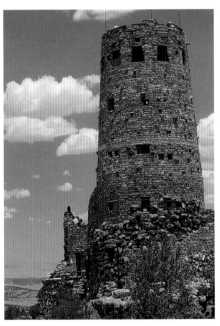

建於一九三三年的荒漠觀景塔。

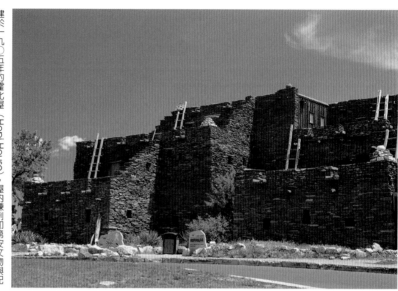

建於一九〇五年的霍比屋（Hopi House），屋內陳列印弟安文物與紀念品。

（Bright Angel Lodge）等。這些建築大多就地取材，使用石塊及原木作為主要建材，因此建築物看起來很能融入峽谷的自然地景中。如果實地看過北美原住民的石砌建築，就不難發現考特女士的設計風格深受其影響，並且自始至終都設法將這種視覺相容的人文特色融入自己的建築作品中。

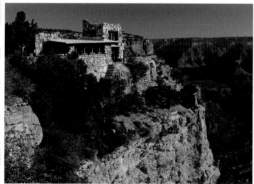

建於1914年的守望亭（Lookout Studio）

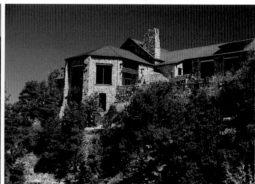

北緣的大峽谷旅社（Grand Canyon Lodge）建於1937年，也是就地取材的歷史建築。

→Antelope Canyon

裂隙中的曙光
羚羊峽谷

岩壁上那一絲絲一縷縷
極柔美細緻的平行曲線，
定是那突如其來、穿流其間恣意奔流的水，
在日換星移的長久歲月裡，
一次又一次地鉅細靡遺
耐心刻劃、仔細雕磨出來的。
更像大自然中看不見的精靈，
拿著一支比人還高的水彩筆，
極富創意地一揮而就這般巨幅的壁畫。

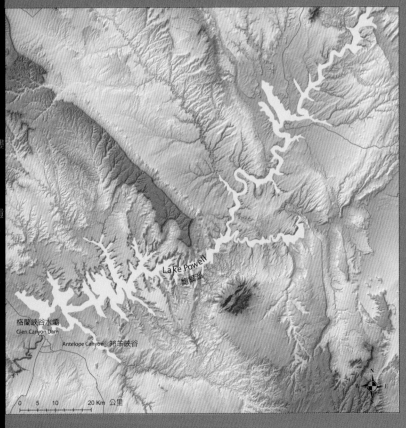

Lake Powell
鮑威湖

格蘭峽谷水壩
Glen Canyon Dam

Antelope Canyon 羚羊峽谷

0 5 10 20 Km 公里

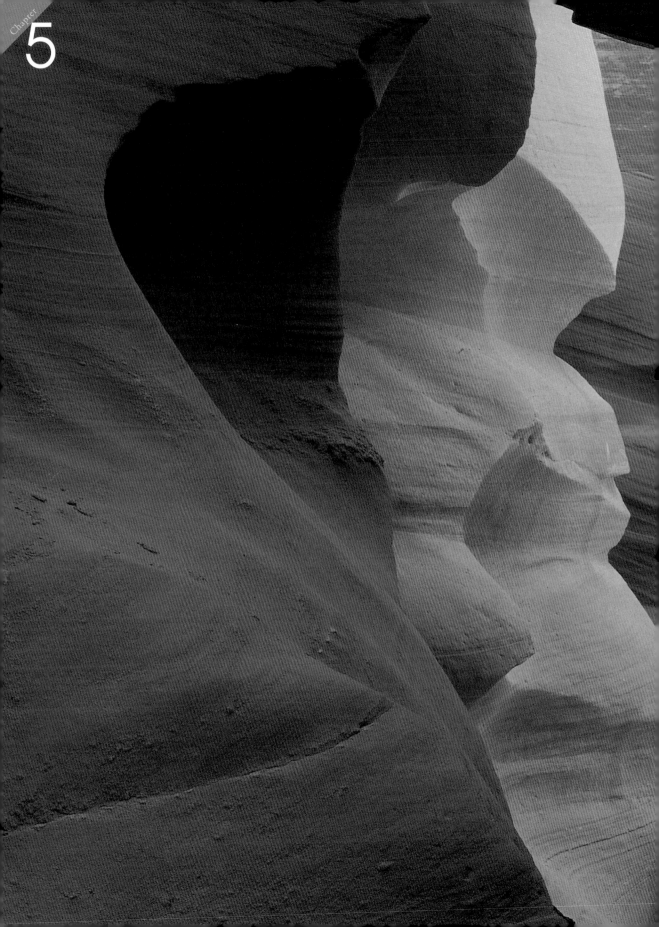

Antelope Canyon
羚羊峽谷 裂隙中的曙光

外貌猶如投幣口

科羅拉多高原的羚羊峽谷，海拔約1200公尺，近幾年已成為自然攝影愛好者到美國西南荒漠時，必親臨朝聖之地。但在1980年代後期，她仍是很少人知道的地方。看地圖大概就能猜出為什麼，她藏匿在格蘭峽谷南邊一條不起眼的羚羊溪上，被劃入印第安保留區，屬於納瓦荷族的私有地。據說在那時候，能不能進入這羚羊峽谷就像賭俄羅斯輪盤，完全得碰運氣。如果擁有峽谷的納瓦荷族沒派人在入口柵門邊守著，或剛好沒人接電話，或沒法及時趕來幫忙開啓柵門，那麼這一整天的峽谷攝影之旅可能就泡湯了。

文堯向來對於奇特的地形很感興趣。最初是他發現美國西南區有這麼一處隱密的峽谷，後來也是他提議說要去看，並負責到處找資料。就像尋找那神祕的波浪區，他花了不少功夫研究羚羊峽谷的確實地理位置究竟在哪兒，要怎麼去，有多遠，往返需多少天，什麼季節最適合造訪等等。與文堯下的苦功比起來，我好像有點兒坐享其成，常常只需在行前張羅食衣住行上的種種細節，然後把自己的攝影裝備打理好，就等著坐在駕駛座旁一起去探險，頂多路上要盯著地圖幫忙看路，任務顯然輕鬆多了。

我們第一次找到那地方是在1996年，都快十年前了。羚羊峽谷其實分成上羚羊峽谷（Upper

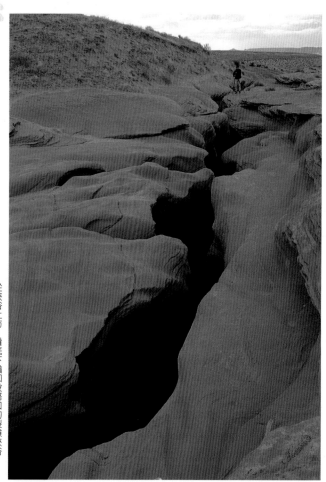

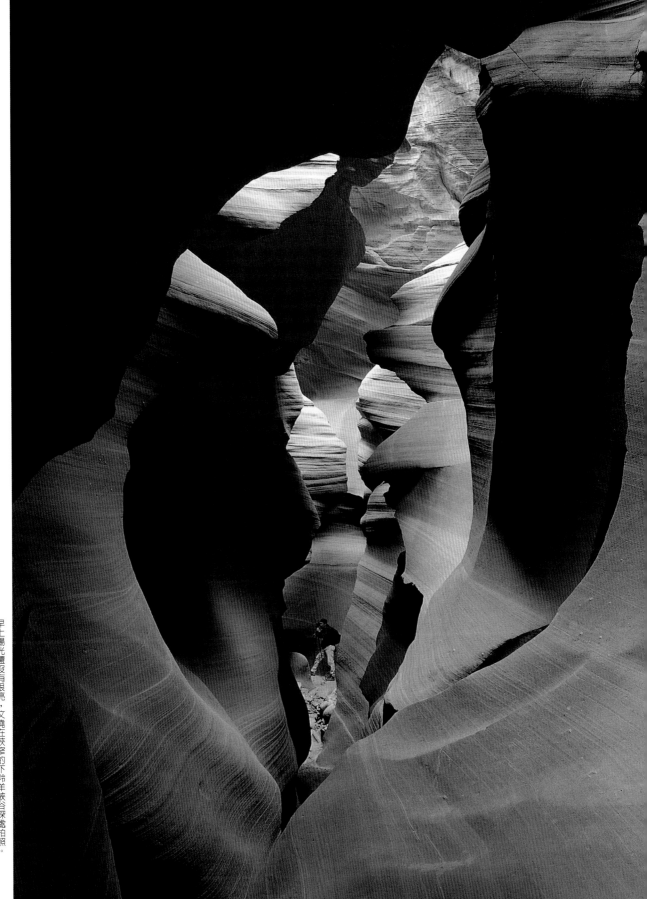

早上陽光還沒有很亮，文堯在狹窄的下羚羊峽谷深處拍照。

裂隙中的曙光

Antelope Canyon

Antelope Canyon）與下羚羊峽谷（Lower Antelope Canyon），兩者以98號公路劃分，前者在道路的南方，後者則在北方。參考的資料形容下羚羊峽谷為科羅拉多高原最美麗的 "slot canyon"（裂隙峽谷），文堯便建議先去下羚羊峽谷看看。根據資料指示，來到鮑爾湖東南那座醒目的發電廠，接著從98號公路轉進一條坑坑洞洞的土路，隨即看到左方沙石地上搭著一個簡陋小攤子，四根柱子撐頂一片藍色塑膠布，棚裡一張小方桌後面，坐著一位和我們一樣有著黑髮、皮膚呈古銅色的中年印第安婦人。應該就是這裡沒錯了。

那天生意似乎不是很好，除了攤子旁有輛破舊的黑色小卡車——顯然是印第安婦人的，空曠沙地上就只停著我們這輛車子。這樣風吹日曬成天守著棚子，真是辛苦。我下了車，看看四周並沒什麼特別景色，不禁覺得有些奇怪，最美麗的裂隙峽谷真是在這兒？文堯走向中年婦人，問這裡是否就是下羚羊峽谷，婦人和善地指著棚子後方說：「是的，峽谷就在那裡，這是我們家族的土地。」我順著她指的方向看去，除了光禿禿地面有一片略微起伏的淺黃色砂岩，還是沒看到有什麼特別的。

攤子貼著價碼，進入此區峽谷要收費，但並不貴，那時一人只要五塊美金，但若隨身攜帶相機——看是一般35釐米相機、中型相機，還是專業用的大相機，須另外再酌收不同費用。為了表示誠意，我們還主動打開背袋讓婦人看我們的相機裝備。付清門票錢，婦人就帶我們走到棚子後面那片砂岩地。

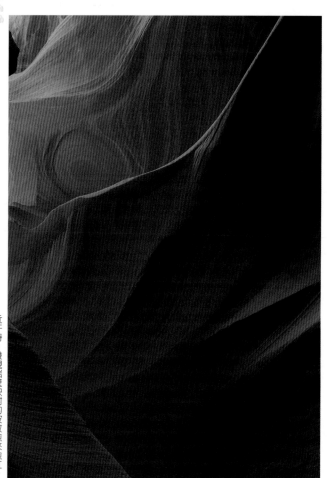

近午時，發現岩壁映射的波紋愈來愈紅。

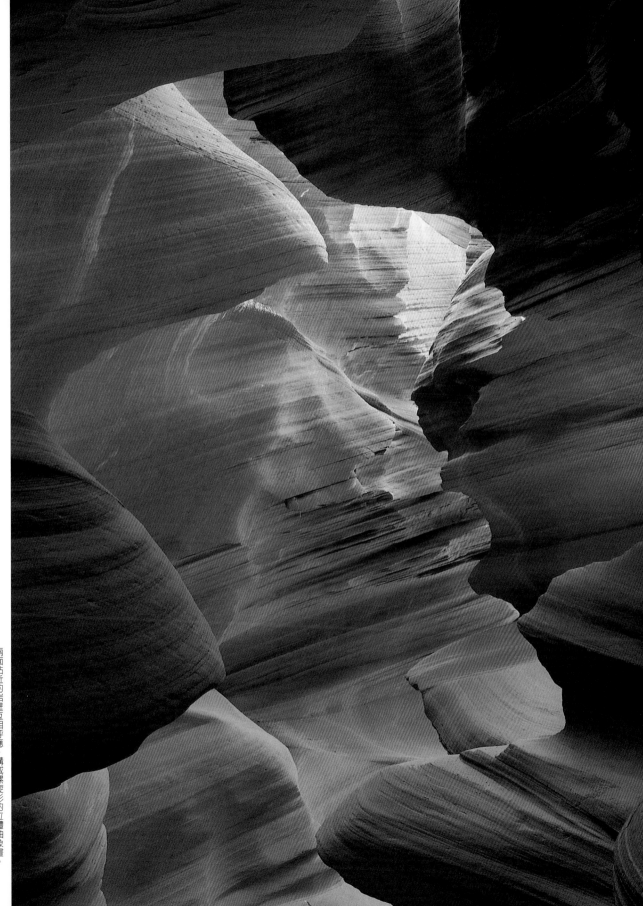

兩面貼近的岩壁互相呼應，構成螺旋形的立體抽象畫。

下羚羊峽谷有寬有窄，狹窄處僅容一人側身而過。

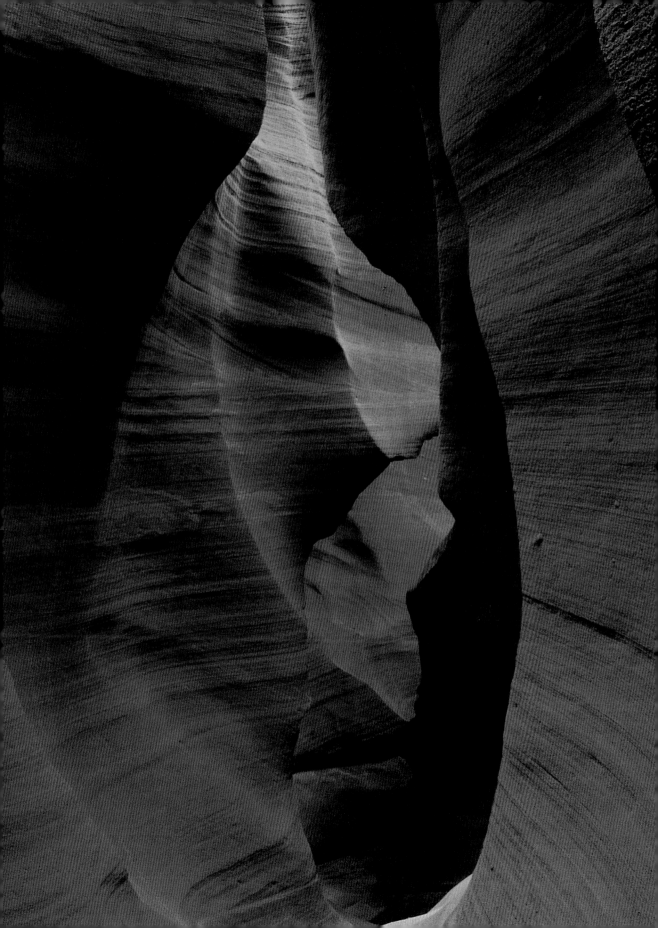

我半信半疑地跟上前去，直到自己走到砂岩峽谷的正上方，才看清楚了原來峽谷居然隱藏在地底下，不走近看，根本看不出這裡竟密藏著一道峽谷！那砂岩地面，像是被極銳利的細斧好幾刀劈開似的，沒有切得很直；又像是經歷猛烈地震，整個岩層從下而上突地被撕扯崩裂開來，地面留下一道參差細長的口子，底下卻深不見底，和光禿地面比起來，顯得特別陰森幽暗。這般深藏不露的峽谷外貌，果然像極了老美慣稱的「吃角子老虎」（slot machine）投幣口。英文 "slot" 一字意指細長的孔，也是到了此刻，我才終於明白為何這樣的地形會被形容成 "slot canyon"——裂隙峽谷。



5-2

另一種美麗波紋



　　峽谷入口處有一道事先架好的鐵梯，「從這裡下去就可以通到谷底了，」婦人指著入口叮嚀：「這梯子有點陡，走下去要很小心才行。需要我先帶你們下到谷底嗎？」我們客氣地說不用了。心想如果能選擇，我們當然比較喜歡自己下去探險。「對了，在峽谷裡可以待多久呢？」「你們愛待多久就待多久，沒時間限制，我都會在上面等著。」真好，居然不限時間，我們笑著稱謝，開始沿著鐵梯慢慢爬下去。

　　峽谷又深又陡，手腳並用，一階一階地小心翼翼踩下去，梯子還會隨著身子前後震晃著。爬下一段長長鐵梯，才發現接著又是另一段長梯，這峽谷還真深哪，這輩子似乎從沒在荒野中爬過這麼長又陡的梯子，覺得既新奇又刺激。這樣的地形，婦人一家人不曉得要花多少功夫才能架好這些鐵梯。手邊資料上寫著：「如果柵門沒開，就無法進入峽谷」，照這情形看來，應該改成：「若沒人先在峽谷入口放置鐵梯或用繩索拖吊，即使柵門開著，也無法安全爬下峽谷。」

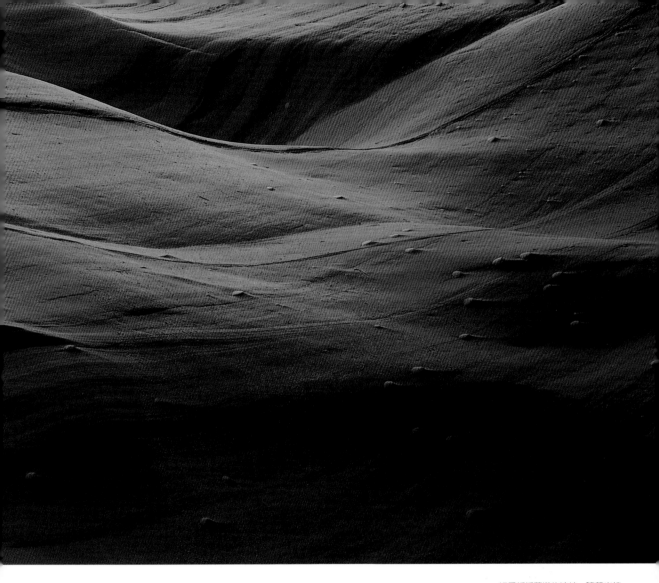

細看緩緩蕩漾的波紋，隨著光線
而起伏流動起來。

　　兩腳終於穩穩踏在谷底了，谷底原來是軟軟的細沙所鋪成。眼睛漸
漸適應幽暗的環境，我們迫不及待地往峽谷深處鑽。即使自認為已經看
過許多各式各樣的峽谷，我和文堯看到面前這前所未見的奇特地形時，
都不禁再度發出一聲驚嘆。睜大眼睛繼續往前探路，愈看愈覺得不可思
議。峽谷很窄，比我們所看過的任何峽谷都來得窄。兩壁垂直而陡峻，
谷頂高聳的崖緣勾勒出一道細長的藍色天際線，比錫安的一線天還袖珍
精巧，也更窄更曲折些。有些地方較寬敞，張開雙臂還碰不到谷壁兩

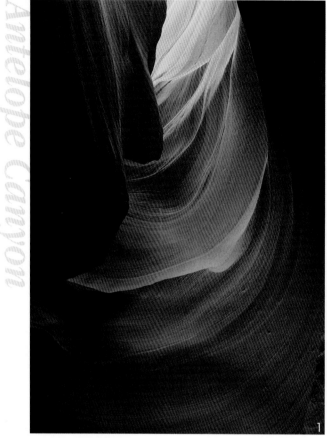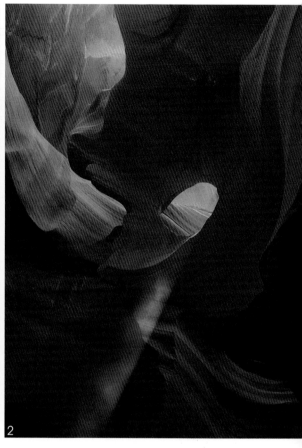

1 2

1. 如果洪水來襲，這般圓滑的岩壁要怎麼爬上去？

2. 岩型如一個人臉，陽光從一隻眼睛穿透而至。

側；有些地方卻十分狹窄，僅容一人通行，甚且得側身才過得去。

　　儘管峽谷各段有寬有窄，從谷頂到谷底的間距卻相當一致，不是一般V型谷，而是比U型谷還要更深更典型的U型，有些地方甚至像葫蘆型。這道峽谷平常谷底沒水，是間歇性的乾沙溪床，但若附近或上游地區下雷陣雨，這道極窄的峽谷在很短時間內便會被暴漲的水勢淹沒，洪水會沖至峽谷下游的盡頭：鮑爾湖。我們一直往下游走，鑽到僅容側身而過的極窄夾壁深處，看到地形如漏斗般往下傾斜，而且一片漆黑，便不敢再往下走了。

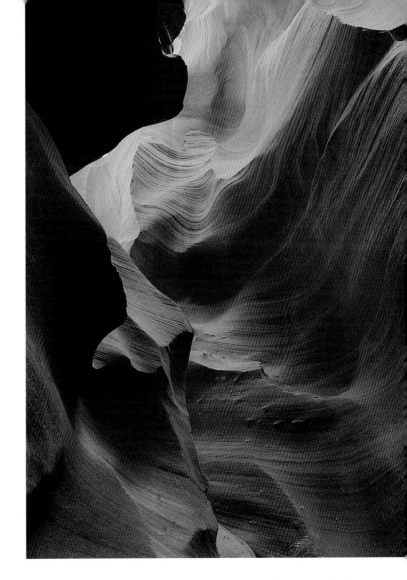

橙黃岩壁炙熱燃燒起來似的，
猶如熊熊烈火。

退回到寬敞處，細看岩壁上那一絲絲一縷縷極柔美細緻的平行曲線，一定是那突如其來、穿流其間恣意奔流的水，在日換星移的長久歲月裡，一次又一次地鉅細靡遺、耐心刻劃、仔細雕磨出來的。更像大自然中看不見的精靈，拿著一支比人還高的水彩筆，極富創意地一揮而就這般巨幅的壁畫，否則那隨岩形鼓動起伏的優美曲線，那極具神韻的流暢筆觸，怎會顯得如此靈動而引人遐思呢？

愈接近中午，谷底也愈加明亮起來。陽光幾經折射，在粉橙色的岩壁上反映出嫣紅色的彩暈，那流水般的波紋隨著光影明度變化，彷彿也緩緩流動起來。我突然驚喜地發現，這美麗的粉紅波紋不啻另一種「凝固的波浪」？只是她並非能隨意踩在底下，而是從兩旁從頂上，挾其封閉隱密的地形，極度貼緊你，親近你，流向你。

但她的美，也有可能吞噬你。1997年8月，11位來自法國和瑞士的遊客便不幸葬生於此。據說當他們跟一位納瓦荷嚮導爬下這極窄的峽谷後，在東南十幾公里外的山區卻下起雷陣雨，嚮導警告他們上游有雷雨，要趕緊撤離峽谷。但那些遠道而來的歐洲訪客爬回地面，發現天空根本沒下一滴雨，便要求再走下陡深谷底。豈知沒過多久，高達九公尺的洪水瞬間洶湧而至，峽谷絕壁無處攀爬，除了嚮導，11名遊客均遭惡水滅頂，沖刷至下游。幾個星期後，那些屍體才一一被找到，最後兩具

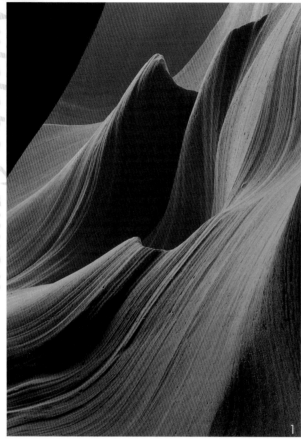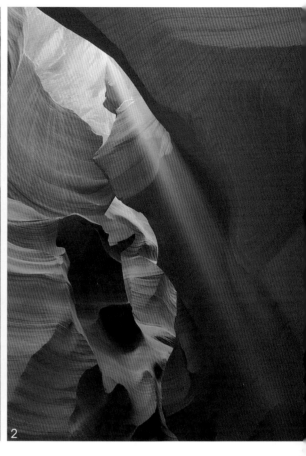

1. 發現另一種立體細緻波
紋,如浪濤般往上捲起。

2. 一束陽光斜斜打進峽谷
裡。

則遲至三個月後才被挖掘出。讀到這麼駭人聽聞的消息,真令人不寒而
慄。

　　下羚羊峽谷自1997年發生那次重大致命意外後,封閉了將近一
年。後來納瓦荷族人在峽谷上方沿著崖緣架設了七道尼龍繩梯,萬一發
生意外可及時搶救,不至於再眼睜睜看災難臨頭而束手無策。當然,最
安全的做法,還是要尊重並聽從隨行嚮導的指示。

等待雨後的陽光

　　人禍應該比天災更加殘忍可怕吧？多次來到納瓦荷國度中，也聽聞一些過去曾經發生在這片土地上的事，並非像羚羊峽谷這般美麗無邪。

　　1776年，當美國東岸英屬13州殖民地正如火如荼奮戰爭取民主獨立之際，西班牙籍的聖方濟修會教士來到今日的科羅拉多高原傳教。當時此區雖屬墨西哥的勢力範圍，高原上的印第安人仍能過著相安無事的太平日子。1848年美墨戰爭後，美國聯邦政府想收取土地、歸化高原上的印第安人，但印第安人卻誓死捍衛鄉土，雙方曾暴發數次大小流血衝突。1863至64年間，發生一次傷亡慘重的戰役，當時高原上最大的印第安部族之一納瓦荷國（Navajo Nation）——羚羊峽谷婦人的祖先們，被美國軍隊以全速焦土戰術，用血腥鎮壓的手段大舉侵占，不但殺戮無數印第安人，他們的房舍、家畜、農作物也被燒毀殆盡。

　　納瓦荷國戰敗投降後，戰後倖存的族人被迫離開家園，押解至五百公里外的新墨西哥州東部一個印第安保留區。四年後訂立合約協議，他們才被允許重返自己的故土重建家園。這前後往返跋涉近千公里之遙的漫長遷徙路程，稱為“Long Walk”。迄今，在納瓦荷族人的記憶中，仍是一段慘痛的歷史。

　　如果一百多年前，白人曉得有這麼一個世間罕見的羚羊峽谷，預知她的觀光開發潛力，我不禁這麼想，白人大概早已巧立名目將之占為己有，不會把這塊土地歸還給納瓦荷印第安人了。

　　納瓦荷族為下羚羊峽谷取了一個頗富藝術氣息的名字：Hasdestwazi，英文意指「螺旋形岩拱」（spiral rock arches）；與其南北呼應的上羚羊峽谷，則稱為“Tse bighnilini”，意指「水穿流岩石之地」（the place where water runs through rocks），雖然後者名稱較不那麼詩情畫意，其裂隙峽谷地形也是極美的，絲毫不遜於前者。

　　上羚羊峽谷屬於另一個納瓦荷家族的土地，在98號公路旁立有一道柵門標示峽谷名稱，我們到時柵門敞開著，已有人在負責收費了。那時

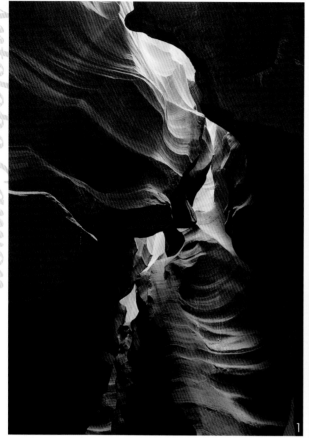
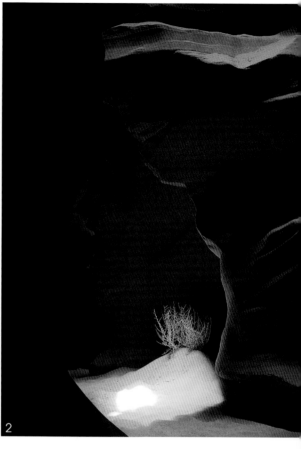

1 2

1. 陽光照射進來，上羚羊
 峽谷黯淡岩壁漸漸出現
 光彩。

2. 雨後陽光將岩壁映得通
 紅，也點亮了藏在角落
 的植株。

也是一人五美金。不過從柵門到上羚羊峽谷之間，隔著一段三公里長的乾溪床，主人雖允許訪客開車長驅直入，但我們家老爺車走在細沙上定會備受折磨。看到這家族有一輛改裝的小卡車提供載客服務，每人再酌收十美元就把人載到峽谷入口處，我們就寧願多付些錢省點兒事，坐小卡車在乾沙溪床兜一下風。

　　天氣陰晴不定，變化很快。原本多雲的天氣，進入峽谷不久後，竟開始下起毛毛雨，還好不是雷陣雨，開車的納瓦荷嚮導並沒勸大家立刻退出峽谷。我擔心雨下大了就得離開，把握機會仔細觀賞上羚羊峽谷的

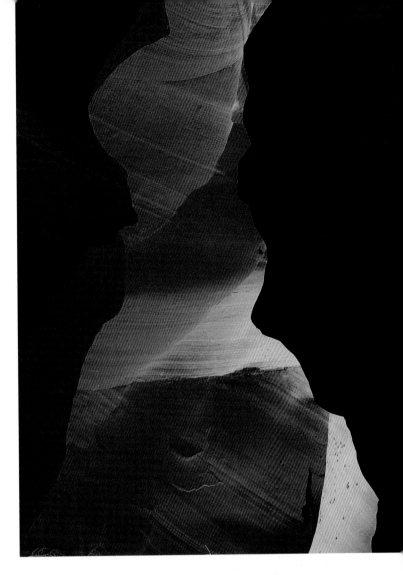

面貌。這道峽谷比下羚羊峽谷要寬敞得多，地面也是由軟軟細沙鋪成。大概因為沒有陽光照耀，谷底相當幽暗而更顯神祕。峽谷並不長，我和文堯從入口到盡頭來來回回走了兩三趟，搭起角架到處取景，雖然光線很暗，岩壁上精緻的紋理仍楚楚動人。

天公不作美，攝影效果就會相形失色很多。覺得有點灰心，原本想和文堯打道回府的，出峽谷一看，小卡車不見蹤影，想必又去載客了，只好返回幽暗峽谷中。沒多久，當我正專注拍攝谷壁的某處岩紋時，卻發現那岩紋似乎變得愈來愈明亮清晰，抬頭一看，陽光居然奇蹟般地出現了！

不知何時雨過天晴，但見正午陽光從數十公尺高的崖頂裂隙中灑下金粉，峽谷裡頓時像點燃無數盞溫暖的燭光，整個通紅

右側岩壁看起來有額頭、眼睛、鼻子，宛如人的側面。

起來。原本帶著淡褐紫色的暗沉岩壁，剎那間散發出豔麗的橙紅光澤。波紋彷彿又靈動起來，我靜靜凝視這細緻岩紋如柔波蕩漾，東坡居士筆下的赤壁奇景：「岸多細石，往往有溫瑩如玉者，深淺紅黃之色，或細紋如人手指螺紋也」，不知是否也像羚羊峽谷這般細膩雅致？

最讓人驚豔的，是當我看到一道金色光芒從狹小頂口直射而下時。像聚光燈似的光線，隨著時間分分秒秒流逝，腳步輕巧地隨之挪移變化角度，將四周岩壁映照出橙黃橘紅的炫目鮮豔色彩。前後不到20分鐘光景，卻美得令人如醉如癡。

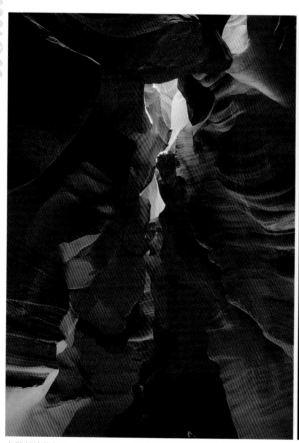

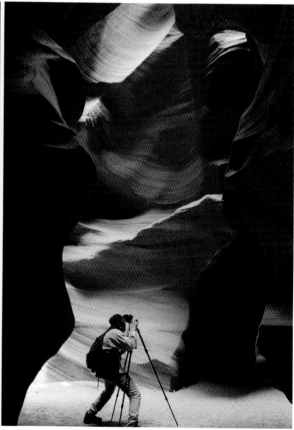

羚羊峽谷

裂隙中的曙光

Antelope Canyon

多麼短暫，又多麼巧奪天工的奇幻景致呵！烏雲後有晴天，在黑暗峽谷中乍然出現一線曙光的情境，猶如絕處逢生，充滿光明希望的驚喜，豈不富含人生的寓意與啟示？

而當我想到納瓦荷族在百年前曾經歷那麼一段悲慘的過去，再面對此刻羚羊峽谷壁上處處刻畫著、流露著一股靈動的赤紅，給人的感覺就像是納瓦荷祖先為了子孫捍衛這塊土地所留下的鮮血。

直至今日，那份靈動的豔紅，依然深深撼動我的心……

上羚羊峽谷有二、三十公尺高，上下岩壁均被太陽反射光映得通紅。　　文堯在較寬闊的上羚羊峽谷裡專注取景拍攝。

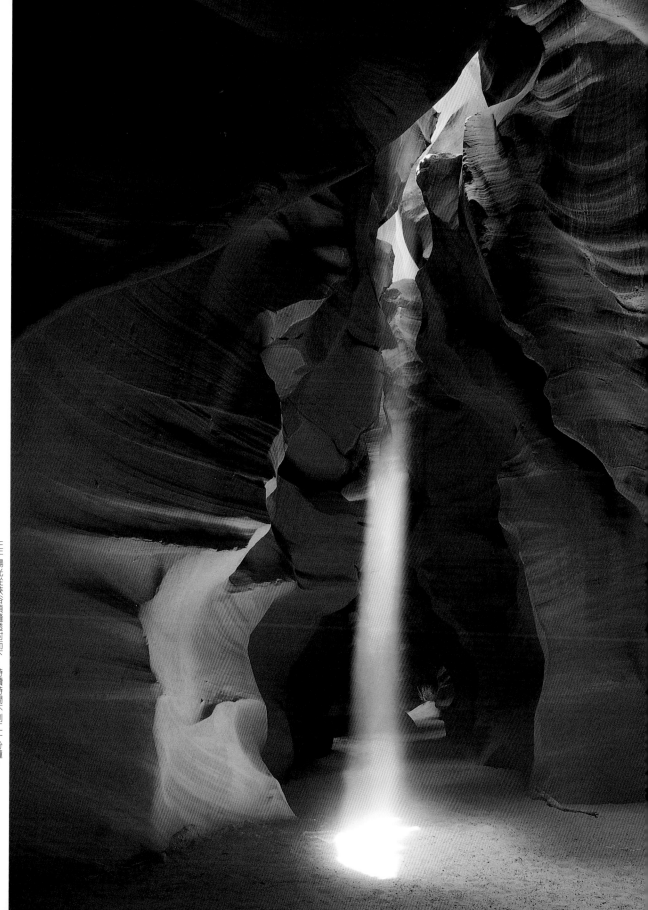

正午陽光從峽谷頂縫透射而下，持續時間不到二十分鐘。

 關於裂隙峽谷

　　「裂隙峽谷」通常是指河谷被深切成一道狹長U型谷，規模大小不一，最大的特色是兩側谷壁縱深，而谷頂至谷底的寬度相當。此種峽谷成形於較堅硬的岩層，而且從谷頂至谷底的岩質硬度相當一致。穿流其間的水挾帶細沙碎石，磨蝕切深峽谷；如同鋸子切入木頭般，因岩層上下均質的硬度，流水未能對某部分加強侵蝕，以致在向下切深後，峽谷仍能保持幾乎同等的寬度。若岩層的頂部較底部來得堅硬，便會被侵蝕成上窄下寬的一線天景象。

不同型態的峽谷地形

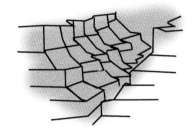

均質而堅硬的岩層，
形成細長的裂隙或U型峽谷，
如錫安與羚羊峽谷。

均質而較軟的岩層，
形成V型峽谷，
常見於多土壤植被的濕潤區。

軟硬岩層相交替者，
形成階梯狀峽谷，
如大峽谷。

 紅、橙、黃的岩石

　　科羅拉多高原紅岩赤壁分布之廣，世上堪稱無出其右者。遍地泛紅的岩石主要歸因於岩石中的含鐵化合物，根據既存的化學狀態、母岩床形成來源的不同、與含鐵量多寡之差異，而呈粉紅、赭紅、橘紅，或紫、棕、黃、綠等多種色澤變化。其他諸如碳、錳、銅等元素，經氧化後也會對岩石產生染色效果，但在所有元素中，鐵是最有效的著色劑，在此區亦是含量最豐富的元素。

星空燦爛

Starry Starry Night

從小，就覺得「讀萬卷書，行萬里路」是生命中的大事。讀書旅行，旅行讀書，那遨遊四海、遼闊充實的人生旅程，多麼令人嚮往。一心想飛，想輕盈飛起，藉著夢想的自由，去探看真實的世界。

直到現在，我仍然這麼認為，能走訪許多地方，並因為書的引介而對原本只能想像的事物加以印證了解，因為親身經歷而有真切深刻的感悟，是一件很美好的人生體驗。也往往在實地接觸後，才愈加發覺「行萬里路猶勝讀萬卷書」，世界如此之大，有很多東西是書上學不到或根本無法想像的。

學海無涯，對大自然的探索尤其如此。大峽谷到底多大？多寬？多陡？多深？或許我在書桌前就能輕易找到各種數據，但若未曾身歷其境，我所能想到的大峽谷可能僅限於書冊圖片或螢幕大小而已。我將無法體認她的寬廣與縱深，竟會讓自己覺得如此渺小；我將不會知道她氣候變化之快，日夜溫差之劇；將嗅不到她清涼的空氣，也不會知道她雖乾燥，仍能孕育嬌豔的花朵、可愛的松鼠與蹦跳的鹿群。我更不可能看到，那極其黝黑的夜晚，滿天閃爍的繁星就像黑絨毯上鑲著一顆顆晶瑩剔透的鑽石，眨呀眨地，那麼明亮耀眼，彷彿一伸出手，就能把星星摘下來。

當2004年接近尾聲，正埋頭寫這本書時，南亞發生了驚人的地震與海嘯。濃濃耶誕氛圍中，CNN成天播報災情，一幕幕畫面呈現的都是遭惡水吞噬沖走的人們在混亂中驚懼掙扎求生、倖存者餘悸猶存地述說遭遇的駭人情景。鏡頭轉向每個受災區、不同國家及民族，盡是劫後餘生者面臨家破人亡那哀痛無助的表情。

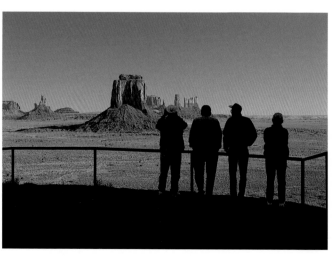

開闊乾燥的紅岩高原，讓人感覺像走進了另異世界。

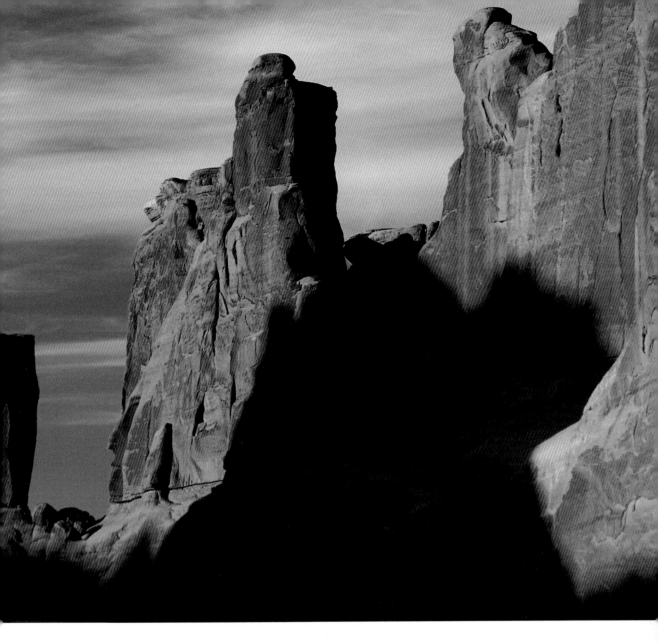

在拱門國家公園,夕陽打在岩石柱墩上,岩壁渲染成一片深橙顏色。

　　看著海嘯驚濤浪捲,再寫著科羅拉多高原被水塑造的地形,我不能不想到老子的名言:「天下莫柔弱於水」,也不能不想到台灣921地震,彷彿「百川沸騰,山冢崒崩,高岸為谷,深谷為陵」就在眼前生動上演。這些巨大規模的災害,都清楚指出大自然的力量是人類遠遠無法企

碑谷的殘丘，在晨曦照射下映出詭譎的鮮紅色彩。

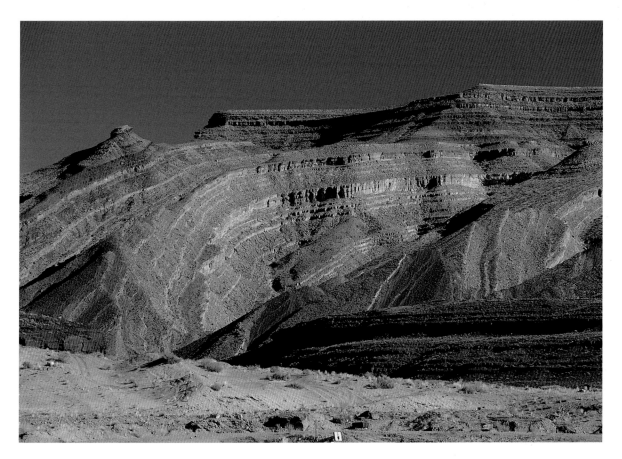

因乾燥缺乏植被，赤裸呈現出褶皺而多彩的平行沈積岩層。

及的。「人定勝天」，究竟是誰說的？

　　我還想到了，好幾年前，在大峽谷曾聽到一位華人感慨地讚嘆：「這大峽谷還真是壯闊啊！」我不禁發出會心微笑，卻聽他身旁另一位人士接口道：「哎，這算什麼，比起咱們長江三峽的美，這大峽谷可差得遠哪！」

　　是嗎？真是這樣嗎？可是，長江三峽不是已經在蓋水壩，將會被淹沒了麼？

　　我不知道誰比較美，但我卻知道，大峽谷在近百年前就受到保護，而相隔百年後的今天，長江三峽正在蓋世界上最大的水壩，即使這水壩已被許多學者警告將是中國代價高昂的建設中最具災難風險的工程。我也知道，將來六百公里長的水庫將淹沒千餘處文化古蹟，「兩岸猿聲啼

不住，輕舟已過萬重山」的詩境將成為歷史絕響。

多麼值得慶幸，在科羅拉多高原上那些舉世罕見的自然景色，迄今大多仍保有原始容顏。最令人魂縈不已的，莫過於那色彩鮮麗的奇岩地貌，還有那份遠離塵囂的空曠孤寂。遍地紅岩所呈現的，不僅是地形科學的堅實例證，也是藝術欣賞的迷人主題。或許有人認為她過於荒蕪乾澀，遠不及我們看慣的青山綠水。但也正因缺乏蓊鬱青翠的遮飾，讓我們面對她坦率赤裸的岩貌時，能在科學與藝術之間輕易搭起自然知性與人文感性的橋樑。

記得大學時登山，在能安草原上，看到滿天星斗，在萬大南溪寬闊河床中，發現最美的夜空。之後來到異鄉，在沒有光害的科羅拉多高原，我發現了同樣美麗的星空。原來，自然之美無處不在，是不受國界限制的。

只要願意用心去領略，並對大自然懷抱一份尊重、一絲感念。

你將會看到，紅岩荒漠，如此空寂，卻又如此豐實。

嬌豔的仙人掌花，在乾燥的紅色高原上，更顯絢麗奪目。

附 錄 | Appendix

關於科羅拉多高原

高原地質簡史

科羅拉多高原大體呈環狀，盤踞於美國西南地區——今日的猶他、亞利桑那、新墨西哥、科羅拉多等四州接壤處，俗稱 "Four Corners Region"（四角區）。面積約337,000平方公里（台灣為36,000平方公里），海拔高度介於1500至3400公尺之間，平均年雨量僅約200公釐。在高原上，尤其是亞利桑那與新墨西哥州內，劃有許多印第安保留區，並多處留存千百年前古印第安部落文化遺址，因此也稱為「印第安疆土」（Indian Country）。

儘管科羅拉多高原的幾個國家公園各有各的特色，但就廣義而言，它們曾經歷共同的地質史。高原上最古老的岩層露頭，出現在大峽谷底部被科羅拉多河切割最深之處，屬於前寒武紀的變質岩，年代可遠溯至二十億年前地球上完全沒有生物跡象的時期。從古生代早期的寒武紀到三億六千萬年前的泥盆紀期間，此區在地殼構造上歷經一段相當長的穩定狀態，根據研究文獻，當時這塊高原位於大陸板塊邊緣的凹陷部分，上面覆蓋一層淺海，由陸地沖流下的沖積物便在此沉澱了幾千公尺深。

從古生代後期至一億年前的中生代期，一連串造山運動造成此區及周遭地形顯著改變。陸塊的合併縮減了海洋範圍，自附近高地沖刷下的泥沙石塊堆積在此區的海岸平原、三角洲、潟湖沿岸、盆地邊緣等。有些地方，大量泥濘石灰淤塞了淺灘；有些地方，厚厚屯堆的沙丘布滿了地表。到了中生代晚期的白堊紀（Cretaceous），此區最後一次被淺海覆沒，形成了富含化石的海洋沈積岩層。直到距今約六千五百萬年前，加速的造山運動持續數百萬年之久，促使這整塊地區自此被抬升至海平面之上，激烈地徹底改變了今日北美西部的地貌。

到了新生代早期，約四、五千萬年前間，科羅拉多高原歷經了若干規模較小的陸地抬升，伴隨較緩和的地貌改變，及因斷層引起岩漿噴洩的火山活動。非海洋性的沈積岩（譬如布萊斯峽谷的岩層）開始形成於此時，從附近高地與山脈沖刷而下，層層堆積於此區的低窪盆地、湖底與沖積平原上。到了新生代中期，約兩千多萬年前，地殼板塊運動再度活躍，科羅拉多高原被抬升得更高，河流侵蝕力量相對加劇，切割此區並開始塑造出各式各樣的地形景觀，如臺地、孤丘、深谷等。

約在同一時期，在高原西邊的內華達山脈（Sierra Nevada）也歷經主要的陸地抬升運動，形成一道高起屏障，攔截來自太平洋的濕氣，科羅拉多高原逐漸成為半乾燥氣候區。一萬年前的更新世時期，因氣候轉寒，雨雪量隨之增加，再度增強自然界的侵蝕作用。今日，在這被抬升的高原上，我們仍能看到昔日降水較豐時形成的溪谷、湖床與河流沖蝕地形，更可從高原那被河流切割一千多公尺縱深、層層排列的古老沈積岩層中，一頁頁翻讀億萬年前深鑴的乾坤，那遙遠的令人無法想像的亙古蒼穹。

高原人文簡史

科羅拉多高原被形容成「極端的大地」（land of extremes），可見這裡並不是一個很適合居住的地方：不是平曠的高原，就是垂直的峽谷；不是冰雪高峰，就是荒漠沙土；若非焦灼乾燥，就是急驟雷雨；若非無法忍受的酷熱，就是極地般的風雪。

究竟是誰最早造訪高原區？在何時造訪？迄今仍是個謎。目前在大峽谷所發現的最古老原住民遺物，年代可溯至公元兩千年前。科學家還發現一些原住民的手工編籃，年代溯至公元一世紀前後，這些稱為編籃者（Basketmakers）的原住民，以狩獵高原的大角羊和野鹿等動物維生，也採集野玉米和瓜果。到了約公元500年，這些編籃者學會種植玉米和豆類，開始過著簡單農牧生活。今日高原區的納瓦荷族稱這些編籃者為「阿納扎紀族」"Anazazi"，意指「古代的人」（the ancient people）。

這些阿納扎紀族形成部落共同體，製作陶器、弓箭，以及日常用具。有了較穩定的經濟基礎，得以擴展領域及宗教文化。他們學會種植棉花，發展紡織技術，並進一步製造精緻陶器。到了11世紀，他們的部落文化（Pueblo culture）已臻頂盛，用石磚砌造的崖窟建築可達四、五層樓高，各部落社區居民往往達數百人之眾，並有繁複的社會組織與宗教儀式。在高原上，規模最大、最典型的部落文化遺址位於科羅拉多州西南角的綠方山國家公園（Mesa Verde National Park）。然而到了13世紀後期，可能是連年旱災饑荒，迫使阿納扎紀族盡數往南遷移，今日亞利桑那州的霍比族（Hopi）和新墨西哥州東側的陶斯族（Taos），便是阿納扎紀族衍生的後裔。

在同一時期，柯荷尼納族（Cohonina）也開始進駐大峽谷南緣附近。1300年之後，更多其他印第安游牧部族進入高原區，如今日大峽谷西南的哈瓦蘇派族（Havasupai）、華拉派族（Hualapai）等。也有從今日加拿大哥倫比亞省一帶南下的原住民，如納瓦荷族和阿帕契族（Apache）。這些印第安部族泰半過著游牧生活，和古人阿納扎紀族少有類似之處。約到16世紀中葉，其中的納瓦荷族開始種植玉米，有了較穩定的食物來源，逐漸成為高原上人口最多、最強大的印第安部族。

因此，當哥倫布於1492年發現新大陸之後的50年間，西班牙探險家來到今日美國西南區時，他們見到的是說著不同語言、有各自宗教文化及政治社會組織、彼此並常有恩怨衝突的「多國」印第安部族。1540年，西班牙人Garcia Lopez de Cardenas在印第安嚮導帶領下，成為第一位「發現」大峽谷的白人。此後兩百年，大峽谷一直乏白人問津，來到美國西南的歐洲探險者，主要是為了尋找傳說中那街道都鋪滿黃金的「七座城市」（Seven Cities of Cibola）。無中生有的海市蜃樓，當然他們是如何也無法找到的。

直到18世紀中葉，西班牙聖方濟修會傳教士Atanasio Dominguez 和 Silvestre Velez de Escalante為了勘察從今日新墨西哥州聖塔菲城（Santa Fe）到加州的路線——當時這

兩州均屬西班牙殖民勢力範圍，分別於1765-66年和1776-77年完成兩次探勘活動，因而踏訪了科羅拉多高原很多地區，儼然成為紅岩國度最早的觀光客。Dominguez-Escalante探險隊不但開啓了通往高原之路，一路上還留下很多西班牙地名，如：Colorado、San Juan、Las Animas、La Plata等。1821年，墨西哥脫離西班牙殖民統治而獨立，高原大多地區一度隸屬墨西哥管轄。直到1848年美墨戰爭結束後，今日的新墨西哥州、亞利桑那州與加州都被併入新版圖，科羅拉多高原至此才全歸美國所有。

由於高原資源有限，各印第安部族間自古便會互相侵襲掠奪，後來印第安人和拓荒白人之間也時有衝突。到了1850年代，美軍開始施行原住民歸化政策，想與各部族簽下和平條約，強制他們遷移到「規定的」印第安保留區。有些印第安部族接受歸化。然而在一次衝突中，美軍射殺一名納瓦荷酋長Narbona，從此納瓦荷族和白人勢不兩立，儘管只能用弓箭對抗美軍的砲彈步槍，他們仍抗戰到底。1863年，美軍對納瓦荷族採取堅壁清野戰術，縱火燒毀房舍和羊馬家畜，毀壞玉米田，砍斷果樹，破壞他們所有家產及食物來源。倖存的納瓦荷族人最後在飢寒交迫下，不得不投降，於1864年3月展開長達近五百公里的漫長路程，被迫遷徙到新墨西哥州東側的Fort Sumner保留區，境遇悽慘。直到1868年重新簽訂新合約，才得以返回高原故土。這往返將近一千公里的艱辛跋涉，史稱 "Long Walk"。

另一方面，為了製作這塊新領土地圖，尤其為了日後鐵路的規畫興建，聯邦政府在戰後1850至60年代，陸續派遣軍官率隊到高原區勘察。最著名的探險活動，是由約翰・鮑爾少校於1869及1871-72年兩度率領探險隊，從科羅拉多河上游——即懷俄明州綠河啓航，泛舟通過大峽谷，並深入勘察整段科羅拉多河流域。鮑爾少校對高原的印第安部族及地質地形特色深感興趣，後來成立了美洲民族所（Bureau of American Ethnology），並擔任美國地質測量署（U.S. Geological Survey）第二任署長。

鮑爾少校和其他地質地形學家如惠勒（George M. Wheeler）和海登（F.V. Hayden）主導的實地探勘研究，範圍幾乎涵蓋了整個科羅拉多高原區。他們深入的調查報告、各式各樣的手繪地圖，以及相關的科學研究論文，堪稱高原地質、地形、原住民、動植物生態等方面的重要文獻。這些著作也吸引世人前來造訪高原，迄今仍具有無可衡量的價值。

裴利亞峽谷-赭崖荒野區

1. 十幾年前的「波浪」還是很神祕的地方，不過後來有人出書介紹該區，加上美麗圖片廣為流傳，知道的人也就愈來愈多了。此區夏大易有雷雨，從猶他州南邊89號公路進入荒野區的那條沙土路，在下過雨後車輛通常無法通行。冬天可能會下雪，因此春秋兩季是較適合造訪的季節。

2. 「波浪」位於赭崖荒野區的 "Coyote Buttes" 北區內，健行前需先向美國土地管理局（Bureau of Land Management，簡稱BLM）申請荒野許可。目前的管理辦法，是每日進入該區名額最多十人，且規定每隊不得超過六人，每人一天五美金。因為名額少又很熱門，通常在七個月前就得提出申請。荒野區除了登山口的停車場附近，毫無任何人為設施，等高線圖與指北針是必備品，能有全球定位系統（GPS）更好。

3. 因氣候乾燥，健行時要記得多帶些水。進入荒野區要注意遵守規定，譬如所有垃圾均需用塑膠袋包好並隨身帶出，不能留在荒野中。日間除了徒步健行外，其他如摩托車、自行車、騎馬、攀岩、滑翔翼等活動一律禁止。不准帶狗。晚間禁止在荒野區紮營生火，且無論何時何地，均不得從事對區內自然環境有任何負面影響的活動。

4. 因「波浪」面積不大，市面上的一般地圖僅標示該荒野區，並未特別標出波浪區所在，需向美國土地管理局索取資料，才能知其大概地理位置。美國土地管理局地址：Arizona Strip Interpretive Association，345 East Riverside Drive, St. George, UT 84790, USA. 電話：1-435-688-3246。寄發許可時，BLM會隨函附上簡單地圖及相關注意事項。如要申請許可，請上網查詢：http://www.az.blm.gov/paria/index2.html。

錫安國家公園

1. 錫安峽谷窄小，而公園內只有一條主要道路，因此每逢觀光旺季，也和其他著名國家公園一樣人滿為患。1997年，遊客已達240萬人次，並逐年增加。交通與停車問題已明顯影響遊園品質，園方遂從2000年5月開始提供免費交通車服務，長五公里的錫安峽谷景觀道路（Zion Canyon Scenic Drive）若非持有許可，從5月至10月間禁止私家車出入。

2. 在錫安若要溯行 "The Narrows" 全程，或是當天往返 "Left Fork - Subway"，都需事先

申請荒野許可。因訪客愈來愈多，園方近年增訂不少規定，可上網查詢：http://www.nps.gov/zion/Backcountry/ ReservationsAndPermits.htm。園方會依據天氣預報核發許可。若礙於天候因素不宜溯溪，不妨走一段西緣步道（West Rim Trail），也是很大眾化的健行路線，不需走完全程，只要爬到稜線上就能有很好的視野展望了。

3. 錫安峽谷海拔一千多公尺，日夜溫差大，7、8月多雷雨，最舒適怡人的季節應是春秋兩季。3月時就能看到翠綠春色；至於秋天，海拔較高的峽谷上游從9月下旬楓葉就開始變紅，但海拔較低的峽谷下游區要遲至11月初才能見到樹葉披上秋色衣裳。冬天氣溫可降至0°C以下；夏天，封閉的峽谷有時會相當炎熱，白天氣溫甚至可高達38°C。

4. 此國家公園全年開放，門票一車收費20美元，七天有效。園內「看守者營地」（Watchman Campground）也全年開放，一天收費16至20美元不等。免費電話：1-800-365-2267，也可上網預訂：http://reservations.nps.gov/。「南營地」（South Campground）則從4月1日開放至10月31日，採取先到先給制，一天收費16美元。

5. 公園內唯一的住宿設施是錫安旅館（Zion Lodge），可電：303-297-2757，或上網預訂：http://www.xanterra-corporate.com/xanterra/static/1.htm，該旅館有餐飲服務。在公園外西側入口沿途的小鎮上，倒有不少旅館和餐廳可供選擇：http://www.zionpark.com/lodging.htm。若需進一步相關資訊，可上公園網站查詢：http://www.nps.gov/zion/。

布萊斯峽谷國家公園

1. 布萊斯峽谷的氣候被形容成「兼具山區及荒漠特色」，意味著什麼樣的天氣都可能發生，而且也變化得很快。在這海拔超過2000公尺的高地，雷電交加時是有可能下冰雪的。夏天7、8月均溫最高可達30°C，最低均溫才8°C，冬天12月到2月之間最冷，最高均溫不過4-6°C，最低均溫則可降至-13°C，可上公園網站參見該區氣溫統計圖表：http://www.nps.gov/brca/weather.html。

2. 這國家公園面積並不大，但在2004年，公園遊客已超過一百萬人次。因為停車位有限，目前園方在夏天也提供免費交通車服務，但不像錫安那樣硬性規定，訪客仍可選擇自己開車或搭交通車。此公園全年開放，門票一車收費20美元，七天有效。

3. 公園內的「北營地」（North Campground）全年開放，營地一天收費10美元，若計畫在5月15日至9月30日這段期間前往，可於半年前先預訂營地，免費電話：1-877-444-6777，也可上網預訂：http://www.ReserveUSA.com，會酌收9美元手續費（如兩天營地費用＝＄10＋＄10＋＄9＝＄29）。另一個日出營地（Sunset Campground）採先到先給制，不接受預訂，到冬天即關閉。

4. 公園內唯一住宿設施是布萊斯峽谷旅社（Bryce Canyon Lodge），附有餐廳，開放時間從4月1日到10月31日，目前還不能上網預訂，但可打免費電話：1-888-297-2757，或致函：Xanterra Parks & Resorts, 14001 E. Iliff, Suite 600, Aurora, Colorado 80014, USA。在公園外也有不少營地、旅館和餐廳，相當方便，可上園方網站查詢：http://www.nps.gov/brca/index.html。

大峽谷國家公園

1. 從大峽谷南緣有兩條步道可通往谷底科羅拉多河畔：一是南凱霸步道，坡度較陡，但視野開闊，中途的杉木脊（Cedar Ridge）休息區有廁所；走這條步道需一口氣下到谷底，因為除了河畔的光明天使營地，園方禁止遊客在中途任何地方紮營；另一條是光明天使步道，坡度緩些，沿途遮蔭較多，水源也較充裕，而且從崖緣到谷底途中有個營地「印第安花園」，行程可安排輕鬆點。從北緣也有一條北凱霸步道通至谷底，途中有個「楊木營地」（Cottonwood Campground），不過北緣道路僅在融雪之季可通行。

2. 走下大峽谷被視為「進入峽谷荒野區」。園方對於荒野健行設有許多規定，每條步道和每個營地都設有名額。因為申請者眾，一般要幾個星期甚至幾個月前就提出申請，除非親自到Backcountry Office排隊等候，運氣好時或可立刻拿到名額，或只要等兩三天就會有名額出現，但在這兩三天等待期間，每天都要親自報到才行，不然就視同放棄，候補資格會被取消。荒野許可費用每人每夜5美元。若用郵遞申請，

另酌收手續費10元，例如兩人三天兩夜的行程＝＄10＋（2人 x 2夜 x ＄5）＝＄30。

3. 大峽谷荒野健行不同於一般登山活動，因先下坡後上坡，不僅需保留體力，也需預留加倍的回程時間。酷暑時，海拔兩千多公尺崖緣與海拔七百多公尺谷底，兩者溫差可達20℃，需帶足夠的水——夏天一人至少要帶四公升，最忌諱在日正當中健行，園方還建議從早上十點到下午四點應盡量找陰涼處休息。關於荒野許可的申請表格、如何申請、當地氣候及健行安全須知，園方網站均有非常詳盡的說明：http://www.nps.gov/grca/backcountry/，也可打電話到Backcountry Office：1-928-638-7875，每週一到五下午一點到五點（亞利桑那州時間）都會有專人接電話回答問題，但國定假日除外。

4. 大峽谷南緣全年開放，門票一車20美元，七天有效，也提供免費交通車服務。南緣馬瑟營地（Mather Campground）全年開放，不過冬天露營會很冷，一天15美元。北緣因海拔比南緣高出三百多公尺，冬天大雪封山道路無法通行，一些旅遊設施僅在5月中旬到10月中旬開放，如北緣營地（North Rim Campground），費用15至20美元。上述兩個營地可打免費電話預訂：1-800-365-2267，也可上網查詢：http://reservations.nps.gov/。

5. 大峽谷南北崖緣的幾家旅館、峽谷觀光騾隊，還有谷底的魅影農莊，均交由Xanterra Parks & Resorts負責訂位，國內免費電話：1-888-297-2757，一般電話：1-303-297-2757，網址：http://www.grandcanyonlodges.com/。又，魅影農莊有提供荒野健行客男女分睡的通舖，也有早餐和晚餐服務，若訂得到通舖和餐飲，就可輕裝下大峽谷，只要帶些乾糧水果當中餐就好了。但因數量有限，常供不應求，通常在幾個月前就得預訂。其他相關旅遊資訊，可到上述的Xanterra及公園網站查詢：http://www.nps.gov/grca/index.htm。

羚羊峽谷

1. 羚羊峽谷內部，大部分時間都很幽暗，即使接近正午陽光打進谷裡，也不是每面岩壁都照得到光線。如果要捕捉峽谷中的岩紋，拍出前後清晰而顏色飽滿的照片，往往需要較長的曝光時間，因此一定要帶三角架。打閃光燈易使岩紋變得一片花白，

並不適用於峽谷內。此外，在峽谷裡測光表是必備，通常相機都有自動測光功能，需熟知相機的測光操作模式（如要用點測光還是平均測光），以減少曝光過度或曝光不夠的機率。

2. 上下羚羊峽谷的門票收費近年漲了不少，規則也有改變。上羚羊峽谷是每人17.5美元，且在峽谷內滯留時間僅限一小時，若想待久些，每人每小時加收5美元。下羚羊峽谷自1997年發生意外後，便規定進峽谷一定都要有嚮導跟隨。目前收費也是每人17.5美元，以前不限時間，但從2003年起在峽谷內的時間僅限兩小時。這兩個羚羊峽谷均屬納瓦荷國，該印第安保留區有提供嚮導服務，並設有專門單位負責相關事宜：Antelope Canyon Unit, Navajo Parks and Recreation，P.O. BOX 4803, Page, AZ 86040. 電話：1-928-698-3347，辦公時間：週一至週五早上八點到下午五點。

3. 也有其他私人公司帶隊前往，費用比較高，如Roger Ekis' Antelope Canyon Tours，為納瓦荷族人所經營，電話：1-928-645-9102，免費電話：1-866-645-9102，網址：http://www.antelopecanyon.com/。另有吉普車之旅Lake Powell Jeep Tours，聽說口碑不錯，電話：1-928-645-5501，網址：http://www.jeeptour.com/general.htm。

4. 距離羚羊峽谷最近的小鎮是佩吉（Page），因應1960年代格蘭峽谷水壩興建工程而於1957年成立，小鎮人口僅六千多人，卻因緊鄰鮑爾湖及格蘭峽谷國家遊憩區（Glenn Canyon National Recreational Area），每年造訪此區的遊客逾三百萬人次，因此有不少旅館及餐飲設施，可上網查詢相關旅遊資訊：http://www.arizona-leisure.com/lake-powell-page-hotels.html、http://www.desertusa.com/colorado/Page/du_page.html。

實用的旅遊資訊

1. 科羅拉多高原屬大陸性半乾燥氣候，夏天溫度可高達40°C，多午後雷陣雨；冬天則可能降至-10°C或更低，說不定會遇上暴風雪。一般說來，春、秋兩季最適合造訪高原。

2. 書中提到的幾個地方，距離最近又最大的國際機場應是內華達州的拉斯維加斯。拉斯維加斯距離加州洛杉磯約470公里，四小時左右的車程；往東北可通猶他州的鹽湖城，往東南到亞利桑那州的鳳凰城。從2000年至今，每年從世界各地到賭城旅遊的觀光客已超過3500萬人次。不過，高原因其特殊地形和交通等因素，仍保有相當多人跡罕至的荒野區。

3. 從拉斯維加斯到大峽谷南緣，車程約550公里，開車大概要五小時，途中會經過胡佛水壩，網址：http://www.hooverdam.com。從大峽谷的南緣到北緣，要繞上好大一圈才能到達，兩者的車程將近350公里，開車至少需3.5小時。

4. 從賭城開車到錫安約220公里，比到大峽谷近得多，大概兩個多小時就到了。從錫安開車到布萊斯峽谷約110公里，只需一個多鐘頭。5月到10月大峽谷北緣開放時，也可從錫安走89號接67號公路直接南下大峽谷的北緣，車程約180公里。

5. 拉斯維加斯觀光局（Las Vegas Convention and Visitors Authority）提供相關旅遊資訊，如：地圖、觀光手冊、飯店餐廳指南等。開放時間：週一至週五早上八點到下午六點，週六、日早上八點至下午五點。住址：3150 S. Paradise Rd., Las Vegas, NV 89109，電話：702-892-7575，訂房免費專線：1-800-332-5333，網址：http://www.lasvegas24hours.com。

6. 猶他州觀光旅遊資訊的官方網站：http://www.utah.gov/visiting/travel.html；亞利桑那州的觀光旅遊資訊網站：http://www.arizonaguide.com/home.asp。納瓦荷國公園與遊憩部門（Navajo Parks & Recreation Department）的官方網站：http://www.navajonationparks.org/。

· 《小地形學》，鄒豹君著，台灣開明書店，1983年3版發行。

· *Geology of National Parks*, by Ann G. Harris & Esther Tuttle, Kendall / Hunt Publishing Company, 4th Edition, 1990.

· *The Colorado Plateau - A Geologic History*, by Donald L. Baars, University of New Mexico Press, 6th Printing, 1994.

· *Scenes of The Plateau Lands*, by Wm. Lee Stokes, Starstone Publishing Company, 19th Printing, 1997.

· *Landforms Heart of the Colorado Plateau*, by Gary Ladd, KC Publications, Inc. 1995.

· *The American Southwest - Land of Challenge and Promise*, by Bruce Dale and Jake Page, The National Geographic Society, 1998.

· *Desert Southwest*, by Stewart, Tabori & Chang, Random House, Inc., Revised Edition, 1996.

· *Canyon Hiking Guide to the Colorado Plateau*, by Michael R. Kelsey, Kelsey Publishing, Third Edition, 1995.

· *Hiking and Exploring the Paria River*, by Michael R. Kelsey, Kelsey Publishing, Third Edition, 1998.

· *Utah's National Parks*, by Ron Adkison, Wilderness Press, First Edition, 1991.

· *Zion National Park - A Visual Interpretation*, by Nicky Leach, The Sierra Press, Inc. First Edition, 1994.

· *Zion - The Story Behind The Scenery*, by A.J. Eardley and James W. Schaack, KC Publications, Inc. 14th Printing, Revised Edition, 1998.

· *Shadows of Time - The Geology of Bryce Canyon National Park*, by Frank DeCourten & John Telford, published by The Bryce Canyon Natural History Association, First Edition, 1994.

· *Official Map and Guide of Bryce Canyon National Park*, National Park Service, U.S. Dept. of the Interior, 1996.

· *Grand Canyon - A Natural Wonder of the World*, by Steven L. Walker, Camelback / Canyonlands Venture, 1991.

· *Land of the Canyons*, by Laurent R. Martres, PhotoTrip USA, A Division of Graphie International, Inc. Second Edition, 1998-1999.

Colorado Plateau
凝固的波浪──科羅拉多高原

撰　　文：林心雅 (Hsin-ya Lin)

攝　　影：李文堯 (Wen-yao Li) ＆ 林心雅

地圖繪製：李文堯

董 事 長
發 行 人 ：孫思照

總 經 理：莫昭平

總 編 輯：林馨琴

出 版 者：時報文化出版企業股份有限公司

　　　　　108台北市和平西路三段240號4樓

　　　　　發行專線 (02) 2306-6842

　　　　　讀者服務專線 0800-231-705　(02) 2304-7103

　　　　　讀者服務傳真 (02) 2304-6858

　　　　　郵撥 19344724 時報文化出版公司

　　　　　信箱：台北郵政79-99信箱

　　　　　時報悅讀網：http://www.readingtimes.com.tw

　　　　　電子郵件信箱：know@readingtimes.com.tw

主　　編：張敏敏

文字編輯：曹　慧

美術編輯：林麗華

印　　刷：詠豐彩色印刷有限公司

初版一刷：二〇〇五年三月二十八日

定　　價：新台幣三八〇元

國家圖書館出版品預行編目資料

凝固的波浪：科羅拉多高原／林心雅文，
　李文堯、林心雅攝影. -- 初版. -- 台北市：
　時報文化，2005[民94]
　　面；　　公分

　ISBN　957-13-4279-3（平裝）
　1. 國家公園 - 美國　2. 美國 - 描述與遊記

752.9　　　　　　　　　　　　94004101